미술관 옆 박물관

미술관 옆 박물관

초판 1쇄 발행 2023년 3월 3일

지 은 이 황경식
발 행 인 권선복
편 집 권보송
디 자 인 최새롬
전 자 책 서보미
발 행 처 도서출판 행복에너지
출판등록 제315-2011-000035호
주 소 (157-010) 서울특별시 강서구 화곡로 232
전 화 0505-613-6133
팩 스 0303-0799-1560
홈페이지 www.happyb ook.or.kr
이 메 일 ksbdata@daum.net

값 33,000원
ISBN 979-11-92486-59-8 93600

Copyright ⓒ 황경식, 2023

도서출판 행복에너지는 독자 여러분의 아이디어와 원고 투고를 기다립니다. 책으로 만들
기를 원하는 콘텐츠가 있으신 분은 이메일이나 홈페이지를 통해 간단한 기획서와 기획의
도, 연락처 등을 보내주십시오. 행복에너지의 문은 언제나 활짝 열려 있습니다.

어느 철학자의 외도인가 외조인가!

미술관 옆 박물관

〈고미술의 매력에 빠지다〉 보완편

서울대 철학과 명예교수
명경 의료재단 이사장
황경식 지음

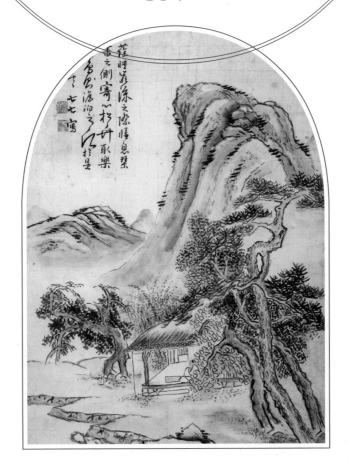

도서
출판 **행복에너지**

목차

왜 미술관
옆 박물관인가?

1

들어가는 말

「고미술의 매력에 빠지다」라는 책을 펴낸 지 벌써 수삼 년이 지났다. 전부 해서 2000여 권을 찍어 그중 반쯤을 지인들에게 돌렸더니 내 생활의 24시를 자세히 들여다보지 못한 친구들은 나 같은 철학자에게 이처럼 심미적인 세계가 있었다는 사실에 놀라면서 이러저러한 소감을 보내온 것이 100여 건이 넘을 것으로 생각된다.

그간 무려 사반세기, 25년 동안 이 같은 고미술의 세계에 몰두하고 있었던 것도 놀랍지만 더욱이, 장래에 이루게 될 미술관을 '잘난 아내'에게 헌정한다는 생각에 감동과 찬사를 보낸 친구들도 여럿 있었다. 그래서 이젠 지켜보고 있는 지인들 때문에라도 미술관 약속을 지키는 쪽으로 압박을 받게 될 처지에 몰리게 된 셈이다.

철학을 전공하는 어느 한 후배는 책을 다 읽어 본 다음 전화를 걸어 심각한 어조로 자기는 「고미술의 매력에 빠지다」라는 책의 부제가 마음에 들지 않는다고 하면서, '어느 철학자의 외도外道'라기보다는 '어느 철학자의 외조外助'라 하는 게 어떠냐고 제안하기도 했다. 그래서 새 책의 부제는 외도인가 외조인가? 라는 갸우뚱한 말로 대신하기로 했다.

여하튼 작은 미술관 하나 마련하는 일도 그리 간단한 사업은 아닌 성 싶다. 적정한 자리를 마련하고 집을 세우는 일도 솔찮은 돈이 드는 일일뿐더러 내가 감당할 만한 미술관이 어느 정도 규모이고 어떤 모양으로 할 것인지도 심사숙고가 필요한 일이다. 더욱 신경 쓰이는 것은 미술관이 세워진 다음 그것을 어떤 방식으로 경영하고 관리할 것인지는 더 어려운 과제가 아닐 수 없다.

지금 당장에는 우선 상상의 나래를 펴서 미래의 미술관을 위한 밑그림이나 그려보자 하고 구상해본 것들이 「고미술의 매력에 빠지다」라는 책의 보완편으로서 이 책 「미술관 옆 박물관」이라는 책의 기본 얼개이다. 미술관은 미술관 본관과 더불어 부설 박물관을 갖는 것이 어떨까 생각해 본다. 내가 그동안 수집한 예술품들을 중심으로 그렇게 두 부류로 나누는 것이 무리가 없을 듯하다.

일단 이 모든 사업의 모태인 명경의료재단 자매기관인 '꽃마을 문화재단'을 설립한 다음 문화재단의 사업들인 문화예술사업과 교육장학사업 및 한방지원사업 등을 시행해보고자 한다. 그리고 '꽃마을 문화재단' 산하 미술관의 명칭은 이미 밝힌 대로 명경의료재단의 모태라 할 만한 꽃마을 한방병원의 대표 원장인 강명자 박사의 호를 따서 '여천如泉 미술관'으로 명명하기로 한다.

여천 미술관은 소장 미술품이 현대미술도 서양미술도 아닌 우리의 조선시대 이래 전통 미술과 약간의 중국, 일본 전통 미술이 가미되어 이른바 여천 전통 미술관이라 함이 적합하다 할 것이다. 미술관의 하위분류로서는 회화, 자수, 병풍, 서예 등이 주종을 이루고 있고 약간의 공예품이 있으며 특별 전시로서는 장폭의 두루마리로 된 몇 점의, 삼국시대 및 고려의 필사 불경 내지는 재조 목각 인쇄 불경 전시가 특이하다 할 수 있다. 그리고 몇몇 작품에 대해서는 일반 전시와는 달리 작품에

얽힌 흥미로운 스토리텔링을 첨부하여 전시 관람의 재미를 돕고자 하였다.

이와 더불어 부설 박물관은 여천(샘물 같은 여자라고 가까운 선배가 불러준 별칭) 강명자 박사가 전통 한의학과 대체 의학 요법으로 한평생 도모해온 불임 및 난임 치유 사업과 상징적인 상관성을 갖는다. 고래로 우리의 전통적 삼신할미는 아기의 임신, 출산, 양육을 관장하는 신적인 존재로서 기독교나 불교에도 거의 유사한 기능을 가진 여신격이 존재한다고 생각된다. 우선 기독교에는 예수의 모친인 성모 마리아가 우리의 전통인 삼신할미와 거의 유사한 기도의 대상이라 할 수 있으며 불교에서는 자비의 여신인 관음보살의 현신 중 하나인 '송자送子관음보살'이 임신, 출산, 양육과 관련된 축원의 대상이라 할 수 있다.

그래서 삼신할미 박물관에는 우리의 전통적인 삼신할미와 이와 유사한 일본의 귀자모신 즉 '기시보진'이 전시되어 있으며 기독교의 다양한 성모자상과 더불어 불교에서 아기를 가슴에 안고 있는 '송자 관음보살'이 모셔져 있다. 불교의 송자관음보살상은 관음보살 중 특히 한국에서는 보기 드문 불상으로서 중국에서 중요한 민간신앙의 대상이었으나 한국에 상륙하지 못한 연유는 기존의 삼신할미가 갖는 텃세 때문이 아닌가 생각해 본다. 귀한 송자관음상은, 중국 전역을 대상으로 70여 종의 송자관음상을 수집, 보유하고 있어 우리 박물관의 특색이요 자랑이 아닌가 한다.

삼신할미 박물관에서 특기할만한 것으로서는 송자관음보살을 수집하던 중 내 몽골 부근에서 만난 '명대 초기의 송자관음보살상'인데 크기가 1미터가 넘는 거대한 석상으로서 성모자상과 같이 가슴에 아기 하나를 안고 있는 전형적인 송자관음상과는 달리 가슴, 무릎 앞, 등 뒤 등 세 아이를 거느리고 있는 불그레한 옥돌상으

로서 삼신할미 박물관의 중심을 이루고 있다 해도 과언이 아닐성 싶다. 그리고 수집의 여정에서 만난 또 한 가지 놀랄만한 사실은 일본 나가사키 지방에 일종의 종교적인 습합 사례로서 '마리아 관음신앙'(잠복 신앙)을 알게 된 점이다. 400여 년 전 막부시절 가톨릭이 일본에 전해질 무렵 과도한 박해와 순교로 인해 가톨릭이 불교로 위장해서 살아남았다는 역사적 증거로서 아직도 마리아 관음 신앙을 가진 신도들이 나가사키 곳곳에 존속하고 있다는 사실이다.

황경식 저, 「마리아 관음을 아시나요」 및 황경식 저 「고미술의 매력에 빠지다」 참조

2

여천 전통(우리 옛 그림)
미술관

앞서도 언급했지만 여천이라는 글자의 뜻은 '샘물 같은'이라는 의미를 갖는 말로서 강명자 박사의 대학 선배들 중 강 박사를 잘 알고서 주변에서 오래 지켜본 절친 중 한 사람이 붙여준 호라고 할 수 있다. 워낙은 '샘물 같은' 여인이라고 한글로 이름 했지만 한자로 표기하면 '여천如泉'이라 할 수 있어 자연스럽게 별칭으로 붙여진 이름이다.

강명자 박사는 태어날 때 그 부친인 한의학자 강지천 옹이 일본의 창씨개명에 저항하는 뜻으로 명자를 '明子'가 아닌 '명자明孜'로 표기했던 것이다. 여기에서 아들자 옆에 등글월문子+攵한 한자는 '부지런할' 자로 읽는다. 그래서 그런지 강명자 박사는 어린 시절부터 매우 부지런하여 잠시도 쉬지 않고 무언가를 행하는 성정을 가져 한의학을 배운 이후에도 한의학에 열정을 쏟는 것은 물론 관련 대체의학적 방법에도 극진한 관심을 기울여 한의학의 부족한 면을 보완하는 데 관심을 집중하는, 그야말로 잠시도 쉬지 않고 솟아나는 샘물같이 한의학의 발전을 추구하는 부지런한 한의사로 주변 친구들에게 보였던 것이다.

이런 의미에서 강명자 박사, 꽃마을 한방병원 대표 원장이 지난 50여 년간 한방 불임 및 난임 치료에 기울인 노력과, 무려 1만 5000여 건 이상의 성공사례를 거둔 업적을 기리는 기념 미술관의 이름을 여천이라 한 것은 적절하다 할 것이다. 그리고 이 미술관은 서양미술도 아니고 현대미술도 아닌 조선시대 이래로 우리의 전통 미술품을 주종으로 하고 있어 '여천 전통 미술관'이라 불러 적절하다 할 것이다. 이 미술관은 꽃마을 문화재단의 사업 중 하나로서 일종의 문화예술 사업이라 할 수 있으며 여력이 남을 경우 한의학과 철학 내지 인문학 연구를 지향하는 후학들의 장학 사업과 난임 지원사업 등도 후원해 볼 생각이다.

❚ 전 덕혜옹주 초상화 대작 유화(200×250cm)

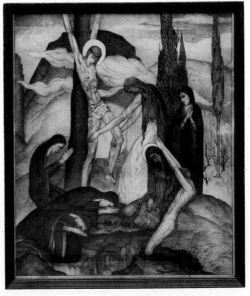

❚ 임용련. 예수 십자가 상(예일대 졸업 작품)

▌가톨릭 성화조각가 최담파. 목각부조

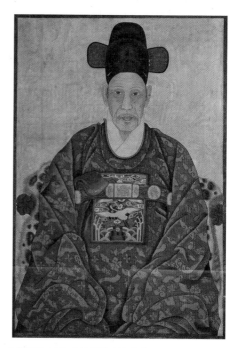

▌최익현. 자수 초상화(일제강점기)

▌오원 장승업. 궁중 화조영모도 병풍

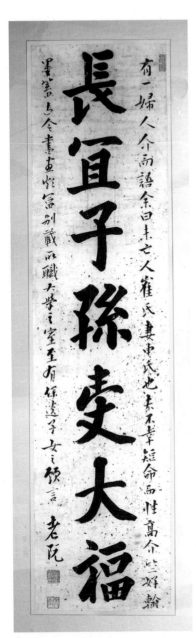

추사 김정희. 서예 가훈
(장의자손수대복)

다산 정약용. 간찰집 20여 점

15

3

삼신할미(마리아 관음) 박물관

애초에는 여천 강 박사의 업적을 기리기 위해 미술관이나 박물관 중 어느 한 쪽을 준비할까 하다 지난 25년간, 사반세기 동안 컬렉션한 작품을 중심으로 도록을 꾸미다 보니 주종을 이루는 조선시대 전통 미술품을 제외하고 나면 삼신할미로 묶을 수 있는 나머지 작품들도 적지 않게 남는다. 이 작품들에 대해서는 이미 수년 전에 『마리아 관음을 아시나요?』라는 단행본으로 출간한 적이 있다. 거기에 실린 작품들은 전통미술의 범주로 분류되기가 어렵고 또한 순수히 미술작품으로 간주하기도 애매하여 따로 삼신할미 박물관으로 별관을 마련하기로 한다.

그렇지 않아도 불임과 난임 치유를 전문으로 해온 강 박사는 치료를 통해 자손을 얻게 된 가문들에서 이미 오래 전부터 서초동 '삼신할미'로 별칭을 얻은 터라 '삼신할미 박물관'으로 이름하는 것도 괜찮지 않을까 한다. 한국의 전통적인 삼신할미 이외에도 모든 종교가 각기 나름으로 아이의 임신, 출산, 양육을 축원하는 삼신할미격의 존재가 있게 마련이라, 가톨릭의 성모자상과 불교의 송자관음상 등 관련된 유물은 삼신할미로 분류하여 박물관에 따로 전시하기로 하였다. 마침 일본의 나가사키 지방에 마리아 관음신앙(잠복신앙)이 있어 삼신할미 박물관의 별칭을 '마

리아 관음 박물관'이라 해도 의미 있는 명칭이 될 것으로 보인다.

　이같이 크게 나누어 여천 전통 미술관을 중심으로 하고 삼신할미 박물관을 부설로 해서 2원적 구조로 되어 있기는 하나 이 모든 것이 여천 강명자 박사가 평생 추구해온 의료를 통한 사랑과 자비의 마음, 그리고 그 결과로서 나타난 상당한 성과를 오래도록 기리기 위한 한 가지 뜻으로 수렴된다 할 것이다. 그리고 이같은 문화적 프로젝트가 그 중심에 있는 가업으로서 '명경의료재단'을 측면에서 보완하고 빛내줄 사업이 되기를 기대해 본다. 이 모든 것은 또한 우리 재단이 추구해온 의료사업에 대한 예술경영 철학과도 상통한다는 생각이 우리 주변에 널리 전해지기를 기원하는 바이다.

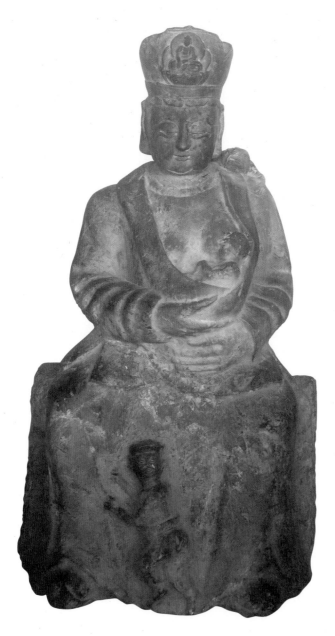

▌초기 송자관음 좌상(중국 명대 120cm)
아기는 등 뒤, 가슴, 무릎 아래 세 자녀

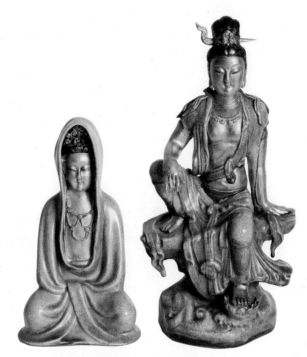

▌백의관음 청자불상과 청자관음좌상(조선말)

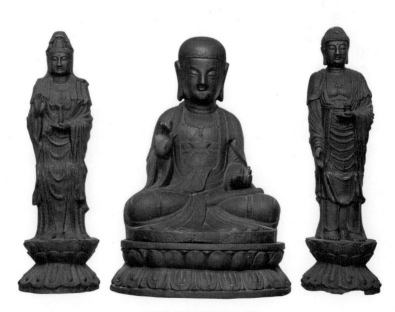

▌철제 아미타삼존불(조선말)

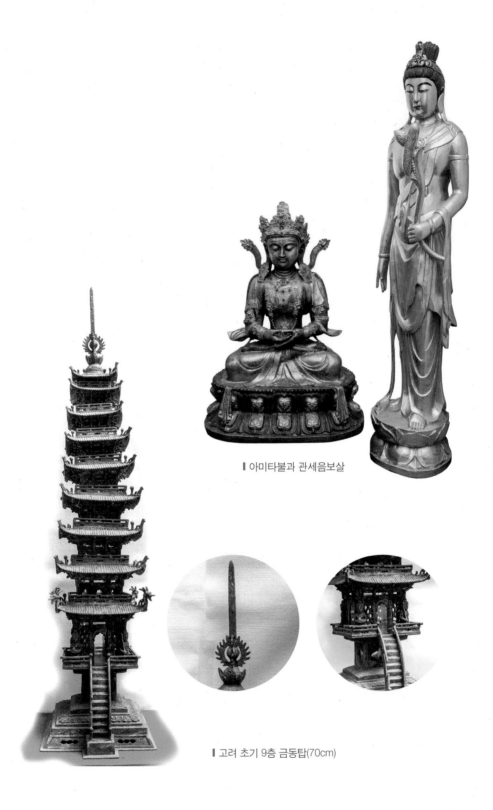

▌아미타불과 관세음보살

▌고려 초기 9층 금동탑(70cm)

▌조선 전기 삼장불화(300×500cm)

▌고려 초 백지묵서 (대반야바라밀경, 권제 51)

▌ 성황당 인근에서 수집된 남근 목각으로 삼신할배
 상이 해학적으로 정교하게 각인되어 있고 아래에
 생명을 상징하는 영기문양이 조각되어 있다.

▌ 토속적인 전래의 할머니 모습의 삼신할미를 조각한 청동상
 으로 무속인들이 이용한 것으로 추정된다.

▌ 성물 조각가인 최바오로가 자랑하는 성
 모자상. 정교한 조각과 아름다운 채색
 이 돋보이는 작품.

▌유럽에서 유명하고 애용
되는 성모자상이며 현대
작으로 추정된다.

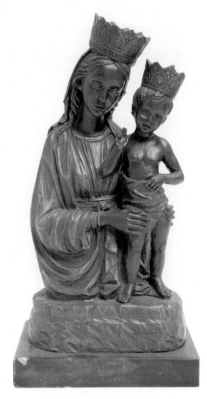

▌스페인에서 수집한 성모자상이다.

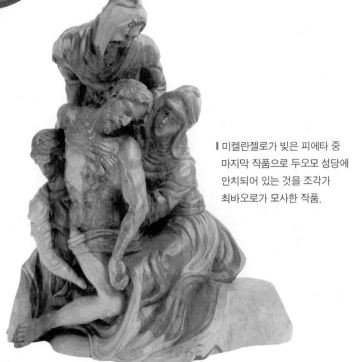

▌미켈란젤로가 빚은 피에타 중
마지막 작품으로 두오모 성당에
안치되어 있는 것을 조각가
최바오로가 모사한 작품.

▌일본인들이 선호하는 고려의 수월관음도를 강철에 새
겨 판화로 불사를 했다는, 일본에서 제작한 작품.

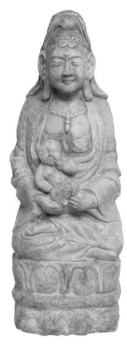

▌송자관음 석상으로 중국 명대의
작품으로 추정되는 귀한 모습의
불상.

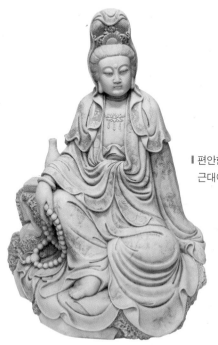

▌편안한 모습의 관음보살 좌상으로 일본
근대에 제작된 작품으로 추정됨.

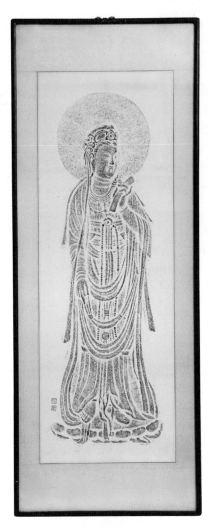

▌불국사 석굴암 본존불 주변에 입시한 관음
　보살상에서 탁본한 것임.

▌아홉 용과 아홉 동자를 거느린
　9룡9동 송자관음 목상으로 임신과
　더불어 다산을 축원하는 불상이다.

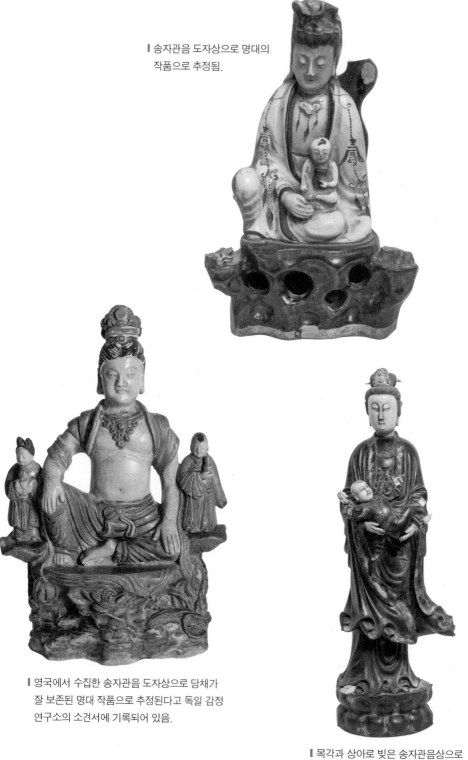

▮ 송자관음 도자상으로 명대의
　작품으로 추정됨.

▮ 영국에서 수집한 송자관음 도자상으로 당채가
　잘 보존된 명대 작품으로 추정된다고 독일 감정
　연구소의 소견서에 기록되어 있음.

▮ 목각과 상아로 빚은 송자관음상으로
　청대의 작품으로 추정됨.

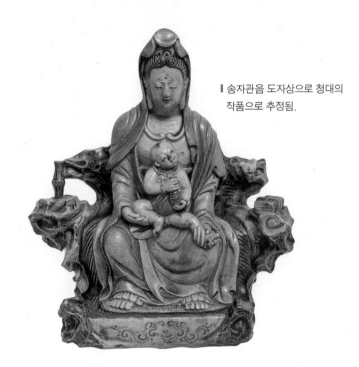

▌송자관음 도자상으로 청대의
작품으로 추정됨.

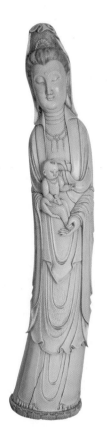

▌50여 cm의 상아로
조각된 송자관음상
으로 현대 작품으로
추정됨.

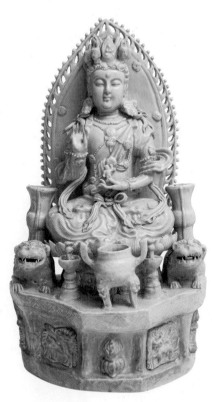

▌송자관음 청자상으로 정교하게 조각된 청대의
작품으로 추정됨.

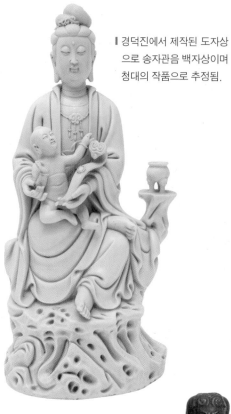

▌경덕진에서 제작된 도자상
으로 송자관음 백자상이며
청대의 작품으로 추정됨.

▌도자기 전문요인 경덕진에서 제작된 백자
관음상으로 청대의 작품으로 추정됨.

▌일본의 삼신할미인 기시보진(鬼子母神)을
모시고 있는 절에 봉안된 귀녀상으로 부
처님 원력으로 개과천선하여 삼신할미 같
은 선신이 되었다고 전해짐.

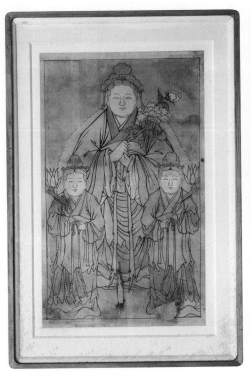

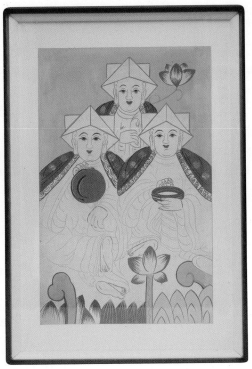

▌전설의 여신인 삼신할미의 그림이 그려져 있고 이와
　유사한 삼신보살 할미도도 있다.

▌연꽃과 더불어 세 보살님으로 이루어진 삼신할미상이다.

꽃마을의 캘린더
명품도록

2

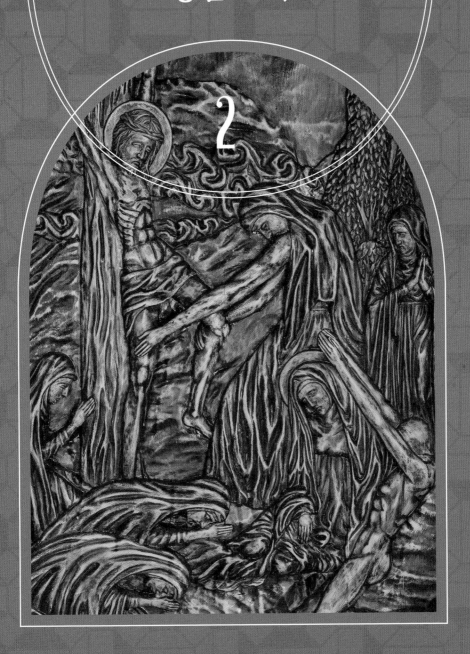

1

최근 캘린더 도록

2022년

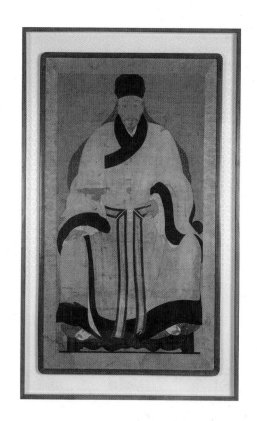

1월 고려말 조선초
 문신 권홍(權弘)의 대폭 초상화

(상당군상 ; 100-70cm) 정도전 등의 탄핵에
연루되어 면직되었으나 후일 따님이 태종의
빈이 되어 복권되었고 문학과 서예에 탁월하
였다. 고려 복식을 한 희귀한 초상화로서 국
립박물관의 이재현 초상과 쌍벽을 이룬다.

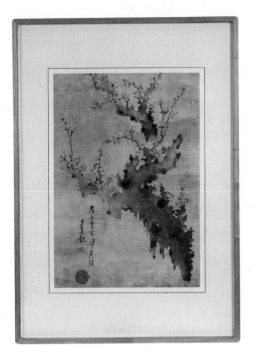

2월 조선 중기 이종준(장육) 작
수묵 매화 그림(묵매도)

많은 화원들이 먹으로 매화그림(추운 겨울 끝
자락 처음 피는 꽃 매화정신 닮으려)을 그렸지만
이처럼 단아하고 품위 있는 그림은 드물다.
지석영의 형이자 서화 전문가인 지운영의
발문이 돋보인다.

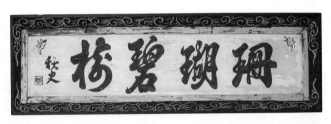

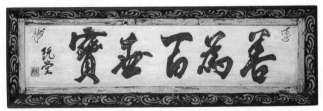

3월 김정희(秋史) 현판 두 점(산호벽루와, 선위백세보)

산호벽루 or 산호벽수珊瑚碧樓 or 樹 ; 산호가지와 푸른 숲 나뭇가지처럼
서로 잘 어울려 융성하라, 선위백세보善爲百世寶 ; 착함이 백 세의 보물이
되게 하라. 추사가 직접 쓴 서예가 현판으로 목각된 귀한 두 점의 유물

4월 김환기(수화)의 三才(하늘, 사람, 땅)
추상 모형 도자기

천재 화가 수화의 도자기 작품이 여럿이다.
6.25 피난시 부산에서 도자기 회사(대한도기)
와 인연을 맺어 십장생과 더불어 3재문양(한
글 창제의 기본틀)에 깊은 관심을 가진 적이 있
다. 10여 점 이상의 접시 도자기 작품도 발견
되는데 그중 희귀한 한 점

5월 고려 목판 불경을 다시 판각, 인쇄한 재조 불경

초조대장경이 불탄 후 몽골 대란의 극복을 위해 다시 조성된 재조 대장경
(고려 고종 32년, 1245 AD), (대방광불 화엄경 주본 권 19) 외침을 경계한 정신을 가
슴에 새겨야 할 희귀한 유품

6월 궁중 민화(벽사용) 12지신 중
흰 소(신축년) 신상

조선시대 궁중에서는 잡귀들을 멀리하기 위해 화원
으로 하여금 새해 벽두에 그해를 상징하는 12지신
을 그려 곳곳에 내걸게 했다. 이 그림은 어느 신축
년 내걸린 멋진 흰 소 신상이다.

7월 조선 사명당(유정)의 호남 유람기 장폭 두루말이(10여 m)

임진왜란 후 일본에 사신으로 가서 사후 수습에 탁월한 외교 능력을 보여준 사
명대사가 호남 유람 후 성속을 넘나드는 소감의 기행문을 일필휘지한 귀한 유
물. 조선말 승려 서화가 처익(용운) 스님이 배관하다.

8월 명대 후기 화가·미만종의 장폭 그림 무릉도원도

중국 명대 후기 유명화가인 미만종의 장폭 그림(2m 30 × 40cm) 실경을 재현하기보다는 중국 전통 산수 화법인 관념 산수화이자 일반 산수화와는 달리 내리닫이로 그린 입체적 유토피아 그림

9월 김정희(추사)의 자작시와 한시로 된 주련 탁본 8폭 병풍

추사의 자작시와 더불어 갖가지 중국 한시들을 멋진 추사체로 써서 대가집 주련으로 목각한 것을 실물 서예인 듯 탁본하여 8폭 병풍으로 꾸몄다.

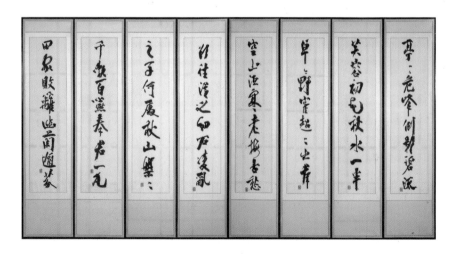

10월 훈민정음 해례본 발견 후 최초의 영인본(1946)

훈민정음 창제 후 수백 년간 그 실체가 묻힐 뻔한 우리글 훈민정음이 빛을 보게 된 해례본의 발견(간송 미술관, 1940) 그 후 '우리말 어학회'가 영인한 초판본 중 귀한 한 책. 한글 자음은 인간의 발성기관을, 모음은 3재(천지인)를 본떠서 만든 것이라 한다.

11월 죽간으로 빚은 필통(붓꽂이), 지통(종이꽂이)과 벼루(일월석)

대나무로 빚은 붓꽂이와 종이꽂이가 10장생으로 장식된 정교한 그림이 탁월하다. 역시 선비들이 애호하던 문방사우 중 하나로 일월석 벼루가 명품으로 돋보인다.

12월 한국 최초의 육필사경(삼국시대, 반야바라밀경)

8m 길이의 당지(당나라 종이)에 불경을 전문적으로 필사하는 사경승이 육필로 쓴 보물급 사경으로 추정. 좀이 슬지 않게 각 장마다 밀납을 한 정성이 더욱 세심하게 느껴진다.

1월 조선 중기의 희귀한 자수 병풍

한국 자수의 역사는 2000년의 오랜 세월을 자랑한다. 그러나 보존의 어려움으로 인해 오랜 옛 자수는 희귀하다. 이 자수 병풍은 모처럼 구경하는 생생한 색감과 문양이 돋보이는 조선 중기의 전통 자수로서 송학도를 비롯해서 오동 봉황도에 이르기까지 보존상태가 양호하다.

2월 단원 김홍도가 그린
노자출관도(서화 감정가 정무연 배관)

조선시대는 공맹을 중심으로 한 유학의 나라이긴 했지만 노장의 도학을 애호하기도 했다. 이 그림은 주나라에 살던 노자가 주를 떠나기 위해 관문인 함곡관을 떠나면서 관령 윤회에게 「도덕경」의 가르침을 전해주는 바, 도가의 탄생을 알리는 장면으로 명장 김홍도의 작품이다.

3월 조선시대 나비그림의 대가 남계우를 능가하는 작품

고전에서는 장자 나비의 꿈(호접몽)이 유명하다. 조선시대 대부분의 화원들과는 달리 유독 나비 그림에 몰두한 남계우를 뛰어넘는 놀랄만한 사실적인 나비그림이다. 화원이 현원(玄圓)으로 되어 있으며 아주 과학적인 관찰과 묘사 능력이 뛰어나다. 당대, 함께 살았던 현재와 단원의 합작인 듯(?)

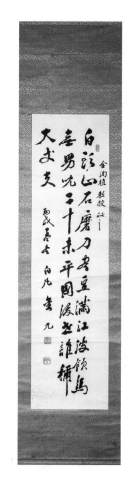

4월 독립투사 김구가 남긴 서예 족자(남이장군 한시)

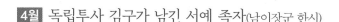

20대의 의기 충천하는 한시를 남긴 불세출의 남이 장군은 유명하다. 독립운동에 투신한 젊은이들이 그의 기상을 닮기를 바라는 뜻에서 일필휘지한 김구 선생의 작품(백두산의 돌들을 칼을 갈아 없애고 두만강 물을 말 먹여 없애도다. 사나이 20에 천하를 평정하지 못한다면 후세 누가 대장부라 하리요)

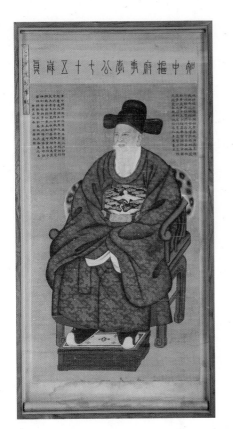

5월 농암 이현보의 멋진 대작 초상화

이현보는 조선 중기의 문신이며 문장가로서 '농암가' '어부가' 등이 전해진다. 1500년대 옥준상인이 그렸다고 전해지는 초상화는 보물로 지정되었고 이 멋진 대작 초상화는 모사본으로 추정된다. 농암은 지조가 높은 명신으로 알려져 있고 효성이 지극하여 중국의 노래자에 비견되기도 했다.

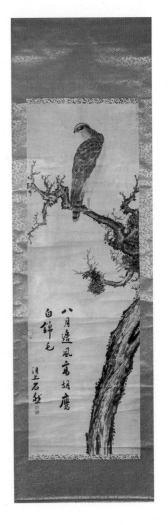

6월 석연 양기훈의 호응도 매 그림 족자

석연 양기훈은 조선말에 활약한 도화서 화원으로서 특히 노안도와 사군자를 잘 그렸다고 한다. 그의 작품에 감탄하는 김규진의 시에 따르면 "석연은 술의 신선이고 그림의 호걸이며 붓 끝에 먹이 살아 움직이는 백응도와 일지매로 정말 세상의 독보"라 평가하고 있다.

7월 고송유수관 이인문의 '녹유효자도'

부모의 안질을 치유하기 위해 사슴 모유가 좋다 하여 사슴 가죽을 뒤집어쓰고 모유를 채집하려다 사냥꾼의 화살을 맞을 뻔한 어느 효자의 이야기를 그림으로 남긴 고송의 효자도가, 방금 그린 듯 선명하게 보존되어 아름답다. 단원과 동시대의 화원이고 산수화가 전문이다.

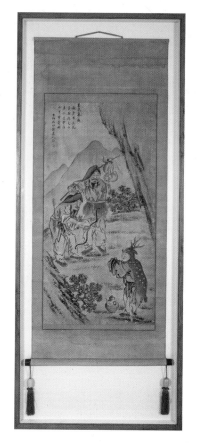

8월 수화 김환기가 마지막 남긴 작품

수화가 애호했던 조선의 문양은 장생(사슴, 학, 구름)과 삼재(하늘, 땅, 사람) 등이다. 존경하던 피카소가 죽은 지 오래지 않아 스스로 숨을 거둔 수화가 남긴 작품 중 하나인 〈꿈꾸는 항아리〉를 오랜 지인으로부터 입수하게 된 고마운 인연이 되었다.(화제는 추정적인 이름)

9월 반가사유상(국보83호 모조상)

전 세계 반가사유상 중(70여 종) 가장 높이 평가되는 빅
스리(Big 3) 모두가 메이드인 코리아 라는 점이 자랑스
럽다. 그 중 둘은 한국의 국보78과 국보83으로 현재
국립박물관 '사유의 방'에 전시되고 있으며 목각불상
인 다른 하나 역시 한국에서 건너간, 일본사찰 광륭사
에 봉안되어있다.

10월 추사 김정희의 '우연욕서' 한시판각

추사 김정희가 시를 짓고 멋진 추사체로 썼으며 판각 명인 오옥진이 철
제로 새긴 대형 현판, 추사가 일필휘지한 장문의 한시를 요약하면 '풍광
좋은 정자에서 옛 현인들을 떠올리니 벗과 더불어 한잔 술이 생각나고
우연히 글 쓰고 싶은 생각이 절로 나누나(偶然欲書)'

11월 모두가 그리는 금강산 자수병풍(조선 후기작)

지금도 사정이 크게 달라지진 않았지만 금강산은 조선시대부터 만백성이 평생에 한 번이라도 가보는 것이 소원이었다. 그러니 하다못해 멋진 그림으로라도 금강산을 맛보는 일은 나름으로 위로가 될 듯, 여기 멋진 자수솜씨로 조선후기에 꾸며진 모형 금강산을 감상해 보기로 하자.

12월 의궤 능행도 판화병풍(일제 강점기)

정조는 임금에 즉위한 후 비운의 희생양이 된 아버지 사도세자를 화성에 모셔놓고 십 수차례 능행 행차를 시행했고 이를 의궤에다 기록으로 남겼다. 여기에 전시한 능행도는 일제강점기에 인쇄한, 그야말로 판화 능행도를 병풍으로 꾸민 것이다. 그림마다 정조의 애틋안 효심이 묻어난다.

2

과거 캘린더 도록

2013년

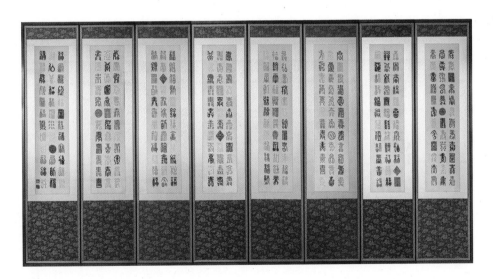

1월 백수백복자(百壽百福字) 병풍

행복의 조건인 무병장수壽와 물질적 유족함福을 기원하며 구상한 수복자 디자인을 100
가지 방식으로 표현한, 자수명장이자 무형문화재인 한상수 선생의 자수병풍. 스티브
잡스도 젊은 시절 한자 서예로부터 디자인 감각을 배웠다고 전한다.

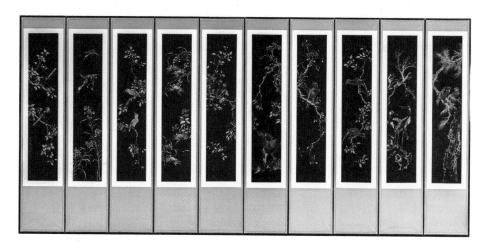

2월 화조영모도(吾園 장승업 작)

조선 후기에 활동한 신기에 가까운 재능을 가진 화가로서(영화 취화선의 주인공) 장승업은
단원 김홍도, 혜원 신윤복과 더불어 한국 최고의 화가인 三園 중 하나이다. 그가 그린
화조(꽃과 새) 영모(털짐승) 그림인데 금분을 이용, 궁중용으로 그린 탁월한 수작으로 평
가된다.

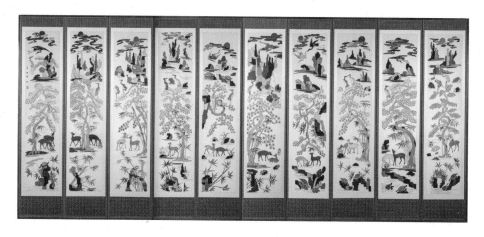

3월 십장생자수병풍(현대작)

십장생十長生이란 동·식·광물 등 삼라만상 중에 선별된 장수하는 10가지 사물로서, 모
든 이의 염원인 장생의 상징으로 즐겨 그렸던 것을 자수로 표현한 다소 추상화된 현대
작이다. 십장생은 해, 물, 돌, 구름, 학, 사슴, 거북, 영지(불로초), 소나무, 대나무 등이다.

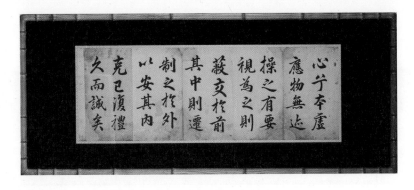

4월 한호 한석봉의 사물잠(四勿箴)

한석봉은 조선시대 3대 명필 중 한 분으로서 임금의 명을 받아 천자문을 그의 필체로 남길 정도로 평가받았으며 어머니와 관련된 일화로도 유명하다. 이 글은 논어에서 공자님이 보고 듣고 말하고 행함에 있어 해서는 안 될 네 가지四勿 사항에 대한 가르침을, 일반서체인 행서行書로 적은 것이다. 핵심은 자신을 극복해야 도덕을 회복할 수 있으며 克己復禮 늘 성실誠하라는 점 등이다.

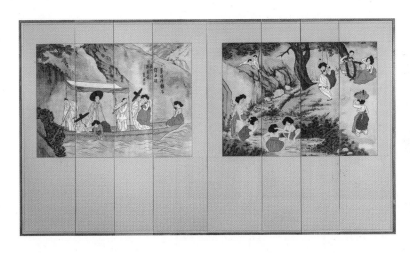

5월 혜원 신윤복 풍속화 자수

널리 알려진 혜원蕙園의 풍속화라 새로울 게 없다. 그러나 그 풍속화를 세밀한 자수 솜씨로 가리개 병풍을 만든 것이 새롭다면 새로울 것이다. 단오 풍정은 혜원의 대표작 중 하나라 할 만큼 유명하다. 단오절 그네 타고 목욕하는 정경을 현란한 색깔로 나타내고 이를 숨어서 훔쳐보는 총각들 모습도 해학적이다. 선유도船遊圖 역시 배 위에서 노소의 선비들이 풍악을 울리며 기녀들과 더불어 나이에 걸맞게 노는 모습이 정겹다.

6월 한정당 송문흠의 누실명(陋室銘)

조선시대에 예술적인 필체 즉 에서隷書로 유명한 송문흠이 쓴 누실명으로서 선비들에게는 가난하면서도淸貧 진리추구를 즐길 수 있어야 한다는安貧樂道 삶의 태도가 강조되었다. 따라서 비록 초라한 집에 살지라도陋室 인간으로서 품위와 고귀함을 잃지 말라는 경구가 함축되어 있다. 같은 형식과 크기의 글이 최근 국가의 보물로 지정되었다.

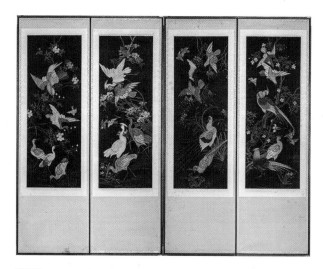

7월 궁중 화조 자수가리개

꽃과 새를 힘차고 멋들어지게 자수로 표현한 가리개, 수실은 금사이고 곳곳에 보석이 박힌 귀하고 격조 높은 자수 가리개로서 궁중용으로 추정된다. 자수의 기법이 특이해 중국풍이라는 평가도 있으며 시대는 조선조 후기로 추정된다.

8월 문인 산수화(인두화, 燒畫)

선비들이 즐겨 그렸던 문인화풍의 산수화로서, 예부터 널리 알려진 고사들의 소일하는 모습과 애송하던 한시들이 귀하고 아름답게 그려진 명품이다. 이 그림의 기법은 불에 달군 인두로 지져 그린 것으로서 일본인의 손에 넘어가기 직전에 입수하게 된 값진 그림이다.

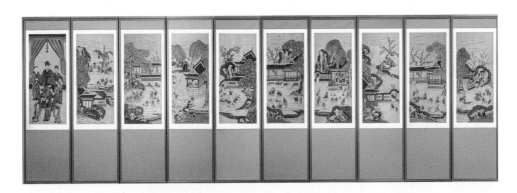

9월 백동자도(百童子圖) 병풍

조선시대 서민들이 그린 민화民話의 주제로서 백동자도는 어린 아이들 100여 명이 어울려 놀고 있는 다양한 모습을 그린, 자손들이 번성하기를 바라는 바, 다산多産을 상징하는 그림이다. 조선 후기 그림으로 추정된다.

10월 전추사(伝秋史) 시와 글씨

자작시를 쓴 추사 김정희 자신의 필체로 추정된다. 억울하게 살게 된 유배생활의 울분과 고
독을 차茶와 독서로 달래며 산중眞과 저자俗가 둘이 아니라는 유마거사의 不二법문을 마음
에 다지는 칠언절귀로 된 추사의 시 3편.

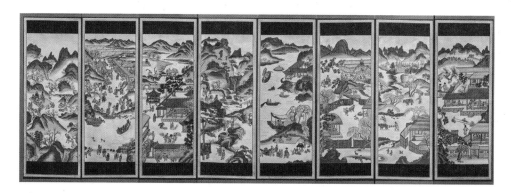

11월 경직풍속도 자수명풍

논밭 갈고耕 베 짜는織 일을 중심으로 한 우리 선조들의 삶의 현장을 그린 연중 풍속(논밭 갈
기, 모 심기, 야외소풍, 고기잡이, 추수하기, 감 따기, 장터 풍경 등)을 자수로 표현한 것이다. 대갓집 안
방을 장식했던 수준급의 정교한 수예 솜씨로 보기 드문 작품이라 생각된다.

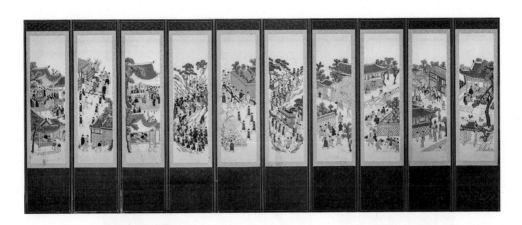

12월 평생도 자수병풍

이 그림은 평생도를 자수로 표현한 최고의 명품이다(조선후기). 평생도란 조선 선비들이 꿈꾸어 온 성공적인 인생행로를 그린 것으로서 돌잔치에서 시작하여, 혼례식, 과거급제, 어사행차도, 회갑연, 회혼례 등 공적 삶과 사생활이 통합된 멋진 인생을 그린 일종의 풍속도이다. 부처님의 일생을 그린 8상도를 본떠 김홍도가 처음 창안한 것으로 추정된다.

조선자수 현대에 재현된 자수

1월 조선 후기 궁중 장생도 자수

궁중에서 장식용으로 걸려 있었다고 평가되는 바 금·은사 자수로 꾸며진 장생도이다.
식물로 소나무, 대나무, 영지(불로초)가 있고, 동물로는 학, 사슴, 거북이가 있으며 그 밖
에 광물로 해, 구름, 바위 등이 있는 장생도가 탁월한 자수 솜씨로 수놓아져 있다.

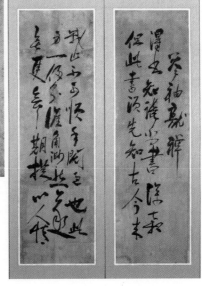

2월 다산 정약용의 편지글(간찰과 병풍)

정약용은 조선 후기 최고의 학자라 할 수 있다.
그는 유교에서 출발했지만 서양에서 들어온 기
독교와 사상적 융합을 위해 고민했다. 또한 관념론으로 흐른 성리학을 비판하고 현실과 민
생을 걱정하는 실학을 추구했다. 이 글은 그가 남긴 많은 편지들 중의 하나이다.

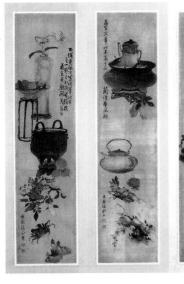
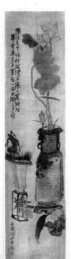
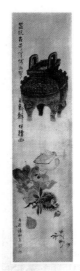

3월 오원 장승업의 기명절지도 병풍(일부)

조선 후기 신기에 가까운
화원으로서 당시 중국에
서 들어온 명품인 장식 그릇류와 더불어 화초와 먹거리(기명·절지) 등을 그린 명작이다. 불행
히도 글씨를 제대로 쓰지 못해 화제는 다른 사람에 의해 대필되었다. 오원은 영화 '취화선'의
주인공이었으며 영화 '명량'과 동일한 배우가 열연했다. 오원은 단원, 혜원과 더불어 조선 최
고의 화원 세 사람 중 하나이다.(화원 이도형 화제)

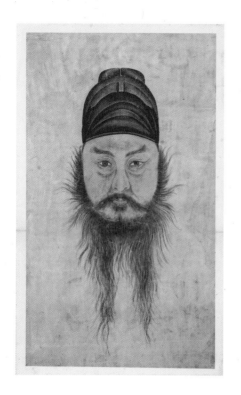

4월 공재 윤두서 초상화의 임모작

조선 초상화의 걸작인 윤두서의 그림을 떠올려 보면 너무 무섭고 근엄하여 과연 무인이 아니라 문인의 얼굴인지 의심이 간다. 이를 보다 부드럽고 친근한 문인의 얼굴로 패러디한 것이 바로 이 초상화이다. 윤두서 본인의 그림인지 타인이 그린 것인지 알 수 없으나 동시대에 나온 원본 그림의 임모작인 것으로 평가된다.

5월 조선조 궁중 기명·와당 자수병풍(12폭 중 4폭)

금사로 수놓은 탁월한 궁중용 병풍으로서 내용은 중국 역사에서 유명한 궁중기명과 와당들로 구성되어 있고 설명은 금사로 수놓아져 있다. 중국 문물을 흠모했던 조선에서 이 같은 문양을 수준 높은 귀한 장식물로 생각한 것은 당연한 일이다.

6월 심전 안중식의 산수화

안중식은 조석진과 더불어 오원 장승업의
양대 제자로서 조선의 전통화와 현대 한국
화의 연결고리 역할을 했으며 작품으로는
산수화와 기명절지화 등이 있다. 이 그림은
심전의 현존하는 산수화 중 가장 오랜 것으
로서 강화 유수로 부임한 첫해에 그린 것으
로 추정된다. 중국풍의 전형적인 관념산수
화로서 이상향을 그린 것으로 생각된다.

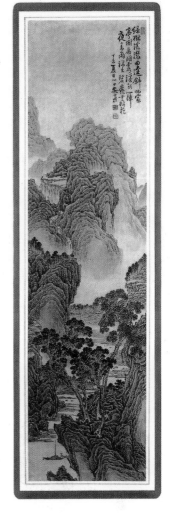

7월 조선후기 축수 병풍 6폭(연결폭)

조선조 대궐 혹은 대갓집에서 회갑연이나 7순, 8순
잔치 등을 치를 때 주인공의 만수무강을 축원하기
위해 배경에 세운 병풍으로 추정된다. 양쪽에 꽃으
로 축하하는 동자와 동녀가 있고 신선이 주인공인
노인에게 장수의 상징인 천도복숭아를 선물하면서
장수를 축원하는 그림을 금사와 은사로 수놓은 귀한
병풍이다.

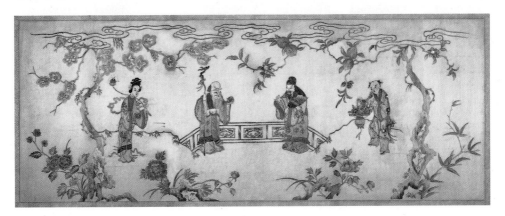

8월 겸재 정선의
 선면송석도

정선은 조선 후기 전통적인
관념산수에서 벗어나 실경

산수라는 새로운 화풍을 일으킨 대가이다. 그의 〈인왕재색도〉나 〈금강전도〉는 탁월한 명
작이다. 이 그림은 부채 모양의 장지에 소나무와 바위를 그려 변함없는 선비의 곧은 절개에
장수에 대한 기원을 담았다. 중앙일보 발행 계간미술「한국의 미」도록에 실린 작품이다.

9월 추사 김정희의
 시·서예 병풍
 (8폭 중 4폭)

조선 후기에 나온 세계적 서예
가인 김정희의 자작시와 이를
탁월한 추사체로 적은 병풍의
일부이다. 추사 김정희는 중국

옹방강의 서체로 시작했으나 타의 추종을 불허하는 추사체를 성취했다. 산수화 같은 풍광
을 배경으로 조각배에 몸을 싣고 세월의 아쉬움을 풍류에 담아 노래하고 있다. 많지 않은 추
사의 병풍 중 서체가 가장 훌륭한 작품으로 평가되고 있다.

10월 면암 최익현의 초상화 자수
(일제강점기)

최익현은 조선 최후의 유학자이자 의병장으로 유명하다. 급제는 했으나 관직으로 나아가지 않고 개화파에 맞서서 전통을 고수하는 입장(위정척사)에서 지속적인 상소를 했다. 안타깝게도 노구로 의병을 일으켜 항일투쟁을 하다 체포되어 대마도에서 옥사했다. 이 초상화는 73세의 면암을 화원 채용신이 그린 초상화를 감쪽같이 수예로 모사한 탁월한 자수 작품이다.

11월 소치 허련의 묵죽도 8폭 병풍

추사로부터 그림과 글씨를 배우고 추사에게 극찬을 받은 사람이 소치 허련이다. 허련이 그린 각종의 문인화가 남아있고 글씨도 추사체에 가까운 것으로 평가된다. 산수화와 더불어 특히 대나무를 즐겨 그렸으며 선비의 곧은 절개를 상징한다. 낙관에 노치라고 한 것은 허련이 나이가 들었을 때 소치보다 노치라는 호를 즐겨 썼기 때문이다.

12월 명장 한상수의 백동자도 자수병풍(10폭 중 4폭)

조선 풍속화에 자주 등장하는 백동자도에 명장 한상수가 정성스레 수놓은 작품이다. 자손이 번성함을 큰 복으로 알았던 우리 조상들은 수많은 아이들이 노는 장면을 그림으로 나타낸 백동자도를 선호했다. 현존하는 원로 자수장의 공이 깃든 필생의 작품 중 하나라 생각된다.

1월 이징의 산수화 화첩 중 4점

조선중기 화원 이징의 산수화이다. 중국풍의 관념 산수화이긴 하나 수묵의 탁월한 터치가 돋보이는 작품으로서 한 화첩에서 나온 듯하다. 이징은 청록산수, 이금산수 등으로 유명하며 전래의 안견화풍과 중국의 절파화풍을 절충한 것으로 평가된다.

2월 단원의 해중신선도

김홍도가 그린 도석화로서 신선이 바닷속의 잠룡을 타고서 호리병에 든 감로수 한 잔을 걸친 듯 하늘을 나는 비룡의 여의주를 탐하는 호쾌한 그림이다. 단원 특유의 정두서미법으로 그려진 생동감이 넘치는 신비스런 그림이다.

老屋花南 明宗硯北 飛白書臨 硬黃紙拭 需僕試墨 龍賓誦墨 如逢端人 如對石友 芙蓉色重 翡翠痕軒 風字平底 月池半窪 切玉昆刀 沈泗銅雀 泗州銅網 絳縣澄泥 逼上者燥 語墨不疑 下鄴沙版 水紋透道 全胖無瑕 眿中昌朕

3월 추사 김정희의 자작시 서첩

김정희가 서예와 관련된 서법과 더불어 지필묵 등을 망라하여 고사가 깃든 4언 절구의 시를 적은 서첩을 횡축으로 표구한 작품이다. 끝부분에 완당 김정희라는 도인으로 낙관되어 있다. 추사체가 완성되기 직전에 만들어진 탁월한 해서체 작품이다.

4월 궁중민화 화조도 8폭 병풍

조선 중후반에 화원이 그린 그림으로 추정되며
탁월한 그림 솜씨와 더불어 자연스러운 색채감
이 더하여 최고의 궁중 화조 병풍으로 추정된다.
선과 색 등 섬세한 디테일이 화조가 살아있는 듯
하여 신기를 느끼게 한다.

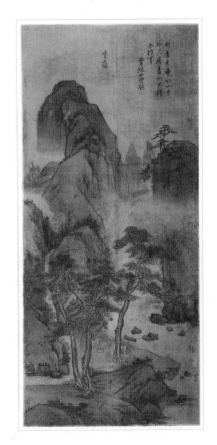

5월 현재 심사정의 송하한담도

조선의 3원 3재 중 하나인 심사정의 청록 산수화로
서 소나무 아래에 고승 한 분과 선비 두 분이 고담준
론을 즐기고 있고 동자가 차 시중을 들고 있다. 현재
의 낙관 옆에 후대의 운초산 노인이 배관한 화제가
적혀 있어 그림이 돋보인다.

6월 신사임당 초서 자수 6폭 병풍

신사임당은 그림은 물론 글씨도 잘 썼던 것으로 보인다. 오죽헌에 소장된 당시 5언 절구 6수(이태백의 시 등)를 자수로 꾸민 것으로서 증손녀가 시집갈 때 가지고 갔으나 영조 때 제자리로 돌아왔다고 한다. 초서병풍 내력에 대한 발문이 붙어있다.

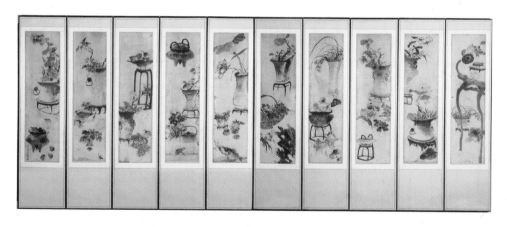

7월 오원 장승업의 기명절지도 10폭 병풍

조선조 최고 화원 3원 중 하나인 오원이 중국의 명품 기물들과 절지된 먹거리를 그려 창시한 새로운 장르로서 기명절지도이다. 자유분방하게 신기가 발휘된 듯한 그림으로서 기물들이 살아 움직이는 듯 그야말로 운기생동하는 작품이라 생각된다.

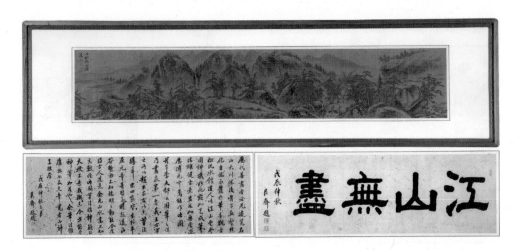

8월 고송 유수관의 강산무진도

단원과 함께 화원을 한 사람으로서 이미 잘 알려진 고송 유수관의 조선 최대의 작품인
대형 강산무진도가 있다. 이 그림은 소박한 조선 산수와 조선 선비를 배경으로 한 강산
무진도로서 당시 제발을 많이 쓴 간재 홍의형의 긴 발문이 있어 주목할 만한 작품이다.

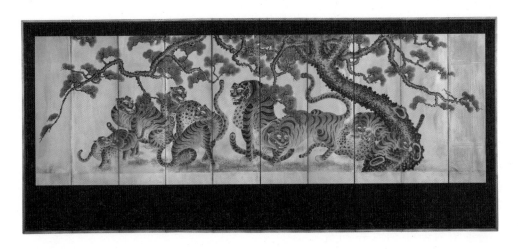

9월 민화 송하 호랑도 8폭 병풍

소나무 아래서 호랑이 두 가족이 정답게 노니는 모습이다. 우리가 보기에는 으르렁대
는 사나운 모습이나 저네들끼리는 사랑을 주고받는 모습으로 추정된다. 일제 강점기에
그린 작품으로 보이며 화원이 아니고서는 그리기 어려운 탁월한 작품이다.

10월 정섭 묵죽도 자수 병풍

중국 청대의 서화 명인 정섭의 다양한 묵죽도를 한데 모아 자수를 놓고 병풍을
꾸민 명작이다. 원래 정섭이 제작한 것은 아니고 4군자를 선호하는 조선 선비가
주문하여 대나무 그림을 모아 자수로 꾸민 희귀한 작품으로 평가된다.

11월 한석봉의 적벽부 서예

한호 석봉이 특유의 단아한 해서체로 송대의 소동파(소식)가 지은 전적벽부를 적
은 대표적인 작품이라 할 만하다. 석봉체는 당대에도 임금의 인정을 받았다. 그
가 쓴 한석봉 천자문이 보물로 지정되었으며 이 글은 유명 서예가 초정선생이 배
관했다.

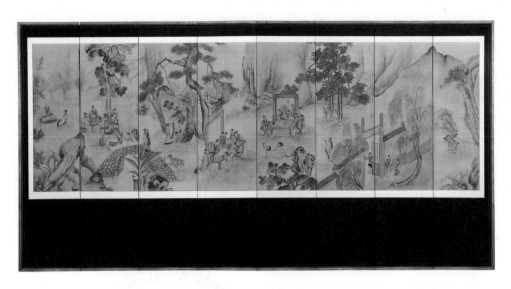

12월 서원 아집도 8폭 병풍

서원 아집도는 중국에서 유래한 서화의 한 양식으로서 문인과 예인들이
한데 모여 문화축제를 즐기는 우아한 모임을 담는다. 조선에서는 김홍
도의 아집도가 유명하나 이 그림 역시 곳곳에 단원풍이 엿보이는 듯한
그림솜씨가 예사롭지 않다.

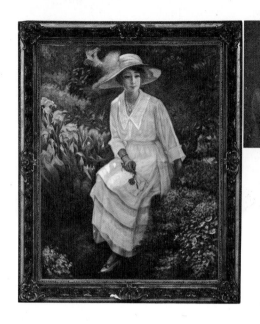

1월 전 덕혜옹주
초상화

일본 동경 근교에서 구한 조선 말 비운의 마지막 황녀인 덕혜옹주 초상을 그린 유화로 전해진다. 2~2.5m의 대작으로서 화가인 남편 소 다케유키 자신이나 지인인 다른 화가가 그린 작품으로서 실물보다는 사진을 보고 그린 것으로 추정된다. 옆에 첨부한 고교시절의 사진 모습을 닮은 초상이다.

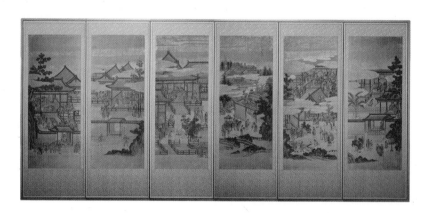

2월 궁중행사도(일본병풍 12폭 중)

일본의 대폭 병풍 12폭 중 6폭으로서 궁중의 각종 행사를 묘사한 탁월한 솜씨의 그림이다. 그림 속 사람들의 모습은 전형적인 일본인이기보다는 조선인에 가깝다는 느낌이다. 대폭이라 병풍의 반만 싣게 된 것이 아쉽다.

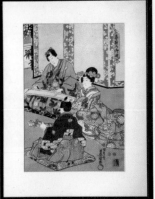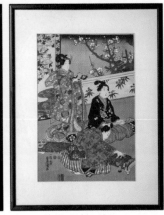

3월 악사와 기녀들(우키요에: 풍속화)

일본 에도시대에 널리 유행한 색판화로서 유
럽으로 전해져 고흐, 모네를 비롯한 인상파 화
가들에게 지대한 영향을 미쳤다. 악사와 기녀
등 예인들의 행태를 그린 것으로서 필치가 탁
월하고 색감이 화려하다. 색의 나라 일본의 전
통화로 알려진 일종의 풍속화(부세화)라 할 수
있다.

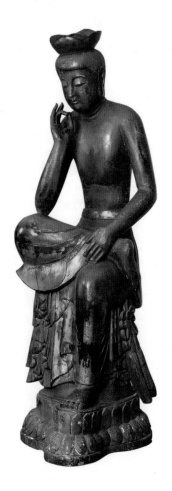

4월 목각 반가사유상(일본의 국보)

대한민국 국보로 지정된 금동 반가사유상과
쌍벽을 이루는 일본 광륭사에 안치된 목각 반
가사유상 모작으로서 역시 일본의 국보 1호
로 알려져 있다. 재질이 일본에서는 나지 않
는 한국 강원도 적송으로 되어 있어 국적에
대한 논의가 분분하다. 철학자 야스퍼스를 감
탄하게 한 동양적 신비의 미학이다.

5월 궁중 쌍용문 자수(중국 청대)

중국 청대의 궁중 쌍용문 자수이다. 황제를 상징할 경우는 용의 발톱이 다섯(5조)이고 제후국의 왕을 상징할 경우는 발톱을 네 개(4조) 그렸다고 한다. 그래서 한국 왕은 4조 용문을 그린다고 한다. 2~3m에 가까운 탁월한 용문자수이다.

6월 난실 청분
(이홍장의 서예)

조선 말 대원군 시절 북양대신을 지낸 이홍장의 탁월한 대필 서예로서 "난이 있는 방에 맑은 향기가"로 옮길 수 있다. 20세기 초두 이 작품이 나타났을 때 일본 고미술계가 술렁였다는 사연이 당시 일본 고미술 신문에 소개되어 있어 참고할 만하다.

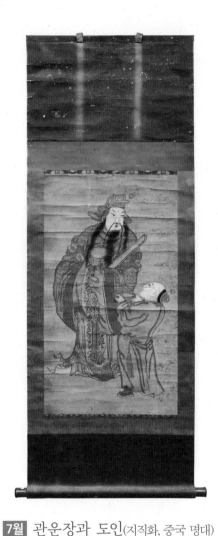

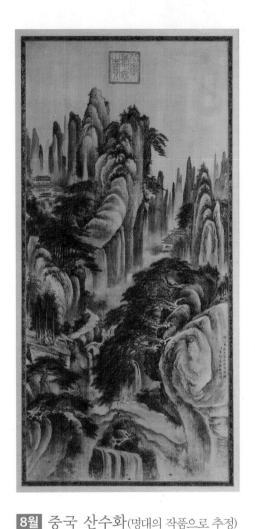

7월 관운장과 도인(지직화, 중국 명대)

동양 미술사에 등장한 독특한 장르로서
종이를 잘게 썰어 종횡으로 엮음으로써
직조하는 기법으로 만든 작품으로 지직
화紙織畫라 부르며 한중일 3국 모두에 일
부 작품이 전해지고 있다. 관운장과 그를
봉양하는 도사를 함께 그린 도교풍의 그
림인 듯하다.

8월 중국 산수화(명대의 작품으로 추정)

중국 명대의 화가 왕몽이 그린 석량비폭도
로서 현실에 존재하기보다는 생각 속에 존
재하는 것을 그린다는 뜻에서 전형적인 관
념 산수화라 할 수 있다. 그러나 근경에 있
는 산야에 대한 묘사는 실물 이상으로 섬세
하고 탁월하다.

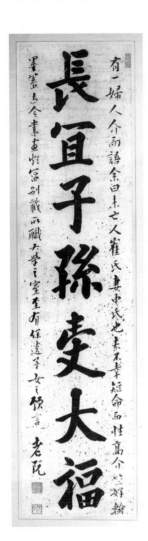

9월 장의 자손 수대복(추사 서예 족자)

추사체의 전형이 아니라 일반인들이 알아보기 쉬운 해서로 쓴 안진경체 서예이다. 어떤 귀부인의 청에 따라 "오래도록 자손들이 큰 복을 받아 마땅할지니!"라는 덕담을 적었다. 귀부인의 가문과 행적에 관련된 자세한 사연은 추사풍의 멋진 협서에 상세히 적고 있다.

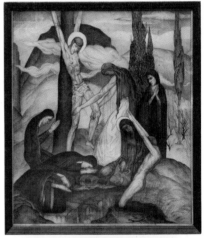

10월 예수 십자가에서 내리심(성화, 임용련 작)

조선 말 오산학교에서 이중섭을 지도한 임용련의 데 생작으로서 한국 최초의 성화이다. 임용련은 1920년 경 미국 예일대 미술학부에 유학한 후 프랑스 파리 에서 여성화가 백남순과 결혼한 한국 최초의 부부화 가이다. 애석하게도 남긴 작품이 거의 없어 점차 잊 혀져가는 천재화가임이 안타깝다.

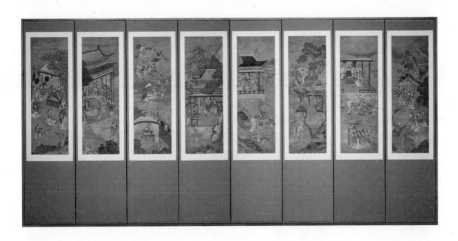

11월 구운몽도 8폭 병풍(조선후기)

서포 김만중이 지은 조선의 대표적인 소설인 「구운몽」은 당대에 최고의 인기를
누렸다. 구운몽은 인간의 삶을 뜬구름에 비유하면서 부귀영화는 단지 일장춘몽
에 불과하다는 깨우침을 주는 작품이며 그러한 소설의 내용을 그림으로 옮겨놓
은 것이다. 궁중화원이 그린 격조 높은 작품으로 평가된다.

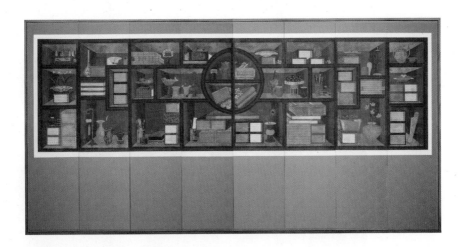

12월 책가도 8폭 병풍(조선후기)

조선 후반기 성군인 정조가 백성들에게 책읽기를 권장하기 위해 창안한 그림으
로서 책가도 혹은 책거리는 임금 스스로 어좌에 있는 〈일월 오봉도〉를 책가도로
대체함으로써 사대부와 민간에게 널리 유행하게 되었다. 서양 미술사에서도 전
례가 없던 장르의 그림이다.

1월 호랑이와 까치 그림(민화, 호작도)

조선 후기에 그린 민화 호작도이다. 호랑이는 액운을 막아주고 까치는 기쁜 소식을 전해준다 하여 세모에 민간에서 애호하던 그림이다. 민화이긴 하나 호랑이와 까치 그림이 범상치 않아 화원이 그린 것으로 추정된다.

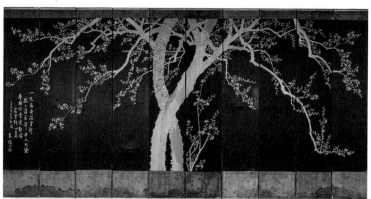

2월 일지매 자수 10폭 병풍(일제 강점기)

분홍색의 홍매화가 흐드러지게 핀 일지매를 자수로 꾸민 연결 10폭 병풍이다. 겨울의 냉기를 뚫고 피어난 매화의 기상과 향기가 선비의 심성과 닮았다 하여 매화동심梅花同心이라는 말도 있다.

3월 다산 정약용의 입춘첩
(인간천지춘, 실유산림락)

다산 정약용은 조선 후기 실학 정신에 바탕한 최고의 유학자로서 그의 편지글은 많으나 그 밖의 서예, 특히 입춘 덕담을 적은 입춘첩은 귀하다. 이 입춘첩은 인간세의 입춘대길을 넘어 우주 대자연과 인간이 더불어 봄을 맞기를 축원하고 있다.

4월 겸재 정선의 화적연

금강산의 초입, 한탄강물 가운데 볏가리 같은 거대한 백색 바위가 솟아있는 명승지가 화적연인데 시인 묵객들의 시와 그림 속에 찬탄이 빈번하다. 이러한 선경을 정선도 지나칠 리 없었고 그가 그린 금강산도의 길잡이 격의 그림이라고나 할까?

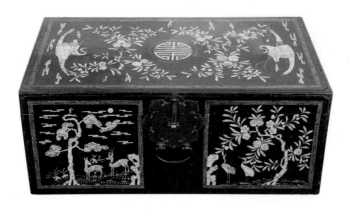

5월 자개 관복함(조선 후기)

자개로 치장하고 옻칠한 나무로 만든, 관복을 보관하던 함이다. 자개를 박은
그림은 무병장수를 기원하는 십장생으로서 불로초인 영지버섯이나 소나무,
대나무를 위시해서 학과 사슴 등이 멋지게 장식되어 있다.

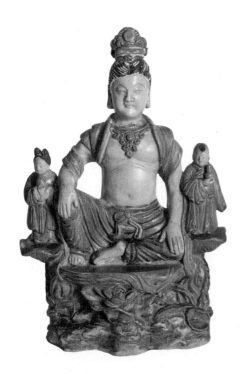

6월 관음보살 당채 도자상(명대)

멋진 관음보살 도자상으로서 당채가 잘 보존
된 명대 작품으로 추정된다고 감정되어 있다.
관음상은 원래 남성에서 중성, 그리고 여성으
로 발전해 왔다고 전해진다.

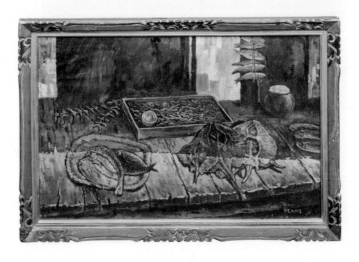

7월 문신의 <어물전>(유화)

조각가로 알려진 문신은 초기에는 화가로 시작하였다. 그가 남긴 몇 안 되는 그림 중 탁월한 수작으로서 유화 <어물전>이다. 명과 암을 적절히 대비하면서 당대의 빈한한 살림을 대변하는 어물전 모습이다.

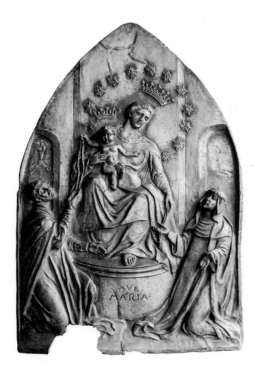

8월 수도원 벽화 아베마리아 동판 부조

영국 어느 수도원에서 리모델링 중 구하게 된 아베마리아 동상 부조이다. 위에는 성모 마리아가 예수 아기를 안고 좌정해 있으며 아래에는 성인 프란치스코와 성녀 프란체스카가 성모자를 경배하고 있는 멋진 모습의 대형 벽화이다.

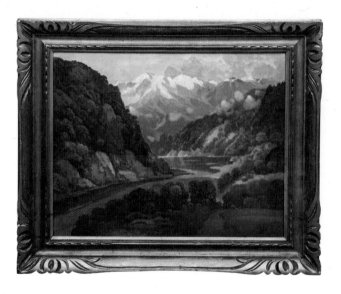

9월 단양 계곡 추경(임용련 작 유화)

부부 화가인 임용련(백남순의 남편)이 그린 풍경화이다. 임용련의 미국 유학 당시 20세기 초반, 미국에는 허드슨 리버 스쿨 화풍이 유행하고 있어 신비주의적 영향이 다소 느껴지는 풍경화로서 그림 하단에 임용련의 화명인 파波라는 사인이 있고 1936년작이라고 적혀 있다. 임용련은 이중섭의 오산학교 미술교사이기도 하다.

10월 전영(북한 인민화가)의 소나무와 매

소나무 그림을 잘 그려 북한에서 최고 화가의 대접을 받는 인민화가 전영의 탁월한 소나무 그림이다. 북한 행사 때 배경을 이루는 멋진 소나무 그림의 대부분은 전영의 그림이라 전해진다. 서울대 동창회 장학 모금의 일환으로 구입한 작품이다.

11월 비운의 화가
　　　이쾌대의 유화 <농악>

<군상> 등의 대작으로 세기적 대가가 될 것
으로 기대를 모았던 이쾌대가 월북 이후 필
력이 위축되는 비운의 화가가 되어 안타깝
다. 이 그림은 북한 미술관에 있는 이쾌대의
그림 <농악>이라는 대작을 같은 채색과 기
법으로 중심인물을 확대해 그린 작품이다.

12월 추사 서예, 결한묵연 외 1점

서첩 속에 그려진 추사 서예 2점이다. 하나는 결한묵연結翰墨緣으로서 붓과 먹,
즉 서예로 맺어진 인연을 귀하게 여긴다는 뜻이고 다른 하나는 도덕신선道德神
仙으로서 도를 닦고 덕을 쌓음으로 신선 같은 존재가 되라는 복된 말씀이다.

명경재단 대표 저술 20선

3

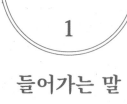

1

들어가는 말

명경재단은 강명자·황경식 부부가 그간에 모은 자산을 국가에 출연하여 사회적 약자들의 의료복지에 보탬이 되고자 1995년에 설립한 의료재단이다. 설립취지에 맞는 각종 의료행사를 벌이긴 했으나 욕심의 절반에도 미치지 못한 채 어언 30주년이 다가오고 있는 셈이라 한편 부끄럽기도 하다.

이제 명경재단의 설립주체도 70대 중반을 넘어 인생을 마무리해야 할 시점에 이르렀으니 혹여 남은 자산이라도 있다면 그간 생각해온 문화사업에도 약간의 기여를 할 수 있을까 하여 '꽃마을 문화재단'을 설립 중이다. 그간 관심을 가져온 분야는 예술, 문화, 장학, 학술, 불임지원사업 등이나 이 또한 과욕일까 두렵기도 하다.

이 참에 평생을 한의사로 살아온 여천 강명자와 철학교수로 지내온 수덕 황경식이 남긴 저서들 중 대표할 만한 책 각각 10여 편을 가려 뽑아 모두 20여 편의 저술목록과 저술에 얽힌 전·후 인연 이야기를 간단히 기록, 소개드리며 우리들의 지인들이나 자손들이 가끔 기억을 되살리는 추억거리가 되지 않을까 첨부하니 양해 바란다.

2

여천 강명자의 저서 목록(10선)

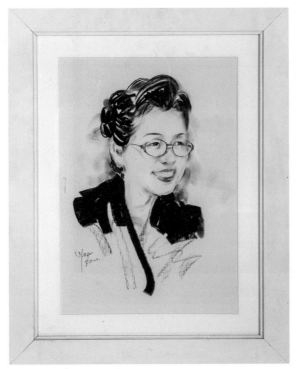

▌여천 강명자 초상

▌대한민국 한의학 박사 여성1호 강명자 박사를
축하하는 휘장이다.

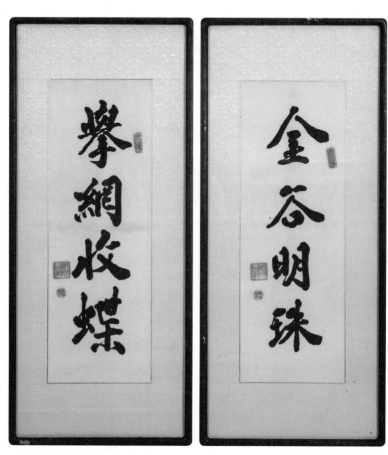
┃ 금곡명주 거망수접 한의학자 이재형 선생, 성업 축하 서예

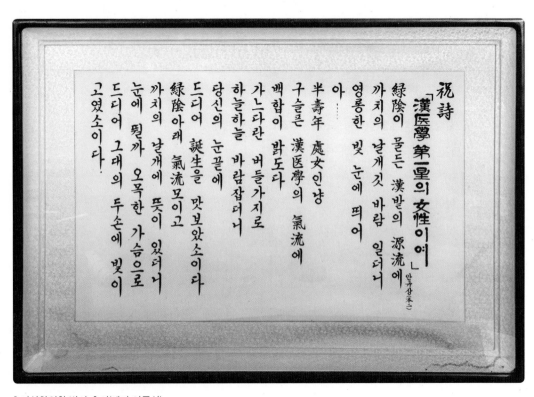

祝詩
「漢医學 第一㘭의 女性이여」
안규상(安二)

綠陰이 물든 漢발의 源流에
까치의 날개깃 바람 일더니
영롱한 빛 눈에 피어
아......
半壽年 處女인냥
구슬큰 漢医學의 氣流에
백합이 밝도다
가느다란 버들가지로
하늘하늘 바람잡더니
당신의 눈끝에
드디어 誕生을 맛보았소이다
綠陰아래 氣流모이고
까치의 날개에 뜻이 있더니
눈에 뭘까 오목한 가슴으로
드디어 그대의 두손에 빛이
그였소이다.

▌ 여성한의학 박사 축시(제자 안규상)

1 **한의학 박사 학위논문**(1985, 경희대 대학원 한의학과)
 〈승금단이 난소기능에 미치는 영향〉 대한민국 여성 한의학박사 1호 수여

2 **삼신할미**(여성한의학교실) | 자유출판사 | 1990

3 **불임, 한방으로 고친다** | 출판시대 | 1996

4 **딸에게 들려준 엄마의 성공이야기** | 선출판사 | 2002
 엄마 여천 강명자와 맏딸 작가 황보임 공저

5 **한방 불임치유법**(평화방송 6개월 강좌) | 느낌이 있는 책 | 2005
 일본어 번역본 출간(다니구찌 서점) 2007

6 **아이를 낳읍시다** | 선출판사 | 2005
 불임치유 성공사례 임상집 2권 합본(165케이스)

7 **시험관아기? 자연임신!** | 느낌이 있는 책 | 2006

8 **아기는 반드시 생깁니다** | 팝콘북스 | 2007
 중국어 번역본 출간 (남해 출판공사) 2009

9 **자연임신이 최선의 임신** | 철학과 현실사 | 2013

10 **기적의 28일, 자궁 디톡스** | 비타북스 | 2016
 중국어 번역본 출간(천진 과학기술 출판사) 2021

- 저서 출간 스토리 요약사

지금까지 임상경력 50년(여천의 20대 초반에서~70대 초반까지) 동안 여천 강명자는 부지런한 임상경력(임상 성공사례 16000여 케이스)과 더불어 틈틈이 10여 권 정도의 저서를 출간하였다. 한의학자이신 부친 강지천 옹의 영향아래 경희대 한의과 대학에 입학, 6년간 특대 장학생을 지냈으며 대학원 석사과정을 거쳐 박사과정에서 「승금단이 난소기능에 미치는 영향」이라는 논문으로 여성으로서는 한국 최초로 한의학 박사학위를 받은 후 이를 필두로 해서 한방관련 저술을 간행하였다.

여성한의학 박사 1호로 학위를 받은 후 10여 년간 제기동에서 한의학자이신 부친으로부터 전통 한의학적 임상실습을 마친 후(덕회당 한의원) 서초동으로 이사, 자신의 이름으로 한의원(강명자 한의원)을 개원한 후 언론의 특별한 조명을 받아 당시 유명한 프로인 MBC 성공시대에 한의사로서 유일무이하게 출연하게 되었다. 그 당시 언론의 위력은 거의 폭발적이어서 방송 직후 단숨에 1년 상당의 고객이 예약될 정도였다. 이를 기반으로 강명자 한의원은 크게 성장하는 계기를 마련하게 되었고 꽃마을 한방병원 수준으로 발전하게 된다.

사실상 여천이 학위를 하고서 불임 및 난임전문 한의사로 소문난 후 매스컴에서 크게 히트를 친 사건은 MBC에 앞서 SBS '그것이 알고 싶다'라는 프로가 다룬 불임특집에서였다. 그야말로 이 주제를 두고 양방과 한방의 격돌이 있었고 여천은 한방 불임치료를 대변한 셈으로 강 박사의 판정승이라는 평가가 중론이었던 것이다.

여천이 출간한 본격적인 최초의 저술은 남편인 수덕과 친분이 있는 '자유출판사'에서 간행(1990)되었다. 이는 한방부인과 기본교육서(여성한의학교실)인데 이 책은

원고가 완성된 후 책 제목을 정하지 못해 망설이고 있던 참에 남편인 수덕이 비몽사몽간에 계시를 받아 「삼신할미」라는 몽중작으로 탄생했다. 사실은 몇 대 독자로 귀한 자손을 얻게 된 어느 시부모가 감사의 선물로 시루떡을 해 와서 "삼신할미가 따로 있나 선생이 바로 삼신할미지" 하는 바람에 졸지에 삼신할미는 여천의 또 다른 별칭이 되었고 그래서 최초 저술의 책명이 되기도 했던 것이다.

여천이 저술한 두 번째 책은 개인적으로 친분이 있는 '출판시대' 사장님의 부탁으로 불임치료를 위한 한방적 특징을 중심으로 1996년 「불임, 한방으로 고친다」는 저술이 나왔다. 여기에서 '한방'은 두 가지 의미를 갖는 개념으로 작명이 되었다. 우선 그 첫째 의미는 물론 한의학을 의미하는 것이고 두 번째는 한방이 '한꺼번에', '단번에'라는 의미를 담고 있기도 하여 불임치료에 한방이 탁월한 효능이 있다는 재미있는 책명이라 생각된다.

여천의 세 번째 저술은 이미 방영된 MBC 성공시대에 나온 여천의 성공담이 기본얼개가 되고 이에 살을 덧붙이고 양념을 첨가하여 멋진 성공스토리로 만들어졌다. 저술구성은 엄마인 여천 강명자가 구술하고 작가 지망생인 맏딸 황보임이 서술하고 윤색하여 모녀가 정답게 공저한 자서전적 저서가 완성된 셈이다. 이 책은 2002년 남편의 고향 후배가 경영하는 '선출판사'에서 출간되었다. 초판에서는 「삼신할미, 음양의 파도를 넘어」로 책 제목을 정했으나 너무 고풍스럽다 생각되어 재판에서는 좀 더 쉽고 정겨운 「딸에게 들려준 엄마의 성공이야기」로 바꾸어 보다 호평을 받게 되었다.

네 번째 책은 가톨릭 평화방송에서 요청을 받아 '불임 및 난임의 한방치료'라는 제목으로 매주 1시간씩 강의를 이어가 6개월간 지속한 기록으로서 강의 내용을

묶어「한방 불임 치유법」이라는 이름으로 '느낌이 있는 책'이라는 출판사에서 출간되었다(2005) 그 뒤 이 책은 일본 NHK방송국에서도 관심을 가져 일본어로 번역, 2007년에 다니구찌 서점에서 출간되어 여천의 첫 번째 외국어 번역서가 되었다.

이즈음 여천은 불임 혹은 난임 치유와 관련된 임상경험이 제법 누적되었을 뿐만 아니라 한방병원(꽃마을 한방병원) 내에 인턴, 레지던트 교육을 받는 젊은 의사들의 교육용으로도 필요해서 불임과 난임 치유 성공사례들을 정리해서 임상집을 만들게 되었다. 처음에는 「아이를 낳읍시다」라는 제목으로 1,2 두 권으로 출간했으나 나중에는 이를 다시 요약하고 간추려 「아이를 낳읍시다」 통합본 한 권으로 출간하기도 했다. 이는 2005년 '선출판사'에서 간행하였다. 여기에는 그 당시까지 여성 불임치료 성공사례 15000경우들 중 유형별로 165케이스(1권77선, 2권88선)를 구분하여 수록한 책이다.

그리고 이듬해인 2006년에는 양방 불임치료와 한방 불임치유의 대비점을 강조하는 「시험관아기? 자연임신!」 이라는 책을 '느낌이 있는 책'에서 간행했다. 제목에서 보듯 시험관 아기에는 의문부호, 자연임신에는 느낌부호를 붙여 재미있는 대비를 보였다. 2007년에는 '팝콘북스'라는 출판사에서 요청이 와 좋은 보조 작가를 붙여 여천과 수개월간 대담을 하고 정리를 하여 「아기는 반드시 생깁니다」라는 책을 출간했다. 이는 여천이 쓴 책 중 가장 많이 구독되고 가장 오래 베스트셀러가 된 책이기도 하다. 그 후 2009년에는 중국어로 번역되기도 했다.

2013년에는 여천이 불임에 대해 쓴 글과 더불어 남편인 수덕의 병원 경영과 관련해서 쓴 글을 모아 부부 공저로 책을 내기도했다. 책 이름은 「자연임신이 최선의 임신」이라 했고 부제는 '꽃마을 한방 성공(?) 스토리'라 했으며 출판은 철학책 전문 출판사인 '철학과 현실사'에서 간행되었다. 마지막 저서는 다소 특이하지만 「기적

의 28일, 자궁 디톡스」라는 책으로서 작가와의 오랜 상담을 거쳐 완성된 책으로서 '비타북스'에서 간행되었다. 이 책도 최근 중국어로 번역 출판되어 여천의 저서로는 해외 번역서 세 번째이기도 하다.

博士學位論文

勝金丹이 卵巢機能에 미치는 影響

慶熙大學校 大學院
姜 明 孜

여성 한의학 교실
삼신할미
여성불임증에 대한 한의학적 진단과 처방
한의학박사 강명자 저

자유출판사

삼신할미 강명자 원장의 한방불임치료 사례 100선
불임 한방으로 고쳐라
강명자
여성 한의학박사 1호·꽃마을한방병원 병원장
출판시대

여성 한의학 박사 제1호
꽃마을 한방 병원 강명자 원장이
딸에게 들려준 엄마의 성공이야기
엄마 강명자 / 꿈 황보윤

아름다운 부부의 건강한 자연임신을 위한 한방임신보감

강명자 박사의
한방불임치유법

✿ 강명자 박사 지음
여성한의학박사 제1호, 꽃마을한방병원 병원장

건강한 자연임신을 원한다면 서초동 삼신할미를 찾아라!
인공수정, 시험관 아기? 한방치료로 유도하는 자연스런 임신법
대체의학을 접목시킨 한방 불임치료로 1만 5천 명의 불임부부에게
아이를 점지해준 현대판 삼신할미 강명자 박사의 불임치료 가이드!

★ 느낌이 있는 책

"現代版チャングム"が伝授する

韓方の不妊治療

カン・ミョンジャ博士 著
秋葉 哲生 監訳
工藤 和穂 訳

불임, 한방으로 고친다
여성질환 생리증후군 참고 넘기지 말자!
여성불임치료에 성공한 15,000 사례 중 유형별로 123선 수록

하나, 둘, 셋
아이를 낳읍시다

'삼신할미' 강명자 박사의 임신보감

강명자 지음
꽃마을 한방병원 병원장 / 여성한의학 박사 제1호

산

시험관
아기?
자연
임신!

✿ 강명자 박사 지음
여성한의학박사 제1호, 꽃마을한방병원 병원장

더 이상 불임(不姙)은 없다. 단지 난임(難姙)일 뿐이다.
2만 여쌍의 불임 부부에게 아기를 점지해준
현대판 삼신할미, 강명자 박사가 전하는
건강하고 후유증 없는 자연임신 한방비법.

느낌이 있는 책

3

수덕 황경식의 저서 목록(10선)

▎수덕 황경식 초상

▎철학자 한단석 선생, 수상 축하 서예

▌수덕 황경식 훈장증(녹조근정)

▌황경식 교수 국가생명윤리심의위원(위촉장)

1 　존 롤스(John Rawls)의 「정의론」(A Theory of Justice) 번역 | 이학사 | 2003

2 　황경식 저. 학위 논문 증보판 「사회정의의 철학적 기초」| 문학과 지성사 | 1983
　　열암학술상 수여

3 　황경식 저. 「이론과 실천- 도덕 철학적 탐구」| 철학과 현실사 | 1998

4 　황경식 저. 「개방사회의 사회윤리」| 철학과 현실사 | 1997

5 　황경식 저. 「철학과 현실의 접점」| 철학과 현실사 | 2008

6 　황경식 저. 「시민 공동체를 향하여」| 민음사 | 1997

7 　황경식 저. 「덕윤리의 현대적 의의」| 아카넷 | 2012

8 　황경식 저. 「자유주의는 진화 하는가」| 철학과 현실사 | 2006

9 　황경식 저. 「존 롤스의 정의론」| 샘앤 파커스 | 2018
　　리더스 클래식 시리즈

10 황경식 저. 「열 살까지는 공부보다 아이의 생각에 집중하라」「인성수업」
　　| 트로이 목마 | 2016

- 저서 출간스토리 요약사

필자, 수덕 황경식은 지금까지 철학 교수로서 50평생을 살아왔고 1973년 육사 철학과 교수 6년을 시작으로 동국대 철학과 5년을 거쳐, 마지막 서울대 철학과 교수 30여 년으로, 철학교수로서 40여 년을 끝으로 학교생활을 마친 셈이다.

필자는 철학 중에서도 이론철학이 아닌, 윤리학, 사회철학 등 실천철학을 공부해 왔으며 특히 세기의 정의론자 미국의 존 롤스의 사회 정의론을 집중적으로 연구, 소개해 왔다. 정의론 연구에 이어서 학문 생애 후반기에는 정의론과 더불어 동서의 덕德윤리를 집중적으로 공부하여 학자로서 일생의 화두는 크게 '정의론'과 '덕윤리'로 요약된다고 할 수 있다.

1971년에 간행된 존 롤스의 「정의론」A Theory of Justice을 1972년에 친구로부터 소개받아 3년간 공부 끝에 번역을 시작하여 1978년에 3권의 정의론으로 번역, 출간한 후 풀브라이트 재단의 비지팅 펠로로서 유학의 기회를 얻어 하버드 대학에서 롤스 교수로부터 1년간 사사를 받고 80년대 초반 학위논문을 제출, 서울대학에서 1982년에 '존 롤스의 정의론과 고전적 공리주의 비교 연구'로 학위를 받았다.

논문을 수정 보완하여 1983년 「사회정의의 철학적 기초」(문학과 지성사)라는 단행본으로 출간하여 열암 박종홍의 학술지원 저작상을 수상한 후 정의론은 필생의 학문적 이정표가 되었다. 그 후 「정의론」 한국어 번역본은 한 권의 단행본으로 수정 보완하여(이학사 2003) 오늘에 이르게 된 셈이다.

그간 정의론 이외에 틈틈이 써둔 다양한 주제와 관련된 논문들은 따로 묶어 「이

론과 실천-도덕철학적 탐구」로 간행했으며 정의론 관련 주요 논문들은 「개방사회의 사회윤리」(철학과 현실사)로 출간되었는데 이 저서는 수덕의 저술 중 대학과 대학원 교재로 가장 많이 이용되었던 저서로 기억된다. 그리고 정의론 이외에 윤리학의 다양한 분야를 개론적으로 정리한 「철학과 현실의 접점」이라는 책도 학부에서 철학 내지 윤리학 개론서로 자주 활용된 것으로 생각된다.

순수히 철학적인 논설 이외에도 학계 원로들 세 분과 더불어 교양서로 출간한 「삶과 일」등 세 권으로 저술한 논설들을 한 권으로 묶어 민음사에서 간행된 「시민 공동체를 향하여」라는 저술도 비교적 많은 사람들에 회자되어 여러 판을 거듭했던 것으로 생각된다.

정의론을 연구하는 중 가장 안타까운 의문점 중 하나는 "정의의 이론이 없어 현실에 정의가 부재하나?"라는 어느 험구의 비평이었다. 이로써 필자는 정의론과 더불어 그 실천적 기반과 관련된 논의로서 '덕의 윤리'에 대한 연구를 시작하여 이와 상관된 글들을 모아 정년퇴임 전후에 출판사 아카넷에서 「덕 윤리의 현대적 의의」라는 단행본으로 출간하였다.

그 후 같은 출판사에서 정의론과 덕 윤리의 연결고리와 관련된 저서로서 「정의론과 덕 윤리」라는 작은 단행본도 출간되었다. 그 이후 넓은 의미에서 정의론과 덕 윤리 관련 글들을 모아 「법치사회와 예치국가」라는 저술도 출간했다.

연구자로서 생애의 후반기를 마무리 하면서 쓰게 된 윤리학 및 사회철학 관련논문을 묶어 「자유주의는 진화하는가」라는 단행본을 출간했으며 일반인들에게 보다 가까이 다가갈 수 있는 바 '오피니언 리더들을 위한 고전 시리즈' 중 하나로서

콤팩트판「롤스의 정의론」을 출간, 철학 문외한들의 사랑을 받고 있는 셈이다. 끝으로 철학적 이정표가 되어준 존 롤스의「정의론」번역서(이학사)는 2003년 전후 단행본으로 묶고 수정 증보하여 출간함으로써 매년 상당수의 독자가 찾는 스테디셀러로서 정의사회구현을 위한 나름의 역할을 지속하고 있어 역자로서 보람과 더불어 고마울 따름이다.

　이상과 같은 전문적 저술 이외에도 필자는 '어린이와 철학'에 대해서도 관심을 가져 철학동화 전5권, 철학소설 전5권을 '철학과 현실사'에서 번역, 출간했으며 논리+논술 이야기 전3권, 토론거리 논술거리 전3권을 '열림원'에서 출간했다. 그 밖에도「가슴이 따뜻한 아이로 키우자」「10살 이전의 어린이는 생각에 집중하라」「인성수업」등을 '트로이목마'에서 출간하여 어린이 및 학부모들의 철학적 관심을 끌고 있다. '세 살 철학 여든까지'라는 믿음아래 필자는 지금도 '어린이와 철학'이라는 장르에 애정과 열정을 버리지 못하고 있다.

철학과 현실의 접점
— 철학, 구름에서 내려와서

황경식 지음

철학과 현실사

시민공동체를 향하여

근대성, 그 한국사회적 함축

황경식
서울대 철학과 교수

민음사

한국의 석학 1

덕윤리의
현대적 의의

義
德

의무윤리와 덕윤리가 상보하는 제3윤리의 모색

덕론 유덕체계 도덕품성 절제론 의지의 나약 아크라시아Akrasia
정당화 동기화 도야적 실패 덕윤리 의무의 윤리 결과의 윤리
아리스토텔레스 소크라테스 촘스 공자 맹자

황경식 지음

아카넷

자유주의는 진화하는가

열린 자유주의를 위하여

황경식 지음

2007년도
대한민국학술원
기초학문육성
"우수학술도서"
선정

철학과 현실사

사회정의의 문제가 철학자의 주요 관심사 서울대 黃景植

저를 직접 간접으로 가르치고 격려해 주신 여러 은사님들, 평소에 따뜻한 관심과 사랑을 아끼시지 않던 선배 및 후배 여러분, 이렇게 많이 오셔서 축하해 주시니 진심으로 감사합니다. 기대하지도 않았던 저의 보잘것없는 졸저가 심사위원 여러분들의 배려로 이렇게 시상의 대상이 되어 한편으로는 송구하고 미안한 마음 감출 길이 없으며 또 한편으로는 부족한 저에 대한 격려의 채찍으로 생각하고 더욱 정진하여 성원에 보답할 각오입니다.

열암 박종홍 선생님의 서울대학교에서의 마지막 강의를 들을 수 있었던 것은 저에게 더없이 큰 영광이었습니다. 20여 년 전 저는 열암 선생님의 한국철학사 강의에 참여할 행운을 누린 막내둥이 학생이었습니다. 지금도 한국 선철들의 원전을 칠판에 판서하시던 선생님의 훌륭한 필치가 눈에 선하고, 자애로우면서도 힘 있는 음성이 아직도 귀에 쟁쟁하지만 벌써 선생님 가신 지 10년이나 지났다니 정말 믿어지지 않습니다. 선생님과 저의 학문적 인연은 단지 한 학기간의 짧은 시간으로 막을 내리는 아쉬움을 남기고 선생님은 이 막내둥이 학생의 이름조차 기억하지 못하신 채 떠나셨습니다.

그러나 선생님과 저의 학연은 한 학기간의 강의에 그쳤을지라도 그분이 저의 철학적 생애에 드리운 그림자는 길고도 짙은 것이었다고 생각합니다. 처음 철학과

에 입학하여서 고고하기만 한 철학의 주변에서 서성거리던 저에게 그야말로 철학에 입문하게끔 길을 열어 준 것은 바로 열암 선생님의 「철학개설」이었습니다. 그후 저는 선생님의 신비스러우리만치 은밀한 마력에 이끌리어 선생님의 모든 저서를 구해서 재독 삼독에 걸쳐 탐독함으로써 선생님에 대한 사모의 정은 더욱 깊어만 갔습니다. 그야말로 선생님은 제가 철학에 입문하여 처음으로 온갖 정열을 쏟은 저의 첫사랑이었고 그것은 결국 저의 일방적인 짝사랑으로 끝나고 말았습니다.

그 후 저의 관심은 여러 철학자들과 여러 철학적 주제로 옮겨 갔지만 선생님의 가르침은 언제나 저의 모든 철학적 활동의 무의식적인 전제로서 작용해 왔다는 것을 새삼 느끼게 됩니다. 물론 단적으로 말하기 어려울지는 모르지만 그 후 저의 관심이 도덕철학 혹은 윤리학으로 나아가서는 사회윤리 특히 그중에서도 사회정의의 문제에 이르게 된 것도 단지 우연만은 아니라고 믿어지며 이도 선생님이 남기신 여운의 한 가닥이라면 지나친 생각일까요?

사회정의의 문제는 오늘날 그 누구의 입에서 어떤 방식으로 주장되고 있건간에 지금 우리 한국의 현실에 있어서 중대한 현안 문제임에는 틀림이 없습니다. 사회정의는 실존주의자 까뮤의 비유대로 하자면 '정오의 태양'과도 같습니다. 정오는 바로 그림자가 없는 시간입니다. 우리 사회 곳곳에는 아직도 그늘 속에 살고 있는 사람, 소외되어 있는 사람들이 많이 있습니다. 도처에 어두운 그림자가 드리우고 있는 한 사회정의의 문제가 철학자의 주요 관심사의 하나가 되는 것은 당연한 이치입니다.

그러나 사회정의 문제에 대한 저의 연구 성과는 문제의 심각성에 비해 너무나 일반론적이고 피상적인 데 그치고 말았다는 느낌입니다. 문제의식은 자생적인 것

이었으나 그에 대한 응답은 서구에서 수입된 것을 크게 능가하지 못함을 고백합니다. 어떤 동학의 말대로 저는 정의론의 수입상이요 외판원이었는지 모릅니다. 하지만 고대 희랍에서 지식의 소매상이었던 소피스트의 무리를 배경으로 해서 비로소 소크라테스의 출현이 있었듯이 오늘날 한국에 있어서도 언젠가 우리의 소크라테스의 출현을 위해서 저도 소피스트의 일익을 담당하고 있다는 점에서 자위하고자 합니다.

물론 철학이란 보편성을 지향하는 것이긴 합니다만 철학자는 그러한 보편적 원리가 우리의 역사적, 사회적 맥락에서 어떠한 적합성, 진실성을 갖는지도 말해야 할 것입니다. 앞으로 저의 연구는 이 점에 있어서 더 진척이 있어야 할 것입니다. 저의 욕심대로라면 앞으로는 단순히 정의의 문제뿐만이 아니라 사회윤리의 제반 문제들에 대한 철학적 분석 작업과 더불어 사회윤리의 일반이론에 대한 체계적 정리도 시도해 보고자 합니다. 그러나 이 모든 문제들은 아무래도 열암 선생님의 시각에서 본다면 반쪽 철학이 아닐 수 없습니다. 이들은 모두가 결국 향외적인 관심으로부터의 윤리학이 아닐 수 없기 때문입니다.

최근 영미윤리학계에는 20세기 전반기의 메타윤리학 이후 새로운 규범윤리학의 활로를 트는 과정에서 윤리학의 고전적 모형인 아리스토텔레스적 덕의 윤리학에 대한 관심이 재개되고 있습니다. 칸트 이후 의무의 개념을 주요 개념으로 하는 윤리학의 모형이 지금까지 윤리학사를 주도해 오고 있기는 하나 그것이 윤리학의 유일한 절대적 모형인가에 회의가 싹트고 있습니다. 물론 근세 이후의 다원적인 시민사회에 있어서 윤리는 공공적인 기반 위에 정립될 수밖에 없었고 따라서 원리의 실질적 내용도 의무의 원칙이라는 명시적인, 최소한의 것으로 제한되는 것이 불가피했던 것은 사실이나 아무래도 의무라는 말은 윤리적이라기보다는 법적인

것과 더 잘 어울린다는 생각이 듭니다.

　설사 윤리가 의무와 관련된다 할지라도 윤리적 행위는 단지 의무의 원칙을 문자 그대로 준수하는 것에서 만족할 수는 없으며 내면화된 품성에서 우러나는 자발적인 것이어야 할 것입니다. 지속적인 성향과 연마된 성품으로서의 덕은 그야말로 진정한 도덕적 행위를 보장하는 보증자라는 생각입니다. 재승박덕이란 말이 있듯이 덕이 없는 재주는 어딘가 미더웁지 못하고 친근성을 주지 못합니다. 덕의 윤리에 대한 관심은 윤리학의 주제가 단지 의무나 의무의 원칙 혹은 행위가 아니라 행위의 주체, 행위자, 행위자의 품성으로 옮겨감을 의미합니다.

　그렇다고 해서 저는 종래의 전통적인 덕의 윤리에로 그대로 복귀하는 것은 바람직하다고 생각하지 않습니다. 의무의 원칙이나 규칙과 같은 명시적이고 공적인 기준이 없는 덕의 윤리는 자칫하면 갖가지 부정과 비리도 덕이란 명분하에 미화되고 호도될 여지가 있습니다. 우리의 일상 용어법에서 말하는 덕스러움, 덕망있음, 유덕함, 사람좋음, 인간적임 등과 같은 가족 유사어들은 일반적으로 부정과 비리를 폭로하고 그에 항거하는 용기의 덕, 정의의 덕을 포괄하기에는 너무나 미온적인 태도를 함축하고 모든 부정과 비리에 눈감고 아는 것도 모르는 척 눈감아 주는 무사안일이요 폐쇄성과 보수성을 상징하는 것으로 전용되어 가는 듯합니다. 이렇게 해서 원칙이 없는 덕망은 허위의식의 온상일 수도 있게 됩니다. 무원칙한 덕망이나 자비는 가장 나쁜 악덕, 비인간적임, 무자비한 결과를 가져 올 수도 있습니다.

　결국 저는 칸트의 말을 원용하여 원칙 없는 덕목은 맹목이고 덕 없는 의무는 공허하다는 생각입니다. 물론 이 두 가지 윤리는 이성과 같이 상관적이고 상보적인 것이기는 하나 그들이 갖는 역사적·논리적인 의미에서 독자성 독립성도 무시해서

는 안 될 것입니다. 저의 관심은 단지 덕의 윤리의 중요성뿐만 아니라 덕의 윤리와 의무의 윤리 간의 상관성과 독자성을 함께 고려하는 데 있습니다.

윤리의 지평을 의무뿐만이 아니라 덕의 개념에로까지 확장할 경우 오랜 우리의 전통인 동양윤리와 서양윤리의 비교 연구도 보다 의미 있는 것으로 전개될 수 있으리라고 봅니다. 나아가서 이는 열암 선생님의 말씀대로 인간 삶의 향내적 측면과 향외적 측면이 서로 구심적, 원심적으로 작용하는 윤리학의 온전한 면모가 나타나리라고 봅니다. 욕심은 한이 없고 개인의 한 생애는 짧기만 합니다. 은사, 선배, 동학 여러분의 변함없는 격려와 편달을 기원하며 두서없는 저의 소감을 이만 줄이겠습니다.

※ 다산 기념 철학강좌 안내
(세계 석학들의 향연)

　여천 강명자, 수덕 황경식 부부가 공동으로 출연하여 운영하고 있는 '명경明璟의
료재단'은 그 중요 사업 중 하나로서 '다산 기념 철학강좌'(세계 석학들의 향연)라는 국
제 렉처를 10여 년간(1997~2007년) 시행해 왔다. 초대된 철학자들은 광화문 언론재단
(프레스 센터)을 위시해서 전국 각 대학에서 매해 4번의 철학강좌를 개최(한국철학회 주
관)하였고 2015년 발표문과 번역본을 두 권의 책으로 묶어 다음과 같이 '철학과 현
실사'에서 출간했다.

제 I 권 윤리와 사회철학

1) 김태길, 공자 사상과 현대사회

2) 마이클 왈쩌, 자유주의를 넘어서
　　-자유주의의 한계와 그 보완의 과제

3) 두유명, 문명 간의 대화
　　-유교 인문주의의 현대적 변용에 관한 연구

4) 마이클 샌델, 공동체주의와 공공성

5) 피터 싱어, 이 시대에 윤리적으로 살아가기
　　- 현대사회와 실천윤리

제 II 권 철학과 현대문명

1) 칼-오토 아펠, 지구화의 도전과 철학적 응전

2) 존 서얼, 합리성의 새로운 지평

3) 찰스 테일러, 세속화와 현대문명

4) 슬라보예 지젝, 탈이데올로기 시대의 이데올로기
　　-20세기에 대한 철학적 평가

5) 페터 슬로터다이크, 세계의 밀착
　　-지구 시대에 대한 철학적 성찰

수집의 여정과
고미술 촌평

4

1

들어가는 말

그간 사반세기 동안 고미술에 맛들여온 세월이 짧지가 않다. 늘상 '아는 만큼 보이고 보이는 만큼 즐긴다'는 좌우명을 가슴에 새기며 기회가 주어지는대로 공부도 게을리하지 않았다. 각종 고미술 연수회를 놓치지 않았으며 최근에는 중앙박물관에서 주최하는 연수교육에 주 2회 이상 참여하여 박물관대학 5년을 마친 셈이다.

그러던 중 내가 수집한 작품들을 정리하고 그 배경들을 설명하느라 지금까지 세권의 저술을 출간한 셈이다. 첫 번째 저서는 불교와 기독교의 소통을 함축하는 「마리아 관음을 아시나요?」라는 책으로서 관음보살의 한 현신으로서 송자관음 보살과 일본의 마리아 관음의 내밀한 관련을 연구한 저술로서 이는 박물관의 기초자료가 될 만한 작품들을 포함하고 있다.

두 번째 저서는 「고미술의 매력에 빠지다」라는 책으로서 그동안 수집한 고미술 즉 우리의 옛 그림을 나름으로 분류하고 정리한 저술이다. 이번에 출간될 세 번째 저서로서 「미술관 옆 박물관」이라 이름한 것은 앞으로 설립할 꽃마을 문화재단의 두 축이라 할만한 '여천 전통(우리 옛 그림) 미술관'과 '삼신할미(마리아 관음) 박물관'의

기본구도를 구상하는 일과도 관련이 있다.

　지금 간행하게 된 세 번째 책에는 소장한 고미술품 중 독자들과 함께하고 싶어 가려 뽑은 작품으로 이루어진 꽃마을 명품 도록 캘린더에 실린 7년간의 그림들을 다시 재현하고, 특히 지난 수년간 일간지 신문 등에서 필자의 관심거리가 된 고미술 촌평과 이에 필자의 생각과 느낌이 더해진 80여 편의 수상들과 더불어 그와 관련된 고미술 그림들에 주목해 주기를 바란다.

고미술 일반 참조사항

① 3원3재(三園三齋) 화원

3원3재란 말 들은 적 있으시죠? 조선조 500여 년 동안 무수한 사람들이 그림을 그렸지만 그중에서도 세 사람을 꼽으라면 3원이고 다시 세 사람을 더 뽑으라면 3재, 그래서 3원3재가 그리도 유명한 화원이 된 게지요. 그러면 이 사람들을 누가 뽑았을까요?

이들이 결코 동시에 한 자리에서 경연을 한 것이 아니니 함께 서로 비교해서 골라 뽑은 것은 아닐테고 여러 시대에 걸쳐, 수많은 화원과 그림들 중에서 모두의 입에 오르내린 천재화가들 중 '인구에 회자된', 천재 중 천재가 바로 이들 3원3재라 할 수 있지요. 그러니까 물론 이들은 하늘이 낸 천재화가이긴 하나 이렇게 여섯 명을 골라 뽑은 것은 그야말로 조선인들의 안목으로 거르고 거른 집단지성의 결과라 할 수 있겠지요.

우선 3원은 조선후기의 화가들로서 단원 김홍도, 혜원 신윤복, 오원 장승업인데

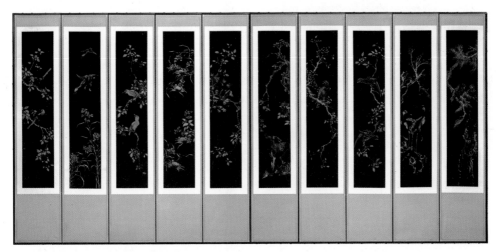

┃오원 장승업. 궁중 화조영모도 병풍(김은호 배관)

┃해원 신윤복 풍속화 자수 병풍(선유도, 단오풍정)

▐ 국박에 소장된 단원의 풍속도 중 한 폭의 또 다른 사본이 아닌가 한다. 단원이 어린 시절을 보낸 소래포구의 어물전 아낙을 그린 것이다.

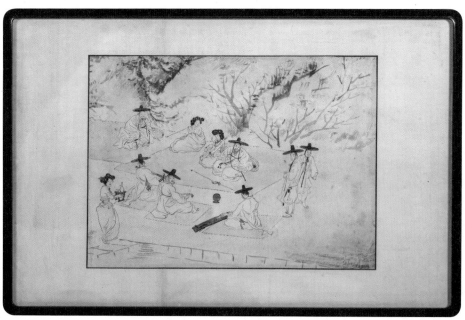

▐ 혜원 신윤복이 그린 풍속화 '상춘야흥'의 밑그림 중 하나가 아닌가 한다.

그중에서도 단원은 최고의 천재이지요. 산수화를 그리건 풍속화를 그리건 장르에 상관없이 그의 붓질이 닿기만 하면 신기에 가까운 명화가 나타나니 그야말로 천재 중의 천재라 할 만해요. 그리고 혜원은 매우 섹시한 천연색의 풍속화를 그려 사람을 홀린 천재 화가로서 '바람의 화원'이라는 영화의 주인공이 되기도 했지요. 그리고 조선말, 글을 제대로 배운 적이 없지만 화조영모나 기명절지 등 타고난 신비로운 그림 솜씨로 종횡무진한 오원의 그림을 보면 신기에서 나오는 서늘함이 느껴지는 것은 저 혼자만의 감회는 아닐테지요.

한편 3재는 3원보다 앞서 조선 중기 이후 사대부 출신의 화가들로서 그때까지 주로 중국의 영향권 아래서 그림을 그려오다 우리 조선의 특색을 추구하고 조선 그림의 기초를 닦은 천재들이 바로 3재라 할 수 있지요. 우선 가장 우뚝 선 제1의 천재가 바로 겸재 정선이라 할 수 있어요. 그의 탁월한 산수화들 중에서도 〈금강전도〉, 그리고 친구의 죽음을 애도하면서 그린 〈인왕제색도〉는 세계적 명작이라 할 만 하고 그래서 당시 중국에서도 겸재의 그림은 최고 인기였다고 해요.

그리고 이어서 나온 공재 윤두서는 많은 작품을 남기진 않았으나 그의 자화상은 우리나라 최초의 자화상으로서 세계 어디를 내놓아도 자랑스럽다 할 수 있으며 몇 점의 풍속화는 우리 그림이 서민들과 가까워질 수 있는 길을 연 셈이지요. 그리고 현재 심사정은 겸재의 문하에서 그림공부를 한 후 산수화와 화조화 등에서 탁월한 기예를 자랑하고 있는 화가라 할 수 있지요.

그간 사반세기 동안 저의 고미술 짝사랑 컬렉션 여정에서 항시 3원3재를 매우 그리워하며 만날 기회를 노렸지만 이들 중에서도 가장 손쉬운 작품이 우리와 가장 가까운 시대인 조선 후기 오원 장승업의 그림이었어요. 오원을 제외하고서 나머지 분

들의 작품을 만나기는 하늘의 별 따기라 할 수 있으며 더러 인연이 닿은 작품도 그 진위의 판별이 쉽지가 않다고 할 수 있지요. 다행이 겸재의 그림 두어 점을 만나게 된 것은 그야말로 은혜로운 행운이 아닐 수 없다고 생각해요. 사람을 만나는 것과 마찬가지로 작품을 만나는 것 역시 깊은 섭리와 인연의 덕분임을 절감하고 있어요.

┃겸재 정선의 선면송석도

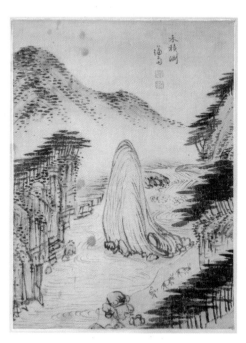

┃겸재 정선의 화적연

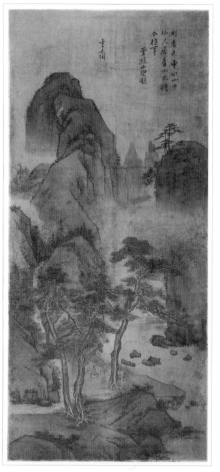

┃현재 심사정의 송하한담도

② 매란국죽 사군자(四君子)

　　조선 500년 동안 나라에서 권장한 학문은 유학이었고 유학을 공부했던 선비들은 유학이 지향하는 최고의 인격체인 군자가 되고자 노력했어요. 그러는 가운데 주변에 있는 식물들 중 4가지를 선별해서 그들이 갖는 특징들이 군자가 갖추어야 할 덕목의 일부와 닮았다 해서 군자를 상징하는 징표로 생각하여 4군자로 칭송하였으며 그 미덕을 따르고자 했지요. 이를테면 찬 겨울이 끝나기도 전에 최초로 피어나는 꽃으로서 혹독한 추위에 견디면서도 자신의 고운 자태를 피워내는 매화를 닮아 갖가지 고난과 유혹에도 굴하지 않고 고고하게 자신의 지조를 지키는 군자가 되고자 했어요.

　　그리고 난초가 상징하는 바는 아무도 보지 않고 알아주는 이 없는 깊은 산속 계곡에서 아름다운 자태와 향기를 자랑하는 난초를 닮아 남들의 평가와 무관하게 자신의 인품과 역량을 키워가는 군자를 닮고자 노력한다는 뜻이 담겨 있어요. 국화 또한 매화와 같이 찬서리가 내린 다음 세상이 온통 얼어붙어 모든 꽃들과 식물들이 자취를 감추거나 위축되어도 탐스런 꽃을 피우며 향기를 내뿜는 국화를 닮아 군자 또한 모든 냉담한 세평에도 아랑곳하지 않고 묵묵히 자신의 갈 길을 재촉하는 모습을 상징한다고 생각했어요. 끝으로 대나무는 굳건한 뿌리와 올

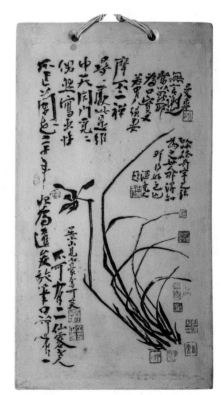

▍추사 김정희의 불이선란도(모작)

117

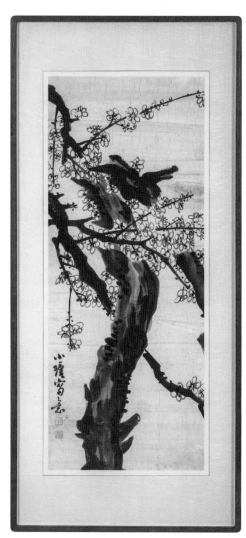

▌소당 이재관 매화도

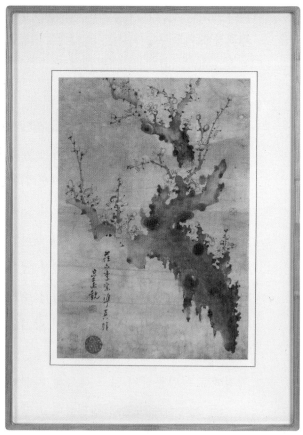

▌조선중기 이종준(장육) 작 수묵매화

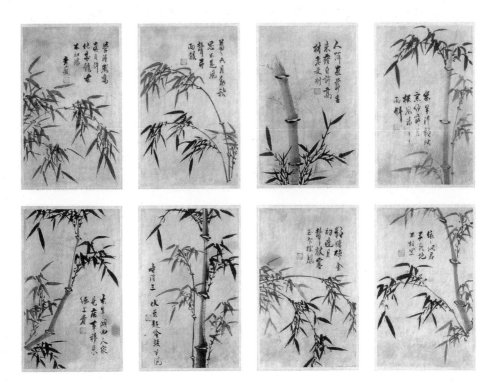

▌소치 허련의 묵죽도 8폭 병풍

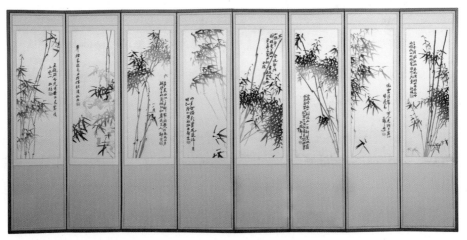

▌정섭 묵죽도 자수 병풍

곧은 줄기에 더하여 속이 비어 있는 허심虛心이 그야말로 군자가 배울만한 점이라고 생각했고, 반듯한 마디는 군자가 갖추어야 할 예절과 절도를 나타내며, 사계절 변치 않는 푸르름 역시 군자가 지켜야할 항심恒心이 아닐 수 없다고 보았어요.

이상과 같은 매란국죽 사군자가 가진 군자적 성품을 높이 평가하여 문인화를 그렸던 많은 화원들이 4군자를 그림의 소재로 이용한 것은 주지의 사실이에요. 우선 이정의 풍죽, 설죽, 우죽 등의 멋진 그림, 그리고 추사를 위시한 많은 문인화가들이 높이 평가한 난화, 조희룡의 각종 매화그림 등은 4군자를 닮고자 하는 화원들의 예술혼이 얼마나 절실했는가를 말해줘요. 매란국죽의 모습에서 사대부가 가야 할 군자의 길을 읽었기에 사군자를 자신의 분신이라 여기며 때로는 분재로, 때로는 꺾꽂이로, 때로는 뒷마당에 심어두기도 하면서 다른 한편 그림 속에 그 이상향을 덧대어 족자, 병풍, 벽화, 도자기 등에 구현을 했던 것이에요.

③ 시서화 삼절(三絶)과 문인화

조선시대 회화의 전통은 서양의 회화 전통과 달리 독특한 점이 있어요. 우리의 전통 회화에는 산수화가 주종을 이루지만 그 산수화는 중국 전통을 닮아 실경 산수화가 아니라 관념 산수화라고 했어요. 그래서 사실성을 위주로 하는 서양화와는 달리 설사 사진술이 발명되어도 관념 산수화는 그리 겁낼 일이 아닌 것이었어요. 어차피 관념 산수화는 상상속의 이상향이기 때문에 그렇지요. 이에 비해 사실성을 위주로 한 서양회화사에 있어서는 사진술이 발명되자 회화는 사실성을 포기하고 추상 속에서 갈 길을 모색했지만 관념 산수화를 그려온 우리 선조들은 사실성을 포기하고 추상 속으로 숨기보다는 오히려 실경을 한 차원 드높인 진경眞景 산수화

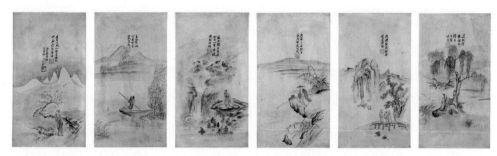

▌문인화 6폭 병풍(시산 윤재홍)

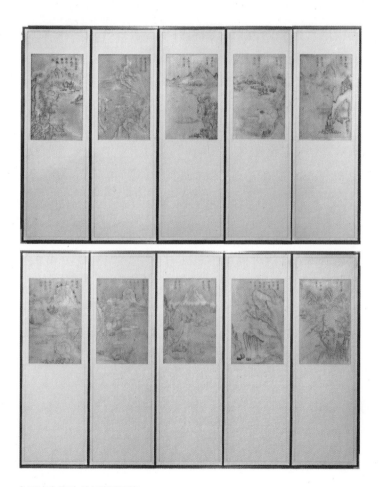

▌조선말 문인 산수화(인두화)

의 출현이 가능했던 것이지요.

이 대목과 관련해서 회화사에 있어서 또 한 가지 언급할 전통은 문인화文人畵에
요. 조선의 회화 전통에서는 실물을 있는 그대로 기가 막히게 모사하는 기술을 그
리 높이 평가하지 않았고 오히려 그림 속에 작가의 뜻이나 이념 혹은 철학성의 표
현을 높이 평가하는 문인화의 전통이 면면히 계승되었지요. 그래서 추사 김정희
의 말을 빌리면 그림의 핵심은 표현된 기술이나 기능이 아니라 그 철학성 즉 '문자
향과 서권기文字香, 書卷氣'가 중요하다는 것이지요. 다시 말하면 사진을 찍듯 사물을
있는 그대로 옮겨 놓는 게 중요하지가 않고 그림 속에서 학문적인 향기가 풍겨야
하고 서책을 읽은 기운이 솟아나야 한다는 것이지요.

이 같은 관념산수와 문인화의 전통 속에서 화원에 대한 평가는 표현의 솜씨보다
는 그 속에서 풍기는 철학에 의해 등급이 매겨지게 돼요. 그래서 무릇 화원은 그림
이전에 시문詩文 즉 시와 문학 내지는 학문이나 철학에 대한 조예가 깊어야 하고 또
한 그림 이전에 글씨 즉 서예에 대한 숙련이 전제되어야 해요. 그래서 서양의 전통
과는 달리 동양에서는 그림 이전에 글씨 훈련을 높이 쳤고, 그런 서예 솜씨를 통해
익힌 그림 솜씨를 높이 평가했던 것이지요. 이런 점에서 회화에 있어서도 시서화
세 가지 모두에 있어서 빼어난, 탁월한三絶 화원을 가장 최고로 평가했던 것이에요.

④ **병풍이란? (병풍의 종류)**

병풍이란 오늘날과 같이 사진틀이나 그림틀이 없던 시절 그림을 집 안에 전시
하기 위한 구조물이라 할 수 있다. 그리고 병풍은 그림이나 자수를 한 장이 아니고

여러 장을 한꺼번에 보여줄 수 있을 뿐 아니라 집안의 한 코너를 막아 가리개의 역할도 할 수 있다.

그리고 우풍이 드센 전통가옥의 한쪽 벽을 막아 바람막이 역할도 했던 것으로 보인다. 같은 병풍의 형식이면서도 두 폭 정도의 병풍은 가리개라 불렀고 네 폭 이상을 본격적인 병풍이라 불렀는데 일반적으로 6폭에서 8폭이 흔했고 10폭 이상이면 격을 갖춘 병풍이며 12폭 정도면 대갓집 내지는 궁중용 병풍이라 할 수 있다.

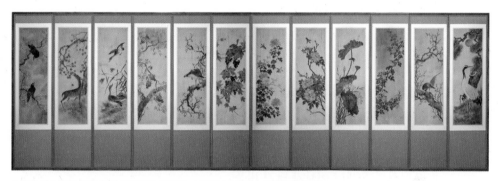

▍오원 장승업의 현란하고 아름다운 화조도, 신기가 느껴지는 12폭 병풍이다.

▍십장생도 10폭 병풍

병풍의 종류

한국은 대대로 온돌이라는 건축 구조로 집의 바닥을 중심으로 난방을 했기 때문에 필연적으로 벽 쪽에 우풍이 들 수밖에 없었다. 병풍은 이를 막는 실용적인 목적으로 쓰였으며 이와 더불어 장식하는 의미에서 예술성도 추구했다고 할 수 있다. 당시 조선에서 제작 및 소비되던 병풍에는 다음과 같은 것들이 있었다.

1. 침병; 잠자리에서 머리맡에 치는 병풍
2. 백납병; 여러 주제의 그림이나 글씨로 장식한 병풍
3. 수병; 자수를 놓아 꾸민 병풍
4. 일월병; 왕궁의 용상 뒤에 치는 병풍
5. 장생병; 십장생 등 동물을 그린 병풍
6. 백동자병; 어린이들이 노는 모습을 그린 병풍
7. 신선도병; 도교의 영향을 받아 신선들의 모습을 그린 병풍
8. 화조병; 꽃과 동물을 그린 병풍
9. 도장병; 국왕의 옥새나 어보가 담긴 병풍
10. 서권도병; 책과 문방사우를 그린 병풍(책가도, 책거리)
11. 산수도병; 산수화를 그린 병풍
12. 소병; 상중이나 제사에 사용하는 백지 병풍이나 글씨 병풍

⑤ 지도(대동여지도와 수선전도)

지구 표면의 상태를 일정한 비율로 줄여 이를 약속된 기호로 평면에 나타낸 그

림을 지도라 부른다. 우리 조상들이 소박한 의미의 지도를 그려 온 지는 제법 오래
지만 본격적으로 지도가 제작된 것은 조선 후기 고산자 김정호가 그린 대동여지도
가 새로운 기원을 이룬다. 김정호는 실측을 통해 전국적인 대동여지도를 제작했을
뿐만 아니라 1860년대 후기 서울의 옛 지도인 수선전도首善全圖 목판 인쇄본을 제작
하기도 했다.

　　우선 대동여지도는 1861년(철종 12) 고산자 김정호가 편찬, 간행하고 1864년(고
종 1)에 재간한 분첩절첩식(병풍식)의 전국지도첩이라 할 수 있을 것이다. 김정호는
1834년(순조 34) 그의 첫 번째 역작인 「청구도」 2책을 제작한 이후 1840년대까지 이
용의 편리함에 초점을 맞춰 3번에 걸쳐 개정판 청구도를 지속적으로 제작하였다.
지도의 제작이란 측면에서 김정호의 궁극적인 목표는 많은 사람들이 이용할 수 있

▌천하총도 조선시대작(목판인쇄본)

는 대중적인 지도책의 제작이었다. 이와 같은 그의 희망은 청구도의 제작을 넘어 한 번에 많이 찍어 낼 수 있는 목판본 대동여지도에서 여실하게 구현되었다.

조선 후기 지리학자 김정호가 1825년경에 제작한 것으로 추정되는 서울의 고지도로서 「수선전도」는 그 크기가 가로 22.2cm, 세로 25.4cm이며 부분 채색만 한 한 장의 지도이다. 이 지도는 남은 한강을 경계로, 북은 도봉산, 서는 마포, 성산동, 동

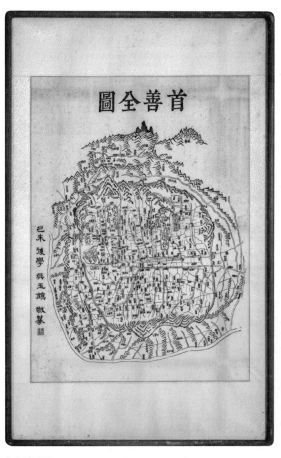

▌수선전도

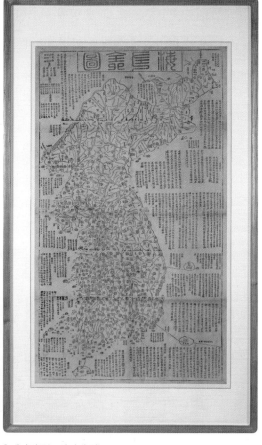

▌해좌전도(조선시대 작)

은 안암동, 답십리까지 포함하고 있다. '수선'은 서울의 별명으로서 「한서」 유림전
에 유래된 것이다. 실측에 의해 제작된 것으로 선이 곱고 산세가 아름답게 표현되
고 있으며 다른 지도들보다 필법이 매우 섬세한 것이 특징이다. 목판본으로 인쇄
되어 널리 전해져 서울의 정밀한 도상으로서 원본은 국립중앙도서관에 소장되어
있다.

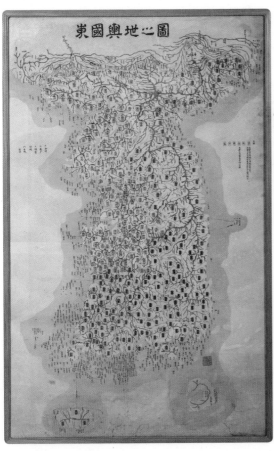

▌동국여지지도(조선말)

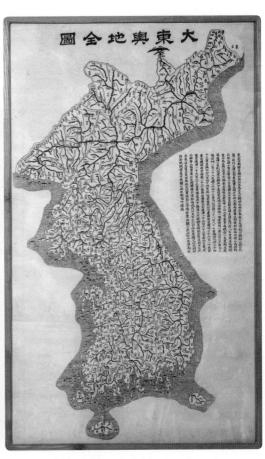

▌대동여지전도(축소판)

3

사실화의 백미, 초상화

① 초상화의 역사와 종류

초상화는 특정한 사람의 모습
을 그리는 그림을 뜻한다. 영어
로는 포트레이트portrait라 하며
자기 자신을 그린 초상화를 자화
상이라 한다. 초상화는 서양의
역사에서 고대로부터 널리 제작
되었지만 중세까지는 주로 정치
적 지배자를 묘사하는 경우가 많
았고 근세 이후에나 일반 개인들
의 초상화가 많이 제작되기에 이
르렀다. 서구에서는 근세 이후
정밀하고 사실적인 초상화가 많
이 나타났으나 현대 이후 사진술

▌전 덕혜옹주 초상화 대작 유화(200×250cm)

의 발명과 함께 초상화는 점차 쇠퇴하기에 이른다.

초상화는 인물화의 일부분으로서 '초상화'라는 용어 자체는 근래에 쓰게 된 용어이다. 우리나라에서는 초상화가 언제 처음 그려졌는지 기록상으로는 정확히 추단하기 어려우나 삼국시대에 들어오면 초상화와 관련된 기록이 더러 나온다고 한다. 고려시대의 초상화는 숭불 사상의 영향으로 왕 및 왕비의 진영을 비롯하여 공신도상, 나아가서는 일반 사대부상들마저도 각종 사찰에 봉안되어 그 천복을 출원하여 왔다.

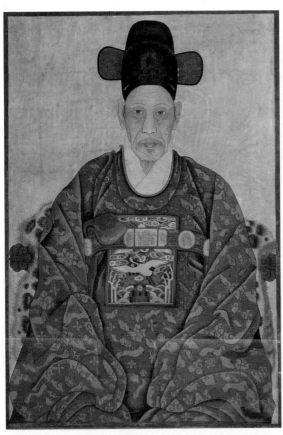

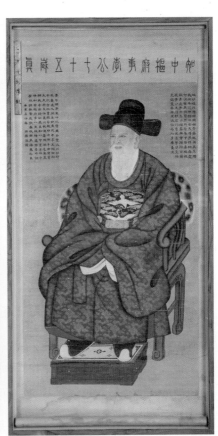

▌최익현. 자수 초상화(일제강점기) ▌명신 이현보 초상화(조선조)

초상화를 연구함에 있어서 가장 중요한 시기는 조선시대라 할 수 있다. 조선시대 제작된 초상화는 대상인물의 신분에 따라 다음과 같은 몇 가지 유형으로 구분된다.

첫째는 어진 즉 왕의 초상화이다. 어진 제작은 원래 왕가의 자손이 그 조상을 추모하기 위한 도상 작업으로서 이미 통일신라시대 이래로 행하여진 것이어서 조선에서도 태조에서부터 고종, 순종에 이르기까지 제작되었고 때로는 모사까지도 면면히 행하여져 왔다.

둘째는 공신상이다. 공신도형은 나라에 큰 일이 있을 때마다 공신 책록이 이루어지고 그에 따른 공신도형이 그려지는데 공신 자신 및 자손들에게는 치하와 함께 보상이 이루어지고 여타 신민에게는 귀감이 되게 하려는 의도에서 도장 작업의 하나로 이루어졌다.

셋째는 일반 사대부상이다. 조선시대는 사회 전체가 유교적 양반사회로서 현자를 숭배했던 전통이 있었던 만큼 서당이나 서원 등에 봉안된 작품들이다. 크게 나누어 정장 관복의 초상과 일반 평상복 차림의 초상 등으로 구분된다.

② **자랑스런 초상화, 이현보, 권홍 등**

전통적으로 우리 그림들은 서구와는 달리 사실화와 추상화의 구분이 그리 선명하지 않은 편이다. 서양화에서는 대체로 사실주의적 경향이 지배적이었으나 사진술이 발달한 이후에는 추상화가 주종을 이룬 셈인데 비해 동양화의 전통에 있어서

는 사실과 추상의 구분이 그다지 분명하지 않다.

전통적 산수화에 있어서도 동양의 기법은 대체로 관념산수화의 경향을 띠고 있어 엄밀한 의미의 사실화는 흔하지가 않다. 그러나 동양화에 있어서도 용도에 따라 사실화가 필요한 경우, 일테면 의궤 등 기록을 위한 행사화나 어진이나 기타 초상화가 요구될 경우는 매우 사실적인 기법이 이용되었다고 할 수 있다.

여기에 전시된 몇 점의 초상화는 가장 오래된 것이 고려 말 조선 초의 문신으로서 고려 복장을 한 권홍의 초상화가 있고 조선 중기의 문신 이현보의 초상이 멋들어지게 그려져 있다. 이는 조선말에 화원들에 의해 임모한 작품으로 생각되는데 그림솜씨가 놀라울 뿐이다. 조선 말 마지막 유학자이자 애국 의병장인 최익현의 초상은 초상화 전문 화원인 조선 말 채용신에 의해 그려진 작품으로 전해진다.

특기할 만한 전시물로서는 채용신이 그린 최익현의 초상화를 모본으로 하고 이를 자수로 재현한 자수 초상화이다. 언뜻 보면 초상화 그림으로 오인할 수 있으나 자세히 보면 정교한 자수 기술로 최익현의 초상을 수놓은 작품이다.

그리고 또 한 가지 특이한 초상은 중국 최고의 예술가로 극찬 받고 있는 근현대 화가 제백석齊白石의 초상을 유화로 멋지게 그려낸 초상화가 마치 사진처럼 전시되고 있는데 놀랍게도 그린 사람으로 한국 최고의 화가로 평가받는 수화 김환기의 영문 사인이 깃들어 있는 작품이다.

끝으로 조선시대 전형적인 문신 초상과 무신 초상이 전시되고 있는데 문신은 부드럽고 인자한 할아버지 모습으로서 평복 차림의 초상화를 그린 화원의 이름이 다

▮ 김환기 작 제백석(중국 대표 예인) 초상화

▮ 조선 초 대신 권홍 초상화

소 생소한 미림美林으로 되어 있다. 그리고 무신상은 관복 차림의 무신으로서 화가
의 이름이 명기되지 않았다. 이상의 모든 초상화들은 사실화 내지는 극사실화에 가
까운 것으로서 실물을 그대로 재현한 사진을 방불하게 하고 있어 놀랍기만 하다.

③ 조선의 초상화와 디지털 카메라

조선시대 초상화는 그 정교함 때문에 디지털 카메라로 찍은 사진과 견줘도 손색
이 없다는 말이 나온다. 어떻게 그렇게 세밀하게 그릴 수 있을까?

조선시대 초상화는 어떻게 이처럼 사진같이 대상을 세밀하게 그렸을까. 조선의 국가 철학인 유교의 성리학에서 전통적으로 그림이나 조각이 원래 사람과 조금이라도 다르면 안 된다고 생각했기 때문이다. 따라서 초상화도 주인공을 최대한 사실적으로 묘사하려 하면서 자연스레 세밀한 초상화가 발달하게 된 것이다.

임금의 비서실격인 승정원의 기록 '승정원일기'에 이런 말이 나온다. '털끝 하나 머리털 한 가닥이(일모일발 一毛一髮) 조금이라도 차이가 나면(소혹차수 小惑差殊) 곧 다른 사람이다. (즉편시별인 卽便是別人)

그런데 이런 정교함이 뜻밖의 발견을 낳기도 했다. 추사 김정희의 초상화를 관람한 어떤 의사가 추사의 뺨에서 천연두 자국을 발견한 사실은 놀라운 이야깃거리이다. 얼굴의 흉조차 생략하지 않은 초상화 덕분에 추사도 천연두에 걸렸다는 사실이 밝혀진 것이다. 이로부터 초상화 268점을 조사한 결과 20종의 피부병변을 발견했다는 이야기도 전해진다.

이 같은 피부병 흔적은 과시욕이 강하게 드러나는 중국 초상화나 얼굴을 밝게 칠한 일본 초상화에선 결코 볼 수가 없다고 한다. 이에 반해 "올곧음과 정직함이라는 조선 선비정신이 초상화 기법에서 드러난 것"이라 생각되기도 한다.

나아가서 조선시대 초상화가들은 인물의 외면만 치밀하게 그린 것이 아니라 '마음'과 '기품' 까지도 그려 냈다고 한다. 조선 최고의 초상화가라고 하는 인물은 도화서 화원 출신으로 임금 초상화를 그리는 어진화사 이명기(1756~1813)였다. 그는 정조 임금의 명으로 당시 좌의정인 채제공의 초상화를 그렸는데 그림을 보면 그가 눈동자가 한쪽으로 몰린 사시임을 표현하고 있을 뿐만 아니라 그 당시 정쟁으로

인한 우울한 기색이 감도는 표정을 보고 정조도 감탄했다고 한다.

참조〉 뉴스 속의 한국사 - 조선의 초상화 유석재 기자(조선일보 2021.12.23.)

④ 구상화와 추상화 사이

이미 이 책의 전편인 「고미술의 매력에 빠지다」에서도 언급한 바 있지만 미술품 컬렉션을 하면서 필자의 오래고도 원천적인 의문과 근원적인 화두는 현대화의 지독한 난해성과 그 아래에 숨어있는 기만의 여지이다. 더욱이 답답한 심정은 미술품을 만들고, 해석하고, 감정하는 그 누구도 이 문제에 대해 속 시원히 설명을 하거나 해답을 주지 못하기 때문에 의혹은 증폭되고 더더욱이 갈수록 현대화의 천정부지, 고가 행진은 이를 배가시킬 뿐이다.

일테면 아무개의 점화나 그 누구의 단색화는 도대체 왜 그리 비싼지 그 연유를 아무리 생각해도 모를 일이다. 구상화를 그려 본 적도 없이 추상화를 그리는 화가는 무슨 생각을 하며 왜 추상화를 그릴까. 그 추상화 속에 구상대상 중 무엇이 사상(제거)되고 무엇이 추상(잔존) 되었는가. 혹자는 구상화에 능하지 않고서 추상화를 그린다는 것은 있을 수 없고 허위의식이라 나무란다. 한편 구상화를 잘 그리는 일은 사실상 골 때리는 일이고 골 빠지는 일이다. 그래서 쉽사리 추상으로 점프하는 유혹을 느끼는 게 아닐까. 그러나 남을 속이려면 우선 자신을 속이지 않을 수 없는 일일뿐이다.

추상화를 이해하기 어려운 만큼이나 철학도 이해하기 어렵다. 철학적 사유 역시 우리 일상의 고민에서 시작하여 오랜 사유의 단계를 거쳐 갖가지 추상의 수준

을 넘어 고도의 추상화 단계에서 깜짝 놀랄만한 진리의 목격이 이루어지게 된다는 점에서 그림 그리는 방식과 다를 바 없을 것이다. 그렇다면 그림 역시 구상의 단계에서 반구상, 반추상의 단계를 거쳐 고도의 추상화 작업에서 어떤 걸작이 탄생하게 되는, 그래서 추상이 농익어 어떤 명작이 나오는 것은 아닐까. 우리 범인들이 과연 그런 궤적이나 흔적을 눈치챌 수 있을까? 바로 여기에 진리와 기만의 갈림길이 있으리라. 그런데 굿 뉴스와 가짜 뉴스의 시비는 무엇으로 가려질 것인가.

⑤ 고미술 사랑과 예술자본주의

일인당 국민소득이 3만 달러가 되면 사람들이 요트를 타기 시작한다고 한다. 그런데 3만 달러 시대의 아이템이 요트만은 아니다. 1인당 3만 달러는 본격적으로 미술품 수집이 가능한 경제적 여력이 생기는 단계라고 한다. 하지만 미술품 시장을 기웃거리는 사람들이 봉착하는 갖가지 미해결의 의문점들이 부담스럽다. 도대체 무얼 사야 하는가? 현대미술은 왜 이리 난해한가? 값은 또 왜 이리 비싼가? 어느 의혹도 속 시원히 해결하기 어려운 과제가 아닐 수 없다.

다른 의문점들은 쉽게 해결되기 어렵다 해도 현대미술이 왜 이리 비싼가라는 의문은 나름으로 설득력 있는 대답이 가능할 듯도 하다. 모든 것이 돈으로 환산되는 자본주의적 배경 속에서 미술품과 같은 명품이 비싼 이유는 당연지사라 할 수 있다. 더욱이 그림은 환금 가능한 명품이 아니던가. 영국의 논쟁적인 작가 데미언 허스트Damien Hirst는 한 인터뷰에서 돈과 예술과의 관계를 묻는 질문에 대해 "예술은 정말 비싼 가격에 팔린다. 나는 예술이 화폐보다도 가장 힘센 통화라고 생각한다." 정말 실감나는 절실한 현실분석이 아닐 수 없다.

(신준봉, 현대미술은 어떻게 돈에 오염됐나.) 중앙 Sunday 참조.

이 대목에서 바로 필자의 풀리지 않는 관심사는 미술시장에서 무얼 살지도 모르고 난해하기만 한 미술품을 두고 그 비싼 미술품도 사야 하고, 또 살 수밖에 없는 미술시장 고객들이 당면하고 있는 딜레마이다. 결국 미술시장의 포인트는 그 그림이 재테크로서 얼마나 가치가 있는지에 대해 결정된다는 점이다. 그러니 손해 보지 않으려면 미술시장과 관련된 정보에 민감해야 하고 시장의 트렌드에 예민해야 한다는 결론이다. 명분은 미술이고 예술이지만 결국 "돈 놓고 돈 먹기"게임이라 할 수 있다. 예술의 내재적 가치와는 무관하게 환금가능한 시장가에 의해 모든 게 결정되는 예술자본주의 논리일 뿐이다.

그렇다면 필자처럼 고미술 애호가들의 예술사랑은 어떻게 설명될 수 있는가? 대체로 말해서 고미술사랑은 재테크로서는 어리석고 바보스런 일이라 할 수 있다. 서양화 중심의 미술시장에서 볼 때 고미술의 가치는 지극히 저평가되어 있고 따라서 투자가치가 그리 크다고 할 수 없다. 그러니 고미술사랑은 그저 좋아서 찾아다니고 좋아하니까 사랑하는 거고 희소하니까 좋아하는 거고 한 나라 한 민족이니까 사랑하는 것이다. 비록 문화재라 불리지만 재테크로서 가치는 대단치 않고 그저 선조들의 숨결을 느끼니까 좋을 뿐이고 내가 아니면 조만간 없어질 보물이니까 사랑할 뿐이라는 것이다.

끝으로 저평가되고 있는 것은 우리의 고미술품뿐만이 아니고 우리 작가들의 현대미술까지도 고민해 볼 일이다. 우리나라 미술품 중 최고가를 기록한 작품은 2019년 홍콩 크리스티 경매에서 132억 원에 낙찰된 수화 김환기의 두 폭짜리 점화 우주 5-IV- 71#200(1971년) 이다. 이를 해외작가와 비교해보면 파블로 피카소의 〈알제의 여인들〉은 경매 최고가가 2000억 원에 달한다니 놀랍기만 하다. 더욱이 레오나르도 다빈치의 〈살바토르 문디〉는 5000억 원 낙찰로 세계 최고가를 기록했다

고 한다.

　문화는 경제의 거울이라고들 하는데 어떻게 이런 차이가 발생하는 걸까? 그래도 한국이 경제력 세계 10위권에 들어가는데도 말이다. 「아트 캐피탈리즘」의 저자 이승연은, 이는 세계 미술계의 구조적 영향이 크기 때문이라 한다. 그에 따르면 비서구 국가들에 있어서 미술 근대화는 곧 서구화였으며 따라서 자국의 전통미술은 낡은 것으로 치부되고 있다는 것이다. 그래서 자연스레 비서구 국가들의 미술사는 상당부분 서구 미술 사조를 순차적으로 도입한 역사로 기술되었다. 이 같은 문화의 일원화현상은 그대로 미술 시장으로도 이어진다고 한다.

<div align="right">(김태연, 김환기와 피카소의 차이는? 동아일보) 참조.</div>

　오늘날 세계 미술계에서 서구의 주요 미술관과 큐레이터들은 일종의 인증기관을 담당하고 메이저 갤러리와 경매회사는 작품을 유통시킨다. 서구 미술계는 시장과 긴밀하게 연계돼 있어 작가의 예술성, 갤러리의 작품관리, 컬렉터의 기반이 모두 상호 잘 짜여진 안정적인 구조를 형성하고 있다. 반면 주변국의 미술사랑은 지역의 미술 생태계 자체가 아직 열악하고 불안정하다. 세계 10위권의 경제력으로 구매력과 화랑의 규모 등 한국미술시장의 기초체력은 다소 향상되었지만, 한국 미술시장의 근대화는 아직도 요원하기만 하단 말인가?

4

꽃마을 미술관과 두 개의 방

①명상(사유)의 방(반가사유상)

-국보 83호와 쌍둥이, 일본 광륭사의 목각사유상(일본 국보 1호)

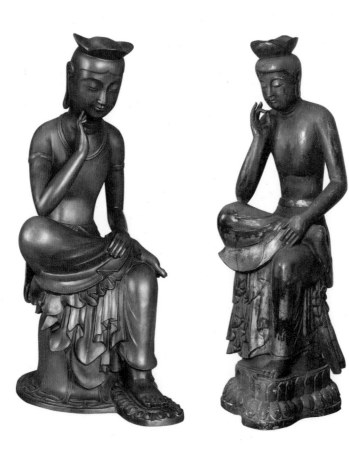

반가사유상이란?

　오른발을 왼쪽 무릎 위에 걸치고 (반가:半跏) 오른손 끝을 뺨에 댄 채 깊은 생각(사유:思惟)에 잠겨있다. 전문가들도 반가사유상이 예술적으로 완벽하다고 한다. 반가를 하고 사유하는 자세가 독특한데다 정면, 측면, 후면 어디서 봐도 곡선이 유려하게 흐른다. 신비롭고 오묘한 미소는 바라만 봐도 마음이 편안해진다. 불교가 태동한 이후 아시아 여러 나라에서 만들어졌지만 예술적 완성도와 기교가 한국에서 최정점을 이뤄냈다는 점에서 의미가 크다.

　전 세계에 남아있는 70여 점 중에서 가장 뛰어난 작품이 우리의 금동 반가사유상 두 점과 일본 교토 교류지(관룡사)에 있는 목조 반가사유상이다. 교류지상은 우리의 국보 83호 반가상과 쌍둥이처럼 닮았고 신라에서 넘어간 것이니 '세계 빅3' 반가상이 모두 한국에서 제작된 것이라 할 수 있다.

　한국에서 제작된 두 반가사유상은 표정과 옷차림, 무게, 제작시기가 모두 다르다. 좀 작은 국보 78호는 6세기 후반에 제작되었고 날카로운 콧대와 또렷한 눈매가 특징이다. 머리엔 화려한 보관을 썼고 양옆으로 휘날리는 어깨 위 날개옷은 생동감을 준다. 국보 83호는 이보다 늦은 7세기 전반에 제작되었고 단순하고 절제된 양식이 돋보인다. 78호의 3배에 이를 정도로 무겁다. 머리엔 세 개의 반원을 이어 붙인 삼산관三山冠을 썼다. 아무것도 걸치지 않은 상반신, 두 줄의 목걸이가 간결한 느낌을 준다. 반면 무릎 아래의 옷 주름은 물결치듯 율동감 있고 힘주어 구부린 발가락엔 긴장감이 넘쳐흐른다.

　국립중앙박물관에서 기획한 반가사유상 전시의 한국어 제목은 '사유의 방'인데 안내문의 영어 표현은 'A Room of Quiet Contemplation'이라 적혀있다. 언뜻 보기

에 사유는 어떤 생각을 거듭하는 것일 수 있고 명상은 그런 생각들을 모두 내려놓는 것에 가까우니 반대되는 표현이라 생각되기도 한다. 여기에서 중요한 것은 바로 사유의 의미라 생각된다. 이런 의문은 프랑스 조각가 오귀스트 로댕의 작품 〈생각하는 사람〉과 함께 거론되기도 한다.

철학자 고 김형효 교수는 근육의 유무로 두 작품을 비교한 적이 있다. 근육은 자아自我 의식을 상징한다. 로댕의 〈생각하는 사람〉은 육안으로도 근육을 확인할 수 있는데 자의식으로 둘러싸여 있다고 할 수 있다. 우리의 '반가사유상'에는 조그마한 근육의 흔적조차 보이지 않는다. 자의식의 의지가 무화無化 혹은 무아無我 상태에 이르렀음을 상징한다고 볼 수 있다. 탐욕으로 가득한 사유를 내려놓는 사유라는 점에서 반가사유는 '사유 없는 사유'라는 역설적 표현을 쓸 수도 있을 것으로 보인다.

최근 워싱턴 포스트WP가 한국의 멍 때리기Hitting Mung 현상을 보도했다. 코로나 펜데믹과 부동산 가격 폭등 등, 급속히 변화하는 환경 속에서 각종 스트레스에 시달리는 한국인들이 조용한 카페 같은 피난처를 찾아 힐링 한다는 기사가 있었다. WP기사에서 '멍 때리기'는 일종의 명상과 유사한 것으로 보인다. 이들과의 차이는 크게 부각하기보다는 그 공통점을 존중하는 것이 옳다고 본다.

참조: 배영대(근현대연구소장) '생각 없는 생각' 찾는 반가사유 (중앙 Sunday, Opinion)
허윤희 기자의 발굴 '반가상으로 한국의 루브르' 꿈꾸는 민병찬 국립중앙박물관장(조선일보 말섹션)

② 기도의 방(나무아미타불, 관세음보살)
-영생과 자비의 축원

전통적으로 한국의 불자들이 가장 많이 되뇌어온 주문을 들라면 그것은 "나무
아미타불 관세음보살"이라 할 수 있다. 이 짧은 주문 속에 우리 불자들이 가장 절
실히 바랐던 가치가 응축되어있다 할 것이다. 우선 나무, 즉 '남무'는 귀의하겠다는

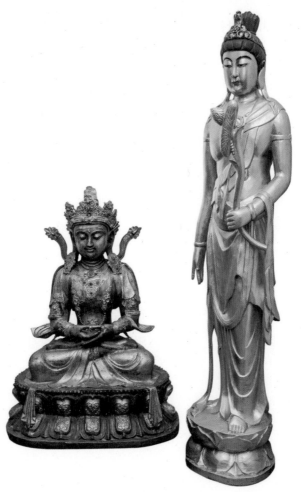

▌아미타불과 관세음보살

뜻이다. 귀의는 돌아가 의지하겠다는 의미가 포함되어있다. 귀향이 그러하듯 원래 연약하니 절대권능에게 몸을 맡긴다는 의미이다. 결국 나무는 우리가 지향하는 가치에 대한 염원을 가지고 신앙의 주재자에게 몸과 마음을 바쳐 기원하고 기도한다는 뜻이다.

이 주문에서 기도를 관장하는 주재자는 아미타불과 관세음보살이다. 아미타불이 함축하는 가치는 무량수불로서 무한한 수명 즉 영생을 상징한다. 잠시 왔다 사라지는 덧없는 인생이니 영원과 영생에 대한 희구는 당연지사이다. 보살은 이미 깨달아 부처가 되었지만 이승에 남아 중생을 보살피고 구제하는 존재로서 특히 관세음보살은 중생들의 고통을 최소화할 수 있도록 대자대비를 베푸는 자비의 여신이기도 하다. 결국 이 주문은 이승에 살고 있는 중생들의 절실한 염원인 영생과 자비를 기원하는 기도문이라 할 수 있다.

왼쪽에 좌정하고 있는 아미타불상은 중국 명대에 조성된 것으로서 조선 사람을 닮은 아름다운 금동 불상이며 갖가지 보석으로 장식한 귀한 불상으로서 조선의 궁중에 선물로 주어진 것으로 추정된다. 오른쪽에 서있는 관세음보살 입상은 일본에서 목각으로 빚은 보살상으로서 사찰에 봉안되었던 불상이다. 이같이 두 불상을 조합하여 조선의 불자들이 빈번히 되뇌던 주문을 가시화하기 위해 필자 자신이 조성한 작품이다. 그야말로 조선인들의 오랜 염원을 구상화한 상징물이라 생각된다.

풍류, 독서당과 계회도

① 풍류, 인격수양의 방편

옛 문인들은 자연을 벗 삼아 풍류를 즐기는 것을 인격수양의 한 방편으로 삼았다. 신라의 최치원은 풍류를 현묘지도玄妙之道라 하여 자연의 법도를 체득하여 인간 본성을 회복하는 것이 풍류의 본뜻이라고 했다. 때문에 풍류가 수신修身의 방도가 될 수 있다는 것이다.

풍류에는 여러 사람과 함께 즐기는 집단 풍류가 있고 남의 간섭을 받지 않는 호젓한 장소에서 홀로 즐기는 풍류가 있다. 풍류 형태는 야외에서 시문을 짓거나 담소하는 야외아집이나 산천유람을 즐기는 방식이 있고 배를 타고 정담을 나누는 선유가 있으며 음풍농월과 더불어 탄금을 즐기는 방식도 있다.

옛 선비들은 취향이 비슷한 사람끼리 모여 집단풍류를 즐겼다. 예컨대 다산 정약용은 살구꽃이 피면 한 번 모이고 복숭아꽃이 피면 또 한 번 모이고 초가을 연꽃 구경을 위해 한 번 모이고 또 국화가 피면 한 번 모였다. 모임 때마다. 술, 안주, 붓,

벼루 등을 갖추어 술을 마시며 시회를 갖기도 했다.

술잔을 기울이며 함께 즐기는 풍류의 상징적 모델은 진나라 명필 왕희지가 명사 40여 명과 난정에서 벌인 계모임이다. 왕희지는 「난정서」를 지어 모임의 의미를 밝혔는데 글 가운데 이런 대목이 나온다. '비록 음악까지 연주하는 성대한 연회는 아닐지라도 술 한잔 마시고 시 한 수 읊는 것 또한 그윽한 정을 펴기에 충분하다.'

이런 아취 있고 즐거운 풍류현상을 추억하고 아집의 모범적 선례를 회상하려는 마음에서 제작하고 감상했던 그림이 〈아집도〉이다. 우리의 옛 그림에서 김홍도의 '서원아집도'와 이인문의 〈누각아집도〉가 유명하다. 전자는 고사인물화의 성격이 강하다면 후자는 산수화와 풍속화가 결합된 그림이라 할 수 있다.

정적인 풍류의 극치를 보여주는 모임도 있었다. 퇴계 이황이 주도한 풍류모임이

┃ 난정서원문탁본 I (조선조)

┃ 난정서원문탁본 II (조선조)

그 예인데 연꽃 필 무렵이면 남대문 밖 연지에서 특별히 시를 짓지 않아도 연꽃 봉오리를 주시하면서 침묵 속에 인생을 관조하는 풍류이다. 연꽃 피는 소리를 듣는 모임이 정적인 풍류의 최고 경지라면 눈 속에서 매화를 찾는 풍류는 정중동 풍류의 극치다. 조선 선비들은 추운 겨울날 나귀를 타고 매화를 찾으러 설산을 헤매는 탐매를 했다. 이 같은 풍류의 세계를 그린 그림이 〈탐매도〉로 남아 있기도 하다.

참고도서. 〈옛 그림을 보는 법〉, 전통미술의 상징세계, 허균 지음

② 조선시대 독서당 이야기

최근 조선 중종(1506-1544) 때의 그림인 〈독서당계회도〉가 일본과 미국을 떠돌다 우리나라에 돌아왔다고 한다. 이 그림은 조선 초기 실경산수화의 면모를 보여주는 수작이라는 평가를 받고 있다. 여기서 계회도란 문인들의 모임인 계회를 그린 그림이라는 뜻이다. 그러면 독서당이란 무엇인가?

조선시대에는 관료들에게 책을 읽도록 임금이 휴가를 하사(사가독서)하는 '독서휴가제'가 있었는데 짧게는 한 달에서 석 달, 길게는 1년 이상 독서휴가를 보내기도 했다. 특히 세종은 젊고 장래성이 있는 청년학자들을 모아 집현전을 세워 훗날, 훈민정음 창제를 돕고 「고려사」 「농사직설」 「월인천강지곡」 등을 편찬해 바야흐로 조선 문화의 황금기를 펼치고자 했다.

특히 세종은 몇몇 대표적 신하들을 따로 불러 "각각 직무 때문에 아침저녁으로 독서에 전념할 겨를이 없으니 지금부터는 출근하지 말고(유급휴가) 집에서 열심히 글을 읽어 성과를 나타내 내 뜻에 맞게 하라"고 명했다. 이것이 바로 '사가독서'의

시작이라 할 수 있다. 이로써 젊은 관료들이 일상의 업무에 치이지 않고 독서를 통해 학문을 닦을 수 있도록 배려한 것이다.

처음에는 개인들의 집에서, 나중에는 유명 사찰(상사독서, 은평구 진관사 등)에서 책을 읽게 했으나 9대 임금 성종대에는 본격적으로 용산 한강변 주변이 탁 트인 곳에 옛 암자를 개조한 '남호南湖독서당'을 짓게 했으며 이곳에는 성종이 직접 쓴 '독서당'이라는 편액을 걸어 책 읽는 선비들을 격려하기도 했다.

독서당을 다시 활성화한 11대 중종 대에는 옥수동 근처 한강변에 '동호東湖독서당'을 지어 푸짐한 먹거리까지 준비해 주기도 했다. 현재 옥수동에는 '독서당 터'라는 표적이 있고 한남동과 행당동을 잇는 도로엔 '독서당길'이란 이름이 붙어 있기도 하다.

▌동호문답의 표지, 율곡이 33세에 동호독서당에서 임금에게 올린 정치 개혁 보고서의 표지(東湖問答, 論君道)

▌동호문답의 초고 내용으로서 율곡 친필임을 알 수 있다. 그의 호인 이이와 자인 숙헌이 군도를 논한 것으로 되어 있다.

1569년(선조2년) 동호독서당에서 책을 읽던 선비 하나가 임금에게 정치 개혁 보고서를 지어 올렸는데 그가 바로 33세의 홍문관 교리였던 율곡 이이였고 보고서의 이름은 「동호문답」이라는 이름으로 전해지고 있다. 여기에서 율곡은 "군주는 자기 수양과 더불어 현명한 사람을 등용하여 백성을 안정시켜야 한다"고 주장하며 각종 현실개혁안을 제시한다.

우리나라에는 원래 호수가 없기는 하나 옛 한양도성 근처의 한강물을 보면 흐르는 방향이 바뀌는 곳이 두 군데 있다. 성동구 옥수동 근처에서 한 번 남서쪽으로 바뀌고 용산 남쪽에서 또다시 북서쪽으로 바뀌어 이 두 곳에서 흐름이 바뀌면서 유속이 느려져 잔잔한 호수처럼 흐르는데 이 때문에 이 두 곳을 동호와 남호로 불러 독서당을 건립했다고 한다.

뉴스 속의 한국사, 독서당, 유석재 기자, 조선일보(2022 7월 7일) 참조.

③ 선비들의 풍류와 소통의 모임, 계회도

풍류를 즐기고 친목을 도모하기 위해서 조직된 문인계회는 만 70세 이상의 원로 사대부로 이루어진 기로회, 기영회와 동갑이나 관아의 동료들로 이루어진 일반 문인 계회로 나누어진다. 이러한 두 종류의 문인 계회는 이미 고려시대부터 시작되었고 조선시대에는 크게 유행하였다. 주로 산이나 강가에서 열리는 것이 상례이나, 경우에 따라서는 옥내에서 열리기도 하였다.

계회도는 그러한 계회의 기념과 기록을 목적으로 제작되있다. 화공을 시켜 참가자의 수만큼 그 장면을 그려서 나누어 가지고 각자의 가문에 보관하였다. 일반적으로 계회도에는 계회의 장면뿐만 아니라 계회의 명칭을 적은 표제와 함께 참가

자들의 이름, 자, 호, 본관 그리고 계회 당시의 품계와 관직 등을 기록한 좌목이 적혀 있기도 하다.

이상의 공식적인 모임인 계회도와는 달리 문인들이 친목도모를 위해 결성한 비공식적인 모임을 그린 그림을 〈아회도〉라 한다. 계회도와는 다른 사적인 모임을 그린 그림인 셈이다. 아회의 종류는 즉흥적인 모임, 특정 기념일 모임, 시회 등의 정기모임, 유명인 또는 관련 인사의 초청모임으로 구분되며 아회도는 '아집도'라는 이름으로 불리기도 한다.

아집도를 대표하는 그림으로는 북송시대에 소식, 황정견, 미불 등 대표적인 문인들이 귀족인 왕진경의 집에 모여 모임을 가진 것을 이공린이 그린 '서원아집도'가 있다. 이는 중국뿐만이 아니라 조선에서도 많이 모사되면서 문인들의 아집 취미를 부추긴 셈이다. 조선에서 가장 유명한 것은 김홍도가 그린 '서원아집도'가 있다.

김홍도가 그린 '선면 서원아집도'에는 단원의 스승이자 당대 원로 문인인 강세

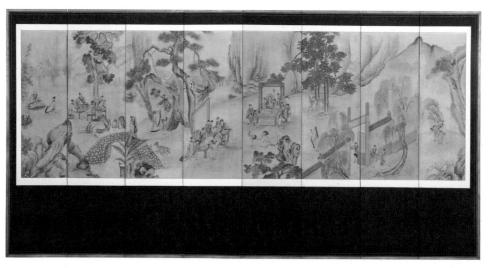

▮ 서원아집도 8폭 병풍(단원풍)

황의 제발이 적혀있다. 여기서 강세황은 송대 문인들의 풍류장면에 대해 "인간 세상에 청광(맑고 밝음)의 즐거움이 이보다 더 나은 것은 없다. 아아, 명리名利의 마당에 휩쓸려 물러갈 줄 모르는 자는 어찌 쉽게 이것을 얻을 수 있겠는가"라고 말함으로써 문인들의 고아하고 아취 있는 아집에 대한 동경을 표현하였다.

우리 재단이 소장하고 있는 서원아집도 8폭 병풍은 곳곳에 단원풍이 엿보이는 듯한 자료로서 참고할 만하다.

④ 독서당 계회도

조선 초 한양 관료들 사이에 유행한 계회도는 대부분 족자형태로 제작됐고 상단의 표제와 중단의 계회 장면을 묘사한 그림, 하단의 참석자 명단인 좌목으로 구성됐다. 이런 계회도는 중국이나 일본에서는 찾기 어려운 조선 시대 특유의 회화 형식이라는 점에서 중요한 가치를 지닌다.

독서당계회도는 중종 연간 중 국가적 인재양성기관인 독서당 소속 관료들의 모임을 기념해 1531년경 제작됐다. 현존하는 180여 점의 계회도 중 가장 이른 시기의 기념작이며, 조선 초 한강변의 실경을 담은 실경산수화라는 점에서 높게 평가된다. 상단에는 〈독서당계회도〉라는 제목이 전서체로 쓰여 있고 중단의 화면에는 우뚝 솟은 응봉(매봉산)을 중심으로 그 위로는 남산과 삼각산, 도봉산 등이 나타나며 그 아래로 한강변 두모포(지금의 성동구 옥수동)일대의 실경이 묘사돼있다.

중앙에는 안개에 휩싸여 지붕만 보이는 독서당 건물이 나타난다. 중종 때 설치

된 동호독서당으로 현재 성동구 옥수동 극동아파트 부근에 있었다고 추정된다. 계회는 관복을 입은 독서당 관헌들의 흥겨운 뱃놀이 모습을 표현했다. 기록된 참석자들은 1516년부터 1530년 사이에 사가독서 한 20·30대의 젊은 관료들로 주세붕, 송인수, 송순 등이다.

세계 속 우리문화재, 조선선비의 격조 높은 여가 '독서당계회도' 박은순 덕성여대 미술사학과 교수 참조.

⑤ 궁중그림 몇 가지(일월오봉도, 십장생도, 궁중모란도)

궁중 그림을 이야기하자면 대표적인 두 가지를 들 수 있다. 임금님이 앉아계시는 어좌의 뒤편을 장식하는, 임금의 권위를 상징하는 일월오봉도와 원래 임금의 만수무강을 기원하는 그림이었으나 후대에 대가집을 위시해서 널리 서민들에게 유행하게 된 십장생도 그리고 꽃 중의 꽃으로서 부귀영화를 상징하며 국가와 왕실의 위엄을 보여주는 모란도 등이 있다.

1) 일월오봉도

일월오봉도는 조선시대 궁궐 정전의 어좌 뒤편에 놓였던 다섯 개의 산봉우리와 해, 달, 소나무 등을 소재로 그린 병풍으로서 오봉병, 일월오봉병, 일월오악도, 일월오류도 등으로 불리기도 한다.

조선시대 국왕의 일상생활이나 궁중의 각종 의례에서 오봉병이 차지하는 막중한 위치에도 불구하고 오봉병의 도상이나 그 유래에 관한 기록은 전하지 않는다. 현존하는 오봉병들은 기년작이 드물지만 최근 1883년에 북관왕묘 건립 시 제작된 것으로 보이는 4첩 병풍과 1857년에 해당하는 '함풍7년'기록이 있는 6첩 병풍이 공

개되어 앞으로 양식변천을 연구할 자료가 생긴 셈이다.

　조선후기 대다수의 오봉병은 크기나 폭에 관계없이 다음과 같은 형식상, 구도상의 특징을 보인다. 1)화면의 중앙에는 다섯 개의 봉우리 가운데 가장 큰 산봉우리가 위치하고 그 양쪽으로 각각 두 개의 작은 봉우리가 협시하는 양 배치되어 있다. 2)해는 중앙 봉우리의 오른편에 위치한 두 작은 봉우리 사이의 하늘에, 달은 왼편의 두 작은 봉우리 사이의 하늘에 떠 있다. 3)폭포 줄기는 양쪽의 작은 봉우리 사이에서 시작하여 한두 차례 꺾이며 아래쪽의 파도치는 물을 향해 떨어진다.

　4)네 그루의 적갈색 나무는 그중 키 큰 소나무가 병풍의 양쪽 구석을 차지하고 있는 바위 위에 대칭으로 서 있다. 5)병풍의 하단을 완전히 가로질러 채워진 물은 비늘 모양으로 형식화되어 반복되는 물결로 문양화되어 있다. 산과 물의 경계선 또는 작은 봉우리 같은 형식화된 물결들의 사이사이, 혹은 그 두 군데 모두에 위로 향한 손가락을 연상케 하는 역시 형식화된 하얀 물거품들이 무수히 그려져 있다.

　결국 이 같은 형태의 일월오봉도를 배경으로 임금이 어좌에 앉게 되면 그는 하늘, 땅 즉 대자연의 중앙에 자리한 사람을 대변하는 바 3재(三才)를 완성하고 나아가 군왕은 인간세와 자연계의 중앙에서 온 우주를 주재하는 존재로서 권위를 지니고 군림한다는 의미를 갖게 되는 것이다.

2) 십장생도
　10장생도의 십+은 열 가지 요소로 이루어진 장생도라기보다는 완성된 장생도를 뜻한다고 할 수 있다. 십장생도는 조형적으로나 철학적으로 완벽한 그림이다. 그림 속에는 뭇 생명이 어우러진 평화롭고 아름다운 세계가 펼쳐져있다. 십장생도

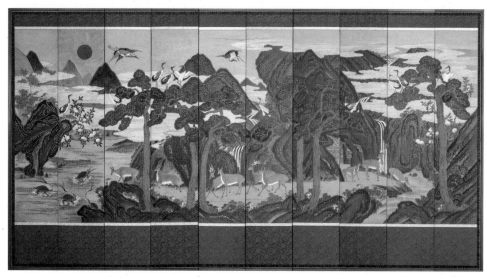

▌궁중 십장생도, 10폭 병풍을 재현한 것으로서 장생의 상징이 된 동물, 식물, 광물 등 10가지를 그린,
민가에서도 널리 애호한 그림이다.

를 한 마디로 표현하면 '생명력으로 충만한 이상세계'라 할 수 있다.

　육지의 한 편에는 바다가 있고 넘실거리는 파도 위로 거북이가 헤엄치고 붉은 해
가 떠 있다. 하늘인지, 구름인지 바다인지 경계가 모호한 공간 속으로 학들이 날아
든다. 사람은 없지만 어디선가 신선이 바위 뒤에서 불쑥 나오고, 선녀가 하늘에서
금방이라도 내려올 것 같다. 꿈속에서나 볼 수 있는 곳, 그래서 한 번쯤 가보고 싶은
곳, 어쩌면 죽어서나 갈 수 있는, 인간이 그토록 갈망하던 유토피아의 세계이다.

　장생도는 고려시대부터 있었고 중국이나 일본, 혹은 동남아시아의 여러 곳에서
도 발견되는 범아시아적인 국제적 그림이다. 장생도는 보통 병풍형태로 만들거나
벽장문을 장식하던 그림이며 정치적이거나 종교적인 내용보다 장생에 관련된 내
용이 대부분이다.

　또한 장생도를 알면 우리 그림의 모든 것을 알 수 있으며 장생도를 그릴 수 있는

능력이면 산수, 영모, 화조, 인물, 화훼와 같은 여러 갈래의 그림을 그릴 수 있는 정도이다. 장생도에는 장생을 상징하는 대략 13가지 요소들이 등장한다. 해, 달, 구름, 산, 바위, 물, 학, 사슴, 거북, 영지, 소나무, 대나무, 복숭아가 그것이다. 우리나라에서는 이름 10가지를 적절히 선택해 십장생도가 주로 그려졌다.

3) 궁중모란도

모란은 고대부터 화조화와 장식화의 소재로 애호되었다. 문헌기록에 따르면 모란도는 삼국시대부터 그려진 것으로 보이나 현재 전하는 작품은 대부분 조선시대에 제작된 것이다. 조선 초·중기 다른 소재들과 함께 화조화의 일부로 묘사되던 모란은, 조선말기로 갈수록 부귀영화의 상징성에 기복성이 더해지면서 단독으로 그려졌다.

특히 조선시대 궁중 행사와 국가의례에서 모란도 병풍은 국가와 왕실의 위엄을 보여주는 그림으로 다양하게 사용되었다. 국상 등의 흉례 및 관례, 가례, 길례를 비롯하여 혼전과 어진 봉안처에도 배치되는 등 왕을 상징하는 자리에 널리 사용되었다. 이후 민간에서도 궁중의 모란도 병풍을 모방한 작품이 다량 제작되었다.

모란을 목단으로 불리기도 하는데 꽃이 크고 탐스러우면서 색이 화려하고 기품이 있어 찬탄을 받았다. 중국 진한시대 이전에는 약재로 여겨지다가, 남조 때 관상화로 문헌에 등장하며 당대에는 '국색천향國色天香'이라 하며 중국을 대표하는 꽃으로 자리 잡았고 부귀와 더불어 아름다운 여인을 상징하기도 하였다.

우리나라에서는 신라 선덕여왕 때, 당 태종이 세 가지 색으로 그린 모란도와 모란꽃씨 3되를 보내왔다는 고사가 「삼국유사」 선덕여왕 편에 전하며 설총이 지은 「화랑계」에서는 '꽃 중의 왕'으로 불리며 군주로 의인화되어 나타난다.

6

좋은 그림이 행운을 부른다

① 미술치료와 길상문

인간은 지극히 다양하고 복잡다단한 존재이다. 한 인간이 살아가는 일생 동안 수많은 사연을 경험하며 얽히고설키면서 다양하고 다층적인 개성과 인격을 형성하고 발전, 진화해간다. 그래서 어떤 학자는 한 인간은 하나의 우주와도 같다는 비유를 한 적이 있다. 그래서 어떠한 한 인간의 죽음은 한 우주의 소멸과도 같은 셈이 된다.

인간의 마음공부나 정신 치료가 어려운 이유도 바로 이같이 얽히고설킨 가닥을 풀어내는 치유의 에너지를 찾기가 쉽지 않기 때문이다. 미술치료 혹은 예술치료art therapy라는 영역이 있다. 예술이나 그림을 그리는 사람 역시 그의 다양한 마음의 세계를 그림을 통해 엮어내고 토해낸다. 그래서 그리는 이와 보는 이가 서로 케미가 맞을 경우 다양한 치유의 효과, 힐링의 에너지를 받게 된다.

이같이 그림도 강한 힐링 파워를 가질 수 있다. 그림 이외에도 힐링 파워를 갖는 대상은 많을 것이다. 힐링 파워는 매우 심리적인 현상일 수 있고 따라서 사람에 따

라 상대적일 수 있기 때문이다. 사람들은 옛날부터 이상적인 관념 산수화나 상서
로운 기운을 주는 듯한 무늬, 즉 길상문을 그려서 집안 곳곳에 붙여놓고 힐링 파워
를 기대하기도 했다. 이 같은 특징은 심미적 세계를 추구한다는 점에서 동서양이
다를 바 없겠지만 특히 산수화를 선호했던 동양에서는 더욱 강하게 드러나는 트랜
드로 보인다.

'길상'吉祥이란 단어는 중국인들이 즐겨 쓴다. '좋은 일에는 상서로운 조짐이 있
다.'(길사유상, 吉事有祥)의 줄인 말이다(주역). 풍수에도 아예 길상풍수가 있다고 한다.
그래서 옛 사람들은 길상풍수에 어긋나는 터(집터, 묘터), 건축물, 색상, 숫자, 꽃 상
징물 등을 꺼린다는 것이다.

[김두규의 國運風水(2022 베이징 동계올림픽과 중국인들의 길상(吉祥) 풍수(2022.1.15) 조선일보 참조]

그래서 중국인들은 그림 중에도 길상화를 즐긴다고 한다. 그중 대표적인 하나
가 천리강산도千里江山圖라는 중국 산수화이다. 20세에 요절한 중국 송나라 천재화
가 왕희맹王希孟의 작품으로 (51.5×1191.5cm) 거의 12m 길이의 대작이다. 제목이 말해
주듯 천 리에 걸친 중국 산하를 그린 그림이지만 단순히 산하를 그린 것이 아니다.
'산수의 정신山水之神'이 구현되어 그 그림만 보아도 정신을 체화할 수 있는 이른바
'전신傳神'이 가능하다.

'전신'론은 1600년 전의 화가 왕미王微(415~453)의 주장으로, 이후 중국 산수화의
일관된 철학이 되었다. '천리강산도' 역시 왕미의 요구조건이 충족된 명화다. 직접
가보지 않고도 그 땅의 정신이 제대로 그려진 그림을 보면 그 땅의 기운을 받을 수
있다는 '전신론'은 풍수의 동기감응론과도 일치한다고 한다.

천리강산도는 천 리에 이르는 강산 가운데 '노닐 만하고 살 만한 곳(가유가거可游可居)'을 그려냄으로써, 중국인의 우주관, 자연관, 산수관, 심미관이 구현된 결정체라 할 수 있다. 천리강산도에 표현된 이미지는 이 밖에도 '서설상운' 즉, 상서로운 눈과 길한 기운을 가져오는 구름, '홍운산수', 즉 왕성한 운이 산하에 가득하며, '당화비설' 즉 당나라 꽃, 찬란한 중국문화가 눈처럼 흩날린다는 특징을 갖는다고 한다.

이를 벤치마킹한 그림이 조선에서는 김홍도와 동시대에 살았던 고송유수관 도인, 이인문의 10여 m 장폭 '강산무진도'가 아닌가 한다. 조선 산수화 중 가장 탁월한 장폭의 그림이기는 하나 한 가지 아쉬운 점은 그림의 내용이 다소간 중국풍이라는 점이다. 산수의 생김새는 물론 깃들어 살고 있는 주민들조차 중국인의 모습이 아닌가 싶다. 이를 의식해서인지 그 후 고송 유수관의 지극히 조선풍의 산수와 선비의 모습을 그린 1m 정도의 '무진강산도'가 있기는 하다.

사실상 중국의 전통 산수화나 이를 모사해온 조선 전통 산수화 역시 실경산수화가 아니라 이상향을 그린 관념산수화로서 전신론에서 유래한 일종의 길상문의 전

▌고송 유수관. 무진강산도(간재화제)

통이라는 생각이다. 현실 산수를 넘어 신선들이나 살 법한 이상향을 그리고 꿈에서나 봄직한 이념적 산수화를 가까이 둠으로써 몸과 마음에 힐링의 에너지를 이전받고자 하는 욕구를 표현하고 있다는 생각이다.

② 돈과 옛 그림의 미학

지금 나와 가장 가까이에 있는 옛 그림은 무엇이고 어디에 숨어 있을까. 바로 내가 가장 애지중지하는 지갑 속 돈(화폐)이다. 현재 우리나라에서 발행되는 지폐는 모두 네 종류인데 모든 지폐마다 미술작품, 특히 옛 그림이 한두 개 이상 들어가 있다. 전 국민이 매일 같이 쓰는 화폐에 들어가는 그림이니 선택된 작품의 수준도 높아 한번쯤 그 의미를 성찰해 볼 만하다.

사실 돈이 이렇게 우아한 미술의 옷을 입는 것은 치열한 돈을 쫓는 생존 경쟁 속에서 잠시라도 삶의 의미와 미적 세계를 뒤돌아보는 여유를 가져보라는 뜻일 것이다. 우리의 이웃에 가장 가까이 돌아다니는 화폐 속에 의외의 심미적 세계가, 대부분 사람들의 무관심 속에 숨겨져 있다니 일 년 중 한 번쯤이라도 성찰의 시간을 가져보는 것도 나쁘지 않을 것으로 생각된다.

돈에 들어간 그림 중 최고의 작가는 신사임당이다. 오만 원권에는 그가 수묵으로 그린 포도그림이 당당히 들어가 있고 오천 원권에도 수박과 맨드라미 그림이 자리하고 있다. 오만 원의 앞면 정중앙에 자리한 포도그림의 경우 먹의 농담으로 초여름 잘 익어가는 포도송이를 절묘하게 표현하고 있다. 특히 주렁주렁 매달린 포도열매는 동서 모두 다산과 풍요를 상징하기 때문에 돈의 이미지와도 잘 어울린다.

사실 이러한 번영과 성공의 상징성은 오천 원권에 들어간 신사임당의 그림에도 담겨있다. 수박도 씨앗이 많은 과일로 다산과 풍요의 메시지를 갖고 있고 맨드라미는 꽃의 모양이 닭의 볏 같다고 해서 실제로 벼슬, 즉 관운을 기원하는 의미를 갖기도 한다. 멋진 그림들에 이렇게 좋은 메시지까지 담고 있다고 생각하니 돈이 더 소중해 보일 것이다.

지금 돈에서 또 한 가지 주목할 만한 그림은 오만 원권 뒷면에 자리한 매화 그림일 것이다. 조선 중기의 화가 어몽룡이 그린 매화를 보면 굵은 고목에서 새로운 가지들이 위로 솟아나고 있는 듯하다. 매화 자체가 추운 겨울을 이기고 피는 꽃으로, 더욱이 이 매화들은 죽어가는 고목에서 새로운 생명을 뿜어내고 있는 듯하다. 또한 이 매화 뒤로 탄은 이정이 그린 대나무까지 자리하고 있는데 강인한 매화에 그야말로 대쪽 같은 대나무까지 어우러져 진정 선비들이 선호하던 투철한 의지의 그림이 아닐 수 없다.

위대한 임금 세종대왕이 자리한 만 원권에는 군왕의 권위를 상징하는 '일월 오봉도'가 자리하고 있다. 해와 달 그리고 다섯 산봉우리를 그린 일월오봉도는 원래 왕이 앉은 용상 위에 자리했는데 만 원권에서도 세종대왕의 용안을 배경으로 좌우로 멋지게 펼쳐져있다. 이로써 하늘, 땅, 인간 등 우주를 구성하는 3재三才가 모두 갖추어지게 되고 그중 인간이 중심이 되어 모든 우주의 주재자가 된다는 뜻이다.

우리나라의 지폐 속 그림에서 많이 알려져 있는 산수화 중 하나는 천 원권 속 그림이다. 지폐의 4분의 3을 차지하는 이 그림은 바로 겸재 정선이 71세에 그린 〈계상정거도溪上靜居圖〉라는 그림이다. 냇가에 조용히 거주한다는 의미의 제목이 주는 느낌도 좋고 시원하게 펼쳐진 산과 강의 정감도 아주 멋스럽다. 소나무 숲에 자리

한 소박한 집이 주는 편안함과 그 속에 책을 읽는 사람의 모습까지 평화로움 그 자체이다. 그야말로 한 폭의 진경산수화가 아닐 수 없다.

양정무의 그림세상. 세뱃돈의 미학(중앙일보, 오피니언) 참조.

③ 아는 만큼 보이고 보이는 만큼 즐긴다

지난 4반세기 동안 고미술 컬렉션을 해 왔고 그중 애장하는 것들은 더러 내 방에 전시해 두기도 했다. 그런데 그간 내 방을 방문했던 지인, 친구, 직원들의 수도 솔찮았으리라 생각된다. 그런데 그 방문객들 중 전시된 그림이나 세예에 관심을 보인 사람이 거의 기억이 나지 않을 정도로 희소했다는 사실이 신기하게 다가온다. 관심이 있었다면 아는 체하는 수준은 아닐지라도 무언가 물어보기라도 할 수 있었을 텐데?

서예에 대해 언급하는 것은 상당한 수준을 요구했으리라! 조금만 관심이 있었어도 추사나 석봉 등은 짐작이라도 갔을 텐데. 서예는 접어두고서라도 마음에 드는 그림이라도 있으면 멋지다는 말이나 누구 그림인지 물어라도 볼 수 있었지 않을까. 서화를 방에 장식하고 있는 사람으로서는 누군가 알아주고 칭찬해 주기를 기다림직한데 어쩌면 그리도 무심하고 무관심할까. 관심이 있어도 이사장이라는 직책 때문에 언급하기에 부담이 되었을 수도 있으리라.

이 대목에서 서화 컬렉터로서 하고 싶은 말이 있다. 흔히 알려져 있듯 서화와 관련해서 이런 말이 전해진다. "아는 만큼 보이고 보이는 만큼 즐긴다."고. 다른 소중한 것들도 그러하지만 서화 역시 가까이 다가가는 것은 '좁은 문'을 거쳐야 한다.

누구든 손쉽게 다가설 수 있다면 그게 뭐 그리 대단하고 소중하겠는가. 대단하고 소중한 가치는 잘 보이지도 않을 뿐 아니라 제대로 보기 위해서는 볼 수 있는 능력 즉 안목이 필요한 것이다.

　"아는 만큼 보인다."는 말은 유홍준 교수가 「나의 문화유산 답사기」 제 1권 머리말에 쓰면서 널리 알려지게 되었다. 유 교수는 조선 정조 때 상당량의 서예와 그림을 모아 애장하고 있던 서화 소장가 김광국의 화첩 「석농화원」에 당대 문장가였던 유한준(1732-1811)이 부친 발문을 인용하면서 이 말을 쓰고 있다. 즉 유한준은 김광국이 수집한 서화를 애찬하면서 "알면 곧 참으로 사랑하게 되고 사랑하면 참으로 보게 되고 볼 줄 알게 되면 모으게 되니 그것은 한갓 모으는 것이 아니다." 知則爲眞愛 愛則爲眞看 看則畜之而 非徒畜也 결국 이 말은 즉 알아야 참으로 보게 된다. 知則爲眞看로 줄일 수 있다.

　아는 만큼 보인다는 말은 미술작품을 볼 때 작가의 삶과 시대 배경을 알면 그만큼 작품이 더 잘 이해된다는 뜻일 것이다. 고흐의 〈별이 빛나는 밤〉을 볼 때 그가 당시 겪었던 정신적 상황을 알면 그림이 더 잘 보일 것이다. 렘브란트의 〈탕자의 귀환〉이란 작품도 탕자가 귀환하기까지 그의 극적인 삶을 안다면 더욱 잘 이해하게 될 것이다. 이 점은 음악도 마찬가지이다. 베토벤의 일생을 아는 만큼 각각의 시점에 작곡된 그의 교향곡이 제대로 들릴 것이다. 이 같은 배경들을 제대로 모르면 보아도 보이지 않고 들어도 들리지 않는다. 결국 예술의 감상은 작가의 마음을 읽는 것이기 때문이다.

　아는 만큼 보인다고 해서 지난 10여 년간 알기 위해 부지런히 관련된 책도 사보고 전시회도 다니고 각종 강의에도 참여해 보았다. 그러다 결국 국립중앙박물관에

서 주관하는 '박물관 대학'을 알게 되어 지난 5년 동안 일주일에 두 번 이상 강좌를 들어 어언 박물관대학 5학년이 되었다. 그간 각종 미술사. 미술과 시대정신 등 국내 유수의 강사들로부터 소중한 정보를 얻게 되었다. 그러나 아는 일은 단지 미술지식을 아는 것으로 끝나는 것이 아니라 많은 미술품을 실제로 감상함으로써 안목을 키우는 일이 중요하며 이 일은 영원히 끝나지 않으리라 생각된다. 힘든 일이겠지만 그만큼 내 인생의 즐거움도 커지고 깊어질 것으로 안도해 보기도 한다.

④ 조선 최고의 화가 김홍도(강세황 평전)

단원기 (단원에 대한 평가)

〈이 평전을 쓴 표암 강세황은 당대 최고의 예술인으로서, 시서화 3절이라 할만하다. 그로부터 최대의 찬사를 받은 '하늘이 낸 천재화가' 단원 김홍도는 어떤 인간인가. 그의 그림선생인 강세황의 진솔한 평가를 들어보자.〉

[조선시대 그림이야기] 김대원 엮음 참조

예나 지금이나 화가는 각자 하나만 능숙하지 두루 잘 그리지는 못한다. 그런데 김홍도 군은 최근에 우리나라에서 태어나 어려서부터 그림 그리는 일을 전공하여 그리지 못하는 것이 없다. 인물·산수·선불·화과·금충·어해에 이르기까지 모두 훌륭한 작품의 경지에 들었으니 옛 사람과 견주더라도 맞설 만한 사람이 거의 없다. 〈신선도〉나 〈화조도〉에 더욱 장기가 있어 이미 한 세대에 유명하고 후대까지 전할 만하다. 우리나라 인물이나 풍속을 더욱 잘 그렸다. 예를 들면 선비가 공부하는 모습·상인이 시장에 나서는 모습·나그네의 모습·규방의 여인·농부·누에치는 여자·이층집·이중창·황량한 산·들판의 물에 이르기까지 모습을 곡진하게 그려

국박에 소장된 단원의 풍속도 중 한 폭의 또 다른 사본이 아닌가 한다. 단원이 어린 시절을 보낸 소래포구의 어물전 아낙을 그린 것이다.

단원작, 고사도

도 그 모습이 실물과 어긋나지 않았으니 이런 그림은 옛날에도 일찍이 없었던 것이다.

화가들은 모두 전해오는 그림을 따라서 배우고 익혀서 솜씨를 쌓은 후에야 엇비슷하게 그려낼 수 있다. 그러나 독창적으로 어찌 하늘에서 부여받은 재주가 남달라 세상 풍속을 훌쩍 넘어선 것이 아니겠는가? 옛 사람은 닭이나 개 그리기는 어렵지만 귀신 그리기는 쉽다고 하였다. 눈으로 쉽게 볼 수 있으면 대충 그려서 사람을 속일 수 없기 때문이다. 세상에서는 김홍도의 뛰어난 재주에 놀라며 지금 사람들이 미칠 수 없는 경지라고 칭찬하지 않는 사람이 없다. 이에 그림을 구하려는 사람들이 날로 많아져서 비단이 산더미처럼 쌓이고 재촉하는 사람들이 문을 가득 메워서 잠자고 밥 먹을 겨를이 없을 지경이다.

영조 때에 어진을 그렸는데, 김홍도에게 그 일을 맡으라는 명령을 받았다. 또 지금 임금正祖 때에도 명을 받고 임금의 화상을 그려, 이에 크게 칭찬하는 뜻으로 특별히 찰방 벼슬에 임명되었다. 돌아 와서는 방 한 칸을 마련하고 마당을 깨끗하게 청소하여 좋은 화초들을 섞어서 심었다. 집 안이 깨끗하여 한 점의 먼지도 일지 않았다. 책상과 안석 사이에는 오직 오래된 벼루와 정갈한 붓, 좋은 먹과 서리같이 흰 비단만 있을 뿐이었다. 이에 스스로 단원이라 호를 짓고 기문을 지어주길 원했다.

내가 알기로, 단원은 명나라 이장형의 호이다. 김홍도 군이 본떠서 자기의 호로 삼은 것은 무슨 뜻이 있어서인가? 그가 문사로서 고상하고 밝았으며 그림도 기이하고 고상했던 것을 사모한 것에 불과했을 따름이다. 지금 김홍도의 사람됨은, 생김새가 곱고 빼어날 뿐 아니라 마음속에는 세속을 벗어나 있다. 보는 사람마다 그가 고상하게 세속을 벗어난 사람이지 시골의 촌놈들과는 다르다는 것을 알 수 있

다. 성품도 대금이나 피리^笛의 우아한 소리를 좋아하여 매번 꽃 핀 달밤이 되면 때때로 한두 곡조를 연주하면서 스스로 즐겼다. 그의 그림 솜씨가 예 사람이 따라 잡을 수 없는 것은 물론이고, 그 풍채도 훤칠하여 진나라 송나라 때 고상한 선비 중에서 찾는다면 이장형 같은 사람에게 비교할 수 있을 것이다. 그런데 이미 고원하여 그보다 못할 것이 없다. 내가 노쇠한 나이에 김홍도 군과 함께 사포서관아의 동료가 된 적이 있다.

일이 있을 때마다 군은 번번이 나의 노쇠함을 걱정하며, 내 대신 자신이 수고를 해 주었으니, 이것이 내가 더욱 잊지 못하는 바이다. 요즘에는 군이 그림을 그리면 으레 나를 찾아와서 한두 마디 평을 써 달라 했으므로, 궁궐에 있는 병풍이나 두루마리까지에도 더러 내 글씨로 쓴 것이 있다. 군과 나는 나이를 잊고 지위를 잊은 채 교제한 사이라 해도 될 것이다. 그러니 내가 단원에 대한 기문을 사양할 수 없고, 단원의 호에 대하여 말할 겨를도 없어서 대략 군의 평소 모습을 써서 응답하노라. 예날 사람들은 「취백당기」를 가지고, 한기와 백낙천의 우열을 논한 것이라고 비판하였다. 이제 이 기문에서 이장형과 김홍도의 우열을 논했다 하여 사람들이 혹시 나를 꾸짖지 않겠는가?

내가 김홍도 군과 교제하는 동안 앞뒤로 모두 세 번 변했다. 처음에는 김홍도 군이 어린아이로 내 문하에 다닐 적이다. 이때는 이따금 그의 솜씨를 칭찬하기도 하고 더러는 그림 그리는 방법을 일러 주기도 하였다. 중년에는 함께 같은 관청에서 아침저녁으로 같이 있었다. 말년에는 함께 예술계에 있으면서 지기^{知己}의 감정을 느꼈다. 김홍도 군은 나에게만 글을 부탁했지 다른 이에게 구하지 않았다. 반드시 나에게 온 것도 까닭이 있는 것이다.

단원기 또 하나

찰방 김홍도의 자는 사능이다. 어릴 때부터 우리 집에 드나들었다. 그의 눈썹이 맑고 기골이 빼어난 것으로 보아 세속에서 밥이나 지어먹는 사람의 기운은 아니었다. 이른 나이부터 기예가 뛰어나, 화원 중 진재해·박동보·변상벽·장경주도 한 수 아래일 정도였다. 누각·산수·인물·화훼·충어·금조까지 그 모양을 꼭 닮아서 하늘의 조화를 빼앗기 일쑤였다. 조선왕조 사백 년 이래 새로운 경지를 열었다 해도 괜찮을 것이다. 풍속·세태를 그려내는 데에는 더욱 장기가 있었다. 예를 들면 사람이 살아가면서 날마다 하는 수천 가지와 길거리·나루터·가게·점포·시험장·연희장 등과 같은 것도 한 번 붓을 대기만 하면 사람들이 다들 크게 손뼉을 치면서 기이하다고 탄성을 질렀다. 세상에서 '김사능의 풍속화'라고 하는 것이 이것이다. 만일 신령한 마음과 슬기로운 식견으로 홀로 천고의 오묘한 깨달음을 터득치 않았다면 어찌 이렇게 잘 그릴 수가 있겠는가?

영조 말년에 어진을 그리라고 당대 초상화에 재주가 있는 자들을 뽑았는데 군이 진실로 적격이었다. 일을 마치자 사포서 관직에 임명되었는데, 때마침 나도 관직에 있어 군과 동료가 되었다. 예전에는 아이로 보였는데 이제는 같은 반열에 있게 된 것이다. 나는 감히 낮추어 불러서 한스럽게 하지 못하고 군도 자신을 낮추어 공손하게 하면서 으레 함께 일하는 것을 영광스레 여겼다. 나도 군이 자만하지 않는 점에 감복하였다.

우리 임금이 보위에 오르신 지 5년에, 선왕의 성대한 업적을 추모하기 위하여 어진을 그리려고 솜씨가 뛰어난 사람을 찾았다. 관료 대부들이 모두 "김홍도가 여기 있는데 다른 데서 찾을 필요 있겠습니까?"라고 하였다. 은총을 입어 궁에 올라가서 드디어 감목 한종유와 함께 그림 그리는 일을 했다. 얼마 후에 영남의 역참

말을 살피는 관리가 되었다. 조정에서 예인을 등용하는 일이 실로 오랫동안 끊어졌는데, 군은 포의로 있으면서도 할 수 있는 가장 높은 지위에 오른 것이다. 임기를 다 채우고 다시 화원에 돌아와서는 때로 내각에 들어가 청결의 누관을 그렸다. 바깥사람 중에는 사실 아는 사람이 드물지만 임금께서는 미천하고 비루하다고 버려두지 않으셨으니, 군은 밤마다 감격하여 눈물을 흘리면서 감격하여 어떻게 보답해야 할지 몰라 했다.

김홍도는 이 밖에 음악에도 능통하여 대금과 피리의 곡조를 매우 오묘하게 했으며, 풍류도 호탕해서 칼을 치며 슬픈 노래를 부를 때마다 강개하여 간혹 몇 줄기의 눈물을 흘리곤 했다. 그의 심정을 아는 사람은 알 것이다. 들어보니 그의 거처는 모든 것이 깨끗이 정돈되었고 섬돌과 뜨락도 그윽하고 고요하였다 하니, 저잣거리에 살면서도 속세를 벗어난 뜻이 있었던 것이다. 세상의 옹졸하고 악착스런 사람이 겉으로는 비록 김홍도와 함께 어깨를 치며 너니 내니 하더라도 또한 어찌 김홍도가 어떠한 사람인 줄 알 수 있겠는가. 김홍도가 일찍이 이유방의 사람됨을 흠모하여 그의 호를 본따서 단원이라 짓고 나에게 기문을 지어달라고 하였다. 김홍도는 정원을 갖지 못하였으므로 내가 기문을 지어줄 수가 없다. 그래서 김홍도의 간략한 전기를 써서 벽 위에 이와 같이 붙여 놓으라고 준다.

⑤ 노자출관도와 김홍도

노자老子가 소를 타고 주나라 관문인 함곡관을 나서는 모습을 그린 그림이다. 노자는 도교의 창시지로서 도道와 덕德을 닦았다. 그의 가르침은 스스로를 드러내지 않고 세상에 이름을 알리지 않는 데에 힘쓰라는 것이다.

그는 오랫동안 주나라에 머물다가 주나라가 쇠락하는 것을 보고 주를 떠나갔다. 관문인 함곡관에 이르자 이를 지키는 관령 윤희가 이렇게 말했다. "그대는 은둔하고자 하시는군요. 제발 저를 위해 글을 써 주시기 바랍니다. 이에 노자는 도와 덕의 뜻을 풀이한 오천여 글자로 된 상하 두 편(노자도덕경)의 책을 써 주고는 떠나가 버리니 아무도 그가 어디서 인생을 마쳤는지 알지 못한다."(사마천 〈노자열전〉 중에서)

노자가 살아있을 때에 젊은 공자孔子가 노자를 만나 예禮에 관해서 물었더니 "내가 듣건대 뛰어난 장사꾼은 물건을 깊이 숨겨두어 아무 것도 없는 것같이 보이고 군자는 훌륭한 덕을 간직하고 있으나 외모는 어리석게 보인다고 들었다. 그대는

▍ 단원 김홍도 작, 노자출관도

▍ 신라산인 작(중국) 노자출관청우도

교만한 기색과 탐욕, 태도를 꾸미는 것과 지나친 욕망을 버려라" 이같이 노자는 외모를 꾸미는 예에 대해서 말하는 대신 비움의 지혜에 대해서 말했다. 이같이 도교와 유교는 그 현실관과 인생철학이 전혀 다른 행태를 보이고 있다.

이 그림은 한국 최고의 천재화가 단원 김홍도가 그린 〈노자출관도〉이다. 단원은 그의 유명한 〈군선도〉와 더불어 여러 모습의 신선도와 고사도를 남기고 있다. 더욱이 이 그림은 고미술 전문가인 정무연 선생의 멋진 발문이 적혀있어 더없이 믿음이 간다. 그리고 그림의 필치 또한 정두서미법으로 단원의 전형적인 화법이라 판단된다.

노자출관도는 기존의 중국 지성계에「도덕경」이라는 새로운 철학관, 인생관, 가치관의 탄생을 알리는 순간으로서 중국의 전통 화가들은 물론이고 정선, 김홍도 등 조선의 수많은 화원들도 그림의 소재로 삼고자 했던 것이다.

⑥ 김홍도와 샤라쿠 변신 가설

김홍도와 샤라쿠寫樂 -변신의 가설, 그 오해와 진실

레오나르도 다빈치, 라파엘로와 더불어 세계 3대 초상화가로 불리는 일본의 천재화가 샤라쿠, 과연 그가 조선에서 간 '단원 김홍도'인가? 삼십 수명이 샤라쿠로 주장되고 있을 만큼 그의 존재를 밝히려는 많은 연구가 진행되고 있다. 그는 토슈사이 샤라쿠東洲齋寫樂라는 이름의 화가지만 생몰년조차 아무도 모른다. 오늘날 일본을 대표할 수 있는 '우키요에' (부세화: 일본풍속화) 작가로 알려져 있지만 그가 누구에게 그림을 배웠었는지 어디에서 왔었는지 또 어디로 가버렸는지는 지금까지 미

스터리로 남아있는 것이다.

그런데 최근 이 샤라쿠가 김홍도라는 주장이 제기되었다. 근래에 이영희(한일비교문화연구소장)에 의해 「또 하나의 샤라쿠」라는 책이 도쿄의 '하출서방신서'에서 발간되었다. 여기서 이영희 교수는 그가 바로 조선의 풍속화가인 단원 김홍도라는 학설을 주장해서 관심을 끌었다. 그의 주장으로는 단원이 1794년에 정조의 신임으로 연풍 현감으로 있다가 일본으로 건너가 정조의 밀명을 수행하는 한편 토슈사이 샤라쿠라는 이름으로 활약했다는 것이다.

〈김홍도와 샤라쿠, 오해와 진실〉(네이버 블로그) 참조

▌ 샤라쿠 작(수호신도, 일본)

김홍도가 활동하던 시기 일본에서는 토슈사이 샤라쿠, 기타가와 우타마로, 카츠시카 호쿠사이 등 풍속화를 그리는 화가들이 이름을 날렸다. 그중에서도 샤라쿠는 1794년 5월 어느 날 에도(지금의 동경)에 홀연히 나타나 10개월간 140여 점의 그림만 남기고 사라졌다.

샤라쿠의 우키요에는 마네, 모네, 드가 등 전기 인상파를 비롯해서 후기 인상파에 이르기까지 유럽의 회화에 크게 영향을 끼친 일본이 자랑하는 세계적 화가이다.(한 예로, 고흐

가 파리에서 그린 '탕귀 영감의 초상화'의 배경이 우키요에로 가득 채워져 있다. 그 정도로 일본의 우키요에는 당시 유럽화가들을 매료시켰다. 고흐가 그린 '비 내리는 다리' 또한 일본 우키요에 작가 오하시大橋의 '소나기'의 모작이다.) 샤라쿠의 명성이 세상에 알려지게 된 것은 1901년 독일의 유리우스 쿠루트가 쓴 「Sharaku」에 의해서이다. 쿠루트는 이 책에서 "샤라쿠는 렘블란트, 베라스케스와 함께 세계 3대 초상화가의 한 사람"이라고 평가하였다.

그런데 여기서 잠시 일본 풍속화, 우키요에가 유럽에 전파되어 세기적 대가들에게 심대한 영향을 끼치게 된 연유에 대해 언급하는 것도 흥미로운 이야기꺼리가 될 것으로 보인다. 주지하다시피 임진왜란 당시 일본으로 끌려간 조선의 도공들은 규수지방을 중심으로 도자기 문화를 꽃피우는 원동력이 되었다. 그 후 세계적으로 유명해진 일본 도자기들은 지금의 가라츠 항구를 통해 유럽에 수출되었다. 13세기 중반 파리의 인상파 화가들은 도자기의 포장지에서 특이한 그림을 발견하고 그 뛰어난 소묘력에 놀랐다. 포장지 그림은 그들에 의해 수집되었고 화가 모네나, 드가 등은 크게 영향을 받기도 했다고 한다.

화가 고흐도 잠시 동안 일본 미술의 경향을 자신의 것으로 소화했었다. 포장지로 들어왔던 '색 판화', 우키요에 중에서 고흐의 높은 안목으로 오늘날에는 대가로 칭송받는 화가들의 작품을 발견해냈다. '우키요에와 함께한 자화상'이나 '귀를 자른 자화상' 등의 작품들에서 그 영향을 알 수 있다. 오늘날 한류가 일본, 중국 등 동남아로 퍼져나가는 것처럼 당시 유럽에는 소위 자포니즘Japonism이라는 일본 열풍이 파리를 휩쓸었다. 가장 큰 원인이 우키요에라 불리던 일본 색 판화 포장지의 물량공세였던 것이다.

다시 본론으로 돌아가서 '김홍도와 샤라쿠' 이야기를 해보자면 「만엽집」이라는

고전을 재해석해서 유명해진 이영희 씨는 여러 가지 근거들을 제시하며 조선시대 화가로서 일세를 풍미한 단원 김홍도가 샤라쿠와 동일 인물임을 밝혀 관심을 끌고 있다. 샤라쿠 그림의 화풍, 활동시기 등이 김홍도의 화풍이나 잠적 기간과 동일하고 또한 김홍도는 정조 임금에 의해 일본에 밀파되었다는 주장이다.

이영희 씨는 샤라쿠와 김홍도가 동일인물이라는 것을 밝히기 위해 5년간 연구하여 그 성과물로「또 한 사람의 샤라쿠」(하출서방신서)라는 책을 내놓았다. 이 책에서 이영희 씨는 샤라쿠의 정교하고 해학적인 화풍, 붓의 터치, 그림 속 글의 내용 등에서 그는 김홍도가 틀림없다고 주장하며 단원은 정조가 일본에 비밀리에 보낸 스파이라는 사실도 강조한다.

오랫동안 통신사의 왕래가 없어 일본상황이 궁금했던 정조는 화약을 비롯한 일본의 병기상태에 대한 정보가 필요했고 김홍도로 하여금 그 실상을 사실적으로 그려오기를 바랐다는 것, 사진이 없던 당시에는 그림이 상대국의 정보를 전해줄 수 있는 유일한 매체였던 것이다. 그리고 일본에 잠입한 단원이 부족한 활동자금을 마련하기 위해 샤라쿠란 사람으로 변신하여 비밀리에 풍속화를 그렸다는 주장이다.

실제로 1794년 연풍 현감으로 재직하던 김홍도가 갑자기 사라졌으며 그의 행방이 묘연하던 바로 그 시기에 일본에는 놀랄만한 그림을 그려대는 한 화가가 돌연히 나타나게 된 것인데 그의 이름이 바로 토슈사이 샤라쿠인 것이다. 홀연히 나타난 이 기인은 약 10개월 동안 140여 점의 그림들을 남기고 다시 홀연히 사라져 버린 것이다.

1794년 김홍도가 그린 그림이 조선에는 한 작품도 남아있지 않고 그의 행적조

차 묘연한데 이 시기가 바로 샤라쿠가 일본에 등단했다 사라진 시기와 맞아 떨어진다는 것이 그 증거, 게다가 김홍도와 샤라쿠의 그림은 정밀하고 희화적인 화풍까지 비슷한 것으로 보인다. 김홍도는 그림을 그리는 기법도 서양에서 들어온 새로운 사조를 받아들여 과감히 시도하였는데 용주사의 〈삼세여래 후불탱화〉에서 볼 수 있듯이 색체의 농담과 명암으로써 깊고 얕음의 원근감을 나타낸 이른바 훈염기법이 그것이다.

이영희 씨는 그밖에도 몇 가지 다른 근거들을 제시하기도 했다. 김홍도가 샤라쿠라는 가설을 입증할만한 확실한 증거는 없지만 단원과 샤라쿠가 동일인이라는 가설에 대한 논란은 계속되고 있다. 일본에서는 샤라쿠로 추정되는 사람이 30여명이나 되고 이백여 권의 연구서가 있는 정도라고 한다. 몇 해 전에 샤라쿠와 김홍도가 동일인이라는 여부에 대해서 KBS TV와 일본의 아사히 TV(1996, 09, 16)에서 다룬 적도 있지만 아직까지 사실여부는 확인된 바 없는 미스터리의 하나이다.

그리고 끝으로 일본의 풍속화라는 우키요에浮世繪란 또 무엇인가? 이는 17세기 후반 하층민들의 풍속을 묘사한 하나의 미술장르로 생겨난 서민들의 문화라 할 수 있다. '어차피 이 세상은 뜬구름 같은 세상이니까 짧은 인생을 신나게 살아가자'는 의식에서 우키요浮世라는 말이 붙었다고 한다. 인물이나 명소 풍경 등 그 시대의 생활상을 바탕그림으로 하고 그것이 채색되어 판화로 만들어진다. 그림담당, 목판작업담당, 채색해서 판화를 찍는 담당 등 공동 작업으로 이루어져 수많은 그림들이 시중에 나돌았고 식상해지기까지도 했다. 도자기 포장지로 사용될 정도로 흔한 그림이 됐다가 유행의 도시 파리에서 새 바람을 일으킨 것이다.

7

효경, 효자도와 행실도

① 효자도(10폭 화첩 두 점)

백성들에게 효행을 장려하기 위해 효행과 관련된 옛 이야기를 그림으로 묘사한 고사인물화를 '효자도'라 한다. 이는 유교윤리의 근간이 되는 효의 이념을 보급하기 위한 교화용 그림으로서 일반회화, 판화, 민화 등 폭넓은 장르에 효자도가 묘사되었고 「삼강행실도」, 「오륜행실도」 등에도 포함되었다. 주로 판화로 제작된 행실도류 효자도는 유교의 근본이념인 효를 권장하고 이러한 유교의 소양을 백성들에게 교육하고자 왕실이 중심이 되어 출판되었다.

참고문헌: 조선시대 사회통합 이념의 상징, 효자도(이수경) 「한국민화」

중국 춘추전국시대 초나라에 효심이 깊었던 노래자老萊子라는 사람은 70세가 된 나이에도 90이 넘은 부모 스스로 늙었음을 느끼지 못하게 알록달록한 색동옷을 입고 새 새끼를 가지고 어린애 짓을 하며 부모 앞에서 재롱을 떨었다고 한다. 이 같은 모양을 갖추고 추는 춤을 '노래무'라고 부르기도 한다. 효의 상징인 노래자의 고사는 장수를 축하하는 '경수연도'나 노부부 60년 해로 잔치인 '회혼례도'에서 종종

▎효자도 화첩 1, 2

▎효자도 화첩 7, 8

표현되는 소재이기도 하다.

　노래자의 효행을 위시하여 지극한 효심으로 하늘이 감동하여 기적 같은 일이 일어난 대표적 사례로서 계모를 위해 한겨울에 얼음을 깨고 잉어를 구한 '왕상부빙'王祥剖氷과 편찮으신 모친을 위해 한겨울에 죽순을 구할 수 있었다는 '맹종읍죽孟宗泣竹'등 고사가 전해진다.

　그래서 많은 문사들이 자신의 불효를 뉘우치며 '왕상과 맹종'에 부끄럽다는 시를 짓곤 했다. 특히 고려 문인들이 언급한 '왕상부빙'과 '맹종읍죽'은 중국 효행고사 중 가장 인지도가 높은 고사로서 왕상이야기는 「진서, 왕상열전」에 맹종은 「삼국지, 손오전」에 실려 있다. 더욱이 이 같은 효자 및 효행고사에 대한 칭송은 조선조 유교이념과 더불어 「삼강행실도」(1481) 「오륜행실도」(1797)등의 간행으로 더욱 확대, 재생산되었다.

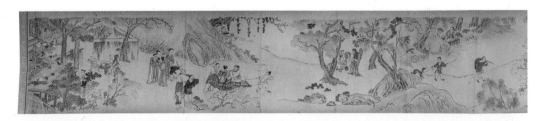

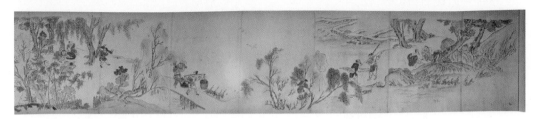

▌효자도 두루말이(화원 작)

② 효경과 부모은중경

우리의 전통에서 가정윤리 중 가장 중요한 덕목은 효도孝道이며 그와 관련된 문헌으로는 유교의 「효경孝經」과 불교의 「부모은중경父母恩重經」이 있다. 효경은 효도의 내용과 효행의 방식을 설명하는데 역점을 두고 있으며 부모은중경은 부모의 은혜가 얼마나, 어떤 점에서 소중한지를 해명하는 데 중심을 두고 있다.

우선 「효경」은 유가의 주요 경전인 십삼경 중의 하나이다. 이 책은 효도를 주된 내용으로 다루었기 때문에 효경이라 하였으며 특히 책 이름에 '경經'자를 붙여 크게 중요시한 것으로도 유일하다. 저자에 대해서는 공자 혹은 증자 또는 그 제자 혹은 문인들이라는 이설이 있으나 확증하기가 어려우며 제작연대도 불분명하나 춘추 혹은 전국시대 사이에 저술된 것으로 추정된다.

효경에 나타난 효의 의미는 요약하면 두 가지 측면이 있다. 그 하나는 종족의 영속이라는 생물학적 측면이고 다른 하나는 가문의 명예라는 가치, 문화적 측면이다. '사람의 신체와 머리털과 피부는 모두 부모에게서 받은 것이니 감히 훼손시키지 않는 것이 효의 시작이다.'라는 구절이 종족보전이라는 생물학적 의의를 대변한다면 '자신의 인격을 올바르게 세우고 도리에 맞는 행동을 하여 후세에 이름을 날려 부모님의 은혜를 빛나게 하는 것이 효의 끝이다.'라는 구절은 효의 가치, 문화적 의미를 밝혀준다.

또한 이 고전에서는 부모에 대한 효도를 바탕으로 집안의 질서를 세우는 일이 치국治國의 근본이며 효도야말로 우주의 천天 지地 인人 3재三才에 일관되게 통하고 모든 신분계층에 동일하게 적용되는 최고 덕목이요 윤리규범이라는 것을 강조하

고 있다. 이로써 한국, 중국, 일본의 중세시대 이래 효가 통치사상과 윤리규범의 중심으로 자리 잡는 데 큰 역할을 하였던 것이다.

「부모은중경」은 부모의 은혜가 한량없이 크고 깊음을 설명하여 그 은혜에 보답할 것을 가르친 불교경전으로서 이 같은 부모의 은덕을 생각하면 자식은 아버지를 왼쪽 어깨에 업고 어머니를 오른쪽 어깨에 업고서 저 높은 수미산을 백천 번 돌더라도 그 은혜를 다 갚을 수 없다고 설파하였다. 이 같이 부모의 은혜를 기리는 이 경전은 유교의 효경과 비슷하다고 할 수 있다.

이 경전의 특징은 크게 네 가지로 분류할 수 있으며 첫째는 부모의 은혜를 구체적으로 열 가지 은혜로 나누어 설명하고 있다. 10대 은혜는 ①어머니 품에 품고 지켜주는 은혜 ②해산날 즈음하여 고통을 이기시는 어머니 은혜 ③자식을 낳고 근심을 잊는 은혜 ④쓴 것을 삼키고 단 것을 뱉아 먹이는 은혜 ⑤진자리 마른자리 가려 누이는 은혜 ⑥젖을 먹여서 기르는 은혜 ⑦손발이 닳도록 깨끗이 씻어주시는 은혜 ⑧먼 길을 떠나갔을 때 걱정하시는 은혜 ⑨자식을 위하여 나쁜 일까지 짓는 은혜 ⑩끝까지 불쌍히 여기고 사랑해주시는 은혜 등이다.

둘째는 어머니가 자식을 잉태하여 10개월이 될 때까지를 1개월 단위로 나누어서 생태학적인 관점에서 보아 매우 과학적으로 서술하고 있다는 점이다. 셋째는 아버지보다 어머니의 은혜를 강조하고 있어 유교의 효경이 아버지의 은혜를 강조하는 점과 대조를 보이고 있다. 넷째는 효경이 효도와 효행을 강조한 데 비해 이 경전은 효도의 근원인 부모의 은혜를 강조하고 있으며 보은의 방법은 오히려 부차적인 것으로 본다는 점이다.

③ 삼강행실도와 오륜행실도

조선 세종조(1428)에 진주에 사는 김화라는 사람이 아버지를 살해한 사건에 대해 강상죄綱常罪(사람이 지켜야 할 도리에 어긋난 죄)로 엄벌하자는 주장이 논의되었을 때 세종이 엄벌에 앞서 세상에 효행의 풍습을 널리 알릴 수 있는 서적을 출간, 배포해서 백성들에게 항상 읽게 하는 것이 좋겠다는 취지에서 만든 것이 「삼강 행실도」이다. 나아가 이는 중국 권부편「효행록」에 우리나라의 옛 사례들을 첨가하여 국민교화서로 삼고자 하였다.

삼강행실도는 1434년 직제학 설순 등이 왕명으로 우리나라와 중국서적에서 군신, 부자 , 부부의 3강에 모범이 될 만한 충신, 효자, 열녀의 행실을 모아 편찬한 언행록이자 교훈서라 할 수 있다. 이 책이 이루어진 뒤「이륜행실도」「오륜행실도」등이 이 책의 체제와 취지를 본받아 간행되었으며 일본에도 수출되어 이를 다시 복각한 판화가 제작되기도 하였다. 이 책의 내용을 크게 나누면 삼강행실효자도, 삼강행실충신도, 삼강행실열녀도의 3부작으로 이루어져있다. 각 부마다 100여 명의 사례들이 수록되어 있으며 우리나라 사람으로서는 효자 4명, 충신 6명, 열녀 6명을 싣고 있다.

삼강행실도

삼강행실도 본문

「삼강행실도」는 백성들의 교육을 위한 조선시대 윤리, 도덕교과서 중 제일 먼저 발간되었을 뿐만 아니라 가장 많이 읽힌 책이며 충忠·효孝·정貞의 3강이 조선시대 사회 전반에 걸친 정신적 기반으로 되어있던 만큼 사회, 문화사적으로도 매우 중요한 의의를 지니고 있다. 또한 여기에 수록된 그림들은 인물화, 풍속화가 드문 조선 전기의 상황으로 볼 때 귀한 가치를 갖는 판화들로서 회화사적으로도 그 의의가 크다고 하겠다.

조선시대에 처음 만들어진 행실도는 앞서 설명한 세종대에 간행한 「삼강행실도」이다. 이후 행실도의 전통은 조선시대 전반에 걸쳐 이어졌다. 성종 대에는 「삼강행실도 언해본」이 간행되었는데 이후 이 판본을 기본으로 한 재간행이 가장 많이 이루어졌다. 중종 대에는 「속 삼강행실도」라 할 수 있는 「이륜행실도」가 간행되었다. 선조 대에는 전래의 행실도가 재간행되고, 효자, 충신, 열녀에 대한 포상을 적극 장려하였으며 이어서 정조 대에는 「오륜행실도」가 새롭게 편찬, 간행되었다.

1797년 정조의 명을 받아 이병모 등이 세종대의 「삼강행실도」와 중종 대의 「이륜행실도」를 통합, 수정하여 모범행실 사례의 종합판으로서 「오륜행실도」가 간행된다. 전부 5권 105명의 이야기로 구성되어 있으며 우리나라 사람도 17명이 포함되어있다. 고려에 대한 절개를 지키며 죽음을 택한 고려 말 충신 정몽주의 이야기, 아버지를 죽인 호랑이를 잡아 복수한 고려 때 수원에 살던 효자 최루백의 이야기, 개루왕의 겁박에 굴하지 않고 눈먼 남편을 따라 함께 도망간 백제의 열녀 도미의 아내 이야기 등이 우리나라의 충신, 효자, 열녀의 사례도 실려 있다.

우여곡절을 거쳐 어렵게 왕위에 오른 정조는 유교적 사회질서를 구축하기 위해 삼강오륜을 강조하였는데 그중에서도 특히 효를 강조하였다. 정조는 먼저 불교경

전 가운데 효를 강조한 「부모은중경」을 1796년에 간행하였다. 이어 다음 해에는 「소학」과 「오륜행실도」등을 간행하게 하였다. 오륜행실도는 삼강행실도의 효자, 충신, 열녀 편 3권 3책과 이륜행실도의 형제종족, 붕우사생 편 2권 1책을 묶어 도합 5권 4책으로 합쳐서 편집하였다. 본문의 구성은 앞 장에 그림을 넣고 한문과 더불어 한글번역을 부가하였고 특히 그림 50여 점은 당시 유행했던 단원 김홍도의 화풍이 반영되었다는 점이 돋보인다.

④ 이인문, 고송의 녹유효자도

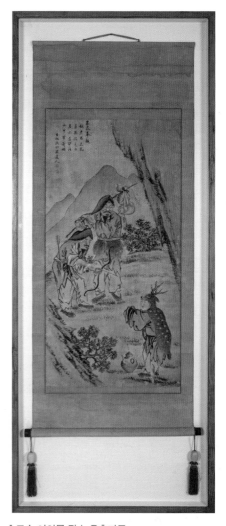

같은 시대를 살았고 함께 화원을 지내면서도 단원 김홍도와는 달리 다양한 장르에 한눈을 팔지 않고 '오래된 소나무와 흐르는 물'古松流水館과 벗하며 평생 산수화 한 우물을 파면서 도인의 경지道人에 이르고자 했던 이인문의 특이한 그림 하나와 귀한 인연이 되었다. 굳이 이름 하자면 '효자도'라 함이 그림의 핵심에 가장 가까이 갈 듯하다.

부모 중 한 분이 오래동안 안질을 앓고 있어 의원의 처방이 '호랑이 모유를 먹고 그걸 눈에 바르면 좋다.'고 하여 호랑이 가죽을 뒤집어쓰고 맹수의 동굴에 잠입, 모유를 구하는 모험을 감수하는 어느 효자의 이야기가 전해진다. 이런

고송 이인문 작 녹유효자도

눈물겨운 스토리를 제대로 알지 못한 호랑이 사냥꾼들이 활을 겨누다 인기척에 사람인 걸 알아차리고 효자의 생명을 보존하게 되었다는 어느 효자의 이야기가 있었다. 이인문이 이에 공감하여 여러 사람에게 알리고자 일필휘지 그림으로 옮긴 작품인 듯하다. 산수화 이외에는 별다른 습작이 없긴 하나 나름 수작으로, 보존도 잘된 듯하다.

이인문, 김홍도의 시대만 해도 지금으로부터 꽤나 세월이 흘렀을 뿐만 아니라 그같이 유명 화원의 작품은 희소하게 남아있어 만나기 어려운 것이긴 하나 요행히 이 그림을 입수하게 된 것은 천운이 아닌가 생각된다. 몇몇 전문가의 소견은 고송의 그림이자 글씨인 점이 확실하나 앞으로 다른 전문가들의 검증이 있으면 더욱 좋을 듯하다.

⑤ 조선 사대부가 선호한 곽분양행락도

조선시대 사대부들이 추앙한 성공의 '롤모델'이 있었으니 바로 당나라 사람 곽자의郭子儀다. 그는 안록산의 난을 진압해 무장으로 승승장구했다. 8남 7녀를 두었는데 아들 하나는 부마가, 딸 하나는 황후가 되었고 나머지 자식들도 모두 출세했다. 손자 손녀는 100여 명이 넘어 이름을 기억하지 못할 정도였다. 평생 부귀영화를 누렸으며 85세까지 무병장수했다.

당 황실을 위기에서 구한 공로로 현재 산서성에 있는 '분양'지방의 군왕(중국 제후)에 봉해져 '곽분양'이라고도 불린다. 조선 사대부층과 왕실은 부귀와 다복을 모두 누린 곽분양을 '워너비'로 삼았다. 그의 80세 생일잔치 풍경을 담은 '곽분양행락도'를 그리게 해 소장하기도 했다. '곽분양이 즐겁게 놀다'라는 뜻의 이 그림은 특히

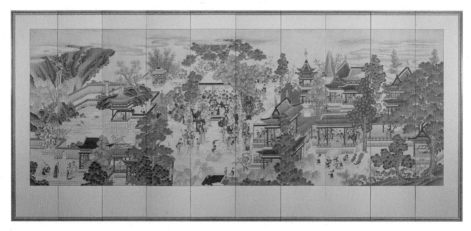

▌곽분양행락도 10폭 병풍(현대 재현작)

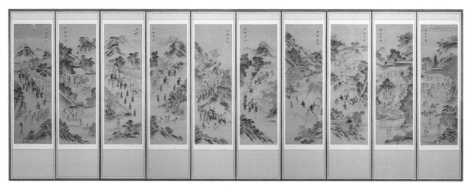

▌평생도 10폭 병풍(조선말)

조선 후기에 유행했다.

　곽분양행락도는 대체로 여러 폭의 병풍으로 그려져 있는데 자손과 신하들을 거느리고 무희의 춤을 감상하는 곽분양의 화려한 생일연회 장면을 비단에 그렸다. 대체로 병풍중앙엔 곽분양을, 오른쪽에는 아내를 비롯한 집안 여자들을 왼쪽엔 상류층의 일상생활을 그렸다. 중국명대에는 황제가 충신들에게 곽자의 그림을 선물했지만, 조선에서는 부귀영화, 다산을 바라며 혼인이나 생일잔치에 선물로 이용되었고 병풍에 그려진 학, 원앙, 사슴 등이 모두 쌍을 이루고 있는 것도 다산을 기원하는 의미에서이다.

서예, 그림 그리고 시(詩)

① 서예의 매력은 죽었는가?

지필묵의 시대가 끝나고 펜글씨 시대도 지나고 손가락으로 자판을 두드리는 아이티 시대로 바뀌면서 깊은 침체에 빠져있는 '서예書藝'라는 장르가 한때 얼마나 당당하고 아름다운 예술세계였던가를 되새겨본다.

그중 하나는 '서예를 그리다, 그림을 쓰다'라는 주제가 보여주듯 우리 선조들은 한때 글씨와 그림 즉, 서화가 하나로 어우러진 서화동원書畵同源의 전통을 누린 적이 있었다. 근원 김용준, 수화 김환기의 작품에서는 그림과 글씨가 행복한 조화를 이루고 있고, 고암 이응노, 남관 화백은 문자추상에로 나아갔으며, 이우환의 회화와 김종영의 조각에서는 서예의 필획이 창작의 바탕을 이루고 있다. 여기에서 우리는 서예가 근현대 예술가에게 창작의 중요한 원천이자 자양분이었음을 여실히 볼 수 있다.

또한 한때 우리는 "글씨가 바로 그 사람이다."라는 믿음을 갖고 있었다. 그래서 필체나 서체를 보고 우리는 주인공의 성품이나 인품을 짐작하기도 했다. 모던한

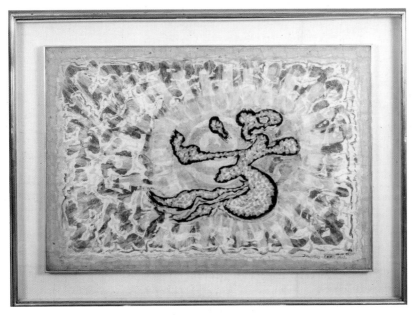

❚ 재불화가 이항성의 문자도, 유화로서 '혼불'이라 했다.

형태미를 추구한 소전 손재형, 필획의 조형성을 굳게 견지한 일중 김충현과 여초 김응현 형제, 획에서 칼맛을 느끼게 하는 검여 유희강 등의 개성적인 작품들에서는 서예의 멋과 힘을 생생하게 느끼기도 했다. 나아가 오늘날도 활동하고 있는 원로 중진 서예가인 초정 권창륜, 하석 박원규 등에 의한 실험과 파격 등은 '읽는 서예'에서 '보는 서예'로 전이된 현대 서예의 새로운 면모를 보여준다.

더욱이 최근에는 전통서예의 틀을 뛰어넘어 서예가 디자인을 입고 일상을 품는 등 21세기의 일상 속에 소비되는 서예의 팝아트 세계에로의 진입도 서예의 미래 모습으로서 눈여겨 볼만한 시도들이다. 흔히 캘리그래피, 타이포그래피라 불리며 책 표지, 영화 포스터, Tv프로그램의 제목, 각종 상품 이름 디자인에 활용된 글씨는 서예가 우리 생활 속에 깊이 파고드는 현상을 목격하게 된다. 여기에서 우리는 서예가 결코 잊혀져가는 지난날의 장르가 되어서는 안 된다는 깊은 각성에 이르게 된다.

사실 서예는 서양에 대한 동양 문화의 진수 중 하나이다. 지필묵을 매개로 한 같은 글씨이지만 중국은 서법 書法, 일본은 서도書道, 우리는 서예 書藝라고 부르는 가운데 한중일 문화의 보편성과 독자성이 간파된다. 우리는 모름지기 서예 문화를 중국, 일본의 그것과 보조를 맞추어가는 노력과 지혜가 필요하다. 이를 위해 2018년 국회에서는 "서예진흥법"이 통과되기도 했다.

유홍준 '문화의 창' 서예가 이렇게 소중한 장르이던가
중앙일보 2020.7.9, 목요일(오피니언) 참조

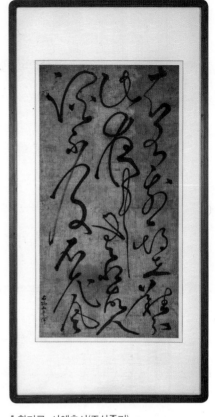
┃ 황기로, 서예초서(조선중기)

② 한자를 알아야 전통문화가 보인다

우리의 전통민요 중 애절하기로 말하면 '한오백년'만 한 것도 없을 것이다. 높고 강한 음으로 '한 많은~'이라고 부르던 노래가 '냉정한 님아~'에 이르러서는 갑자기 툭 떨어지는 저음으로 변하면서 가슴도 철렁 내려앉는다. 절규하듯 부르다가 문득 모든 것을 다 비워버리는 허망함으로 이어지는 성싶더니 그 틈에서 다시 흥 한 자락이 희망으로 피어오른다.

그런데 한오백년을 부르다 보면 후렴구가 참 이상하다. "한오백년을 사자는데 웬 성화요"라는 후렴구로 인해 노래 제목도 '한오백년'이 됐다는데 이 '한오백년'의 뜻이 아무리 생각해도 애매한 것이다. 오래오래 살자는 맹세를 하거나 축원할 때면 으레 "천년만년 살고지고"라고 하거나 "백수를 누리소서. 천수를 누리소서"라고

말하지, "오백년을 살고지고" 한다거나, "오백수를 누리소서"라고 하지는 않기 때문이다.

　중문학과 한자를 오래 연구해온 김병기 교수에 따르면 이는 원래 '한오백년'이 아니라 '한어백년限於百年' 또는 '한우백년限于百年'이었다는 것이다. 여기서 '한'은 한정한다는 뜻이고 '어'나 '우'는 '에'라는 의미의 어조사라는 것이다. 따라서 한어백년이나 한우백년은 '백 년에 한하여', '백년토록'이라는 뜻으로 풀어야 한다는 것이다.

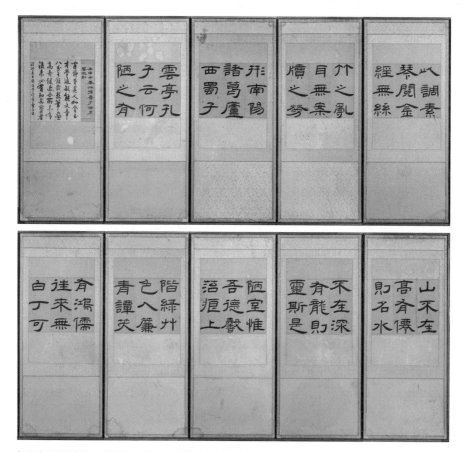

▌한정당 송문흠의 누실명(陋室銘)(다른 한쪽은 국가보물로 지정)

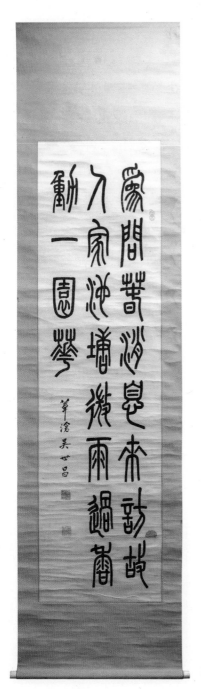
■ 위창 오세창 전서족자

결국 "한어백년을 사자는데 웬 성화요"라는 말은 곧 "백년토록 함께 살자는데 웬 불만이며 하소연이란 말이요"라는 의미가 된다는 것이다.

그런데 한어백년 또는 한우백년이라는 말이 구전 과정에서 음이 와전돼 한오백년이 된 것으로 봐야 한다는 것이다. 우리나라의 고대 한문뿐 아니라 중국이나 일본의 한문 중에도 '한어, 또는 한우+숫자'의 형식으로 구성된 구절은 일일이 헤아릴 수 없을 정도로 많다고 한다.

우리에게 한자는 이처럼 중요한 것이다. 역사와 문화에 대한 구체적 기록은 물론이고 한자로 기록된 지명, 인명, 물명 등을 꼼꼼히 따져보면 그 안에서 무궁무진한 역사·문화적 의미를 도출할 수 있는데 오늘날 우리는 교육과 생활에서 한자를 완전히 배제함으로써 우리의 역사와 문화의 방으로 들어갈 수 있는 열쇠를 사실상 잃어버렸다고 할 수 있는 것이다.

시론, 김병기 〈한자로 보면 전통 문화가 보인다.〉
중앙일보 (2022. 8. 4)참조

③ 글자에 그림을 함께 그린 문자도(文字圖)

뜻글자인 한자의 표의성과 조형성을 교묘히 결합시킨 문자예술의 하나가 문자도이다. 문자도는 효제충신孝弟忠信등 유교덕목을 표현한 윤리문자도, 수복강령이나 부귀다남 등 길상의 의미를 가진 글자나 혹은 용호학구 등 신령스러운 동물들을 나타내는 글자를 표현한 길상문자도가 있다.

효제충신과 더불어 예의염치禮義廉恥는 전통 유교사회의 기본 덕목이다. 옛 사람들은 덕목을 잘 실천하고 공덕을 부지런히 닦으면 그 당연한 결과로서 행복한 인생을 보장받을 뿐 아니라 강건한 심신과 더불어 무병장수를 도모할 수 있다고 생각했다.

효를 강조하는 효자도에 그려진 것은 효행과 관련된 고사에 나오는 잉어, 죽순 등의 그림을 겸하고 있다. 충성을 권장하는 충자도에는 용과 잉어, 새우와 대합이

❙ 문자도와 책가도를 결합하여 꾸민 귀한 병풍이다.

배치된 것이 특징이다. 용과 잉어는 고대 등용문 설화를 상징하며 새우와 대합은 왕과 신하, 상하의 화합을 함축하고 있다.

<div align="right">허균 지음, 옛 그림을 보는 법, 전통 미술의 상징 세계참조</div>

④ 백성사랑에서 나온 한글

1446년 「세종실록」에 정인지는 이렇게 썼다. '훈민정음은, 지혜로운 사람은 아침나절이 되기 전에 이를 이해하고, 어리석은 사람도 열흘 만에 배울 수 있게 된다.' 그로부터 400년 세월이 흘러 임오군란 진압을 위해 조선에 온 청나라 설배용이 경성거리를 구경하며 이렇게 기록하였다. '농부들도 모두 글을 알고 집집마다 모두 편안히 읽으니 당태종이 군자의 나라라고 한 것도 거짓이 아니었다.' 이는 바로 조선 문자 한글 이야기다. 1446년 세종대왕이 만든 훈민정음이 집집마다 편히 읽는 손쉬운 문자 한글이 된 것이다.

훈민정음은 세종이 최항, 박팽년, 신숙주, 성삼문 같은 집현전 20, 30대 신진학자들과 더불어 비밀리에 추진하던 프로젝트였다. 소수의 왕손만이 알던 프로젝트가 완성된 지 얼마 후 집현전 증진들이 집단 상소로 새 문자 창제를 반대하고 나왔다. 반론 중 하나는 이러했다. "27자 언문만 공부하면 출세할 수 있다고 한다면 무엇 때문에 노심초사하여 성리의 학문을 궁리하려 하겠습니까." 분노한 세종은 상소에 가담했던 증진학자들을 모조리 하루동안 옥에 가두라 명했다.

그리고 3년이 지난 1446년 훈민정음이 공식 반포됐다. 「해례解例」서문을 쓴 정인지는 '바람소리와 학 울음, 닭 울음소리나 개 짖는 소리까지도 모두 표현할 수 있

훈민정음 해례본 발견 후 최초의 영인본(1946)

는 문자'라고 자평했다. 해례는 집현전 학자들이 집단으로 정음의 제작원리와 구성을 해설한 설명서다. 이에 따르면 훈민정음은 그저 발성기관을 모방한 단순한 표음문자가 아니었다. 모음을 구성한 천원지평인립(하늘은 둥글고 땅은 평평하며 사람은 바로 서 있다.)이라는 삼재三才 원리를 비롯해 성리학 서적들에서 취한, 태극, 음양, 오행 등의 원리들에 기초해 있어 기성지식사회의 저항도 점차 무마되고 그들의 동의도 얻어낼 수 있었다.

이후 국가는 훈민정음 보급을 적극 추진해 나갔으며 불경, 성리학 서적 등을 언해하고 삼강행실같은 충효사상을 담은 책을 언해해서 전국에 보급하였다. 그러나 훈민정음은 여전히 지식인 사회로부터는 외면당했으며 번역된 서적은 농서나 의서 같은 실용서적에 한정되었다. 하지만 민간에서는 훈민정음을 적극적으로 수용, 급속도로 전파되어 갔다. 1907년 '국문연구소'가 설립되었고 이후 주시경 등의 작업으로 인해 자모정리, 맞춤법을 간편화하여 '근대화된 훈민정음'으로서 한글이 만민의 글자로 정착되어 갔다. 세종의 깊은 백성사랑이 널리 현실적으로 구현된 것이다.

<div style="text-align:right">박종민의 땅의 역사, 오피니언/ 인문기행, 2021.10.6. 조선일보 101 참조.</div>

⑤ 그림 속에 시가 있고 시 속에 그림이 있다

시와 그림은 그 표현방식은 달라도 화가가 붓을 먹물에 담그기 전과 시인이 시를 쓰기 전의 정서가 다르지 않다는 데서 출발한 것이 시화일체사상이다. 북송의 화원 곽희가 "그림은 소리 없는 시이고 시는 형태 없는 그림이다."라고 말한 것이나 동시대 시인 소동파가 당나라 서화가 왕유의 예술을 일러 "그림 가운데 시가 있고 시 가운데 그림이 있다."라고 한 말 속에도 시화일체의 본뜻이 드러난다.

시와 그림은 그 표현방식은 다르지만 사물의 형상이나 본질을 묘사하여 감상자로 하여금 공감을 느끼게 하는 예술이라는 점에서 유사하다. 특히 시인과 화가가 천인합일이라는 동양적 자연관과 인간관을 공유하고 있다는 점에서 동양의 시화는 태생적으로 깊은 인연을 가질 수밖에 없었다. 화가는 그림을 통해 시의 세계를 가시화하고 감상자는 시와 그림의 경계를 넘나들면서 화가와 시인의 정서를 공감하게 되는 것이다.

시화일체를 보여주는 잘 알려진 김홍도의 작품으로서 '남산한담도'가 있다. 두 노인이 산등성이에 마주앉아 한가롭게 이야기를 나누는 장면을 그린 것으로 중국 왕유의 '종남별업'시의 한 대목을 주제로 삼았다고 한다. 왕유는 당대의 시인, 화가, 음악가로서 시선으로 불리는 이백, 두보와 함께 중국 서정시 형식을 완성한 3대 시인 중 하나로 꼽히기도 한다. 앞서 설명 한 바 있지만 왕유의 그림과 시는 완벽한 시화일체의 경지를 보여주는 것으로 유명하다.

허균 지음, 옛 그림을 보는 법(전통미술의 상징세계) 돌베개 참조.

9

석봉과 추사 이야기

① 중국에도 이름 떨친 명필, 한호

한호 석봉石峯은 조선 중기의 문신이자 서예가이다.

조선 14대 임금 선조 때는 조선왕조 중에서도 수많은 인재들이 여러 방면에서 돋보였던 시기였다. 퇴계 이황, 율곡 이이 같은 대학자, 이순신, 권율, 김시민 같은 장수, 정철, 유성룡, 이항복, 이덕형 같은 문신이 활약했다. 궁중에서 병을 치료하

┃ 한호 한석봉의 사물잠(四勿箴)

는 어의는 동의보감을 쓴 허준이었고, 공문서의 글씨를 쓴 사람은 바로 석봉 한호였다.

한호의 어릴 적 일화로 유명한 것은 교과서에까지 실렸던 어머니와의 '떡 썰기 대결'이다. 스물다섯 살 때에 진사시험에 합격한 한호는 뛰어난 글씨 솜씨로 나라의 사자관이 되었다. 임진왜란이 일어난 전후 대중외교가 빈번하자 그의 글씨가 명나라에도 알려져 명나라 관료들은 "한석봉의 글씨가 왕희지와도 견줄만하다"며 극찬을 했다. 실제로 한호가 조선 전기에 유행하던 '조맹부체'와 달리 왕희지의 옛 서체를 바탕으로 독특한 '한석봉체'를 완성시켰는데, 기력이 넘치면서도 정교하다는 평가를 받는다.

그런데 한호의 글씨가 후대에 남긴 영향은 생각보다 대단히 크며, 바로 여기에 '한석봉체'의 진정한 의미가 숨어있다 하겠다. 1583년(선조 16년), 조선 중후기 서당 교육의 교본이 된 중요한 책 「석봉천자문」이 발간된다. 왕명으로 간행된 이 책의 초간본은 현재 보물로 지정되어 있다. 나아가 조선 중기 이후 국가의 문서에 주로 쓰인 글씨체인 '사자관체'역시 한호의 글씨체로부터 유래되었다 하니 한석봉의 뛰어난 글씨 그 자체가 세상에서 표준으로 자리 잡게 된 것이다.

<div align="right">뉴스속의 한국사, 한호(한석봉) 유석재 기자 조선일보(2022,5,26) 참조</div>

② 적벽부와 한석봉의 서예

중국의 한시〈적벽부〉를 조선의 천하명필 한석봉의 글씨로 옮긴 명품서예이다. 적벽부는 북송말의 문인 소동파蘇東坡(1031-1101)가 1082년에 귀양을 가서 쓴 작품으로 음력 7월에 지은 것과 10월에 쓴 두 가지가 전한다. 이 가운데 한국음악에 수용된 적벽부는 7월에 지은 전적벽부이다.

▌한석봉의 적벽부 서예

적벽부라는 작품은 중국 삼국시대의 옛 싸움터 적벽의 아름다운 경치와 역사의 대비, 자연과 일체화하려는 소동파의 철학이 결부되어 유려한 표현과 함께 문학으로서 높은 경지를 이룬 작품으로 만인이 애독하는 문장이다.

적벽부의 내용은 다음과 같다. 임술년 7월 어느날 밤 소동파가 적벽강에 배를 띄우고 흥겹게 벗(양세창)과 술잔을 기울이며 뱃놀이를 한다. 조조의 대군과 오나라의 대군이 일전을 겨룬 적벽대전을 회상하고 비탄감을 토로하다가 "변하는 것으로 보면 천지도 눈 깜짝할 사이에 변하는 것이고 변하지 않는 것으로 보면 천지가 무궁한 것이다."라는 달관으로 자연의 아름다움과 인생의 허무함을 노래하는 것으로 마무리된다.

관련해서 적벽대전의 전말도 요약해볼 만하다. 주지하다시피 「삼국지」는 춘추전국시대를 배경으로 전쟁으로 날이 지새는 군웅할거의 대서사시이다. 그중에서도 가장 드라마틱한 전쟁이 '적벽대전'이라 할 수 있다. 조조가 압도적으로 우세를 점하던 시기에 뜻하지 않게 조조의 천하통일의 염원이 박살나고 천하삼분지계가 시작된 사건이기에 단순히 전쟁의 규모만이 아니라 당시 시대의 흐름에서도 가장 주목할 만한 스토리텔링의 전쟁이었다.

유비와 손권은 열세의 상황에서 제갈량의 지략으로 승리의 포지선에 오르게 된다. 이 같은 통쾌한 스토리에는 촉한의 유비가 제갈량 같은 걸출한 인재를 맞아들이기 위해 난양에 은거하고 있는 제갈량의 초옥으로 세 번이나 찾아갔다는 '삼고초려'의 기담 또한 기억할만하다.

덧붙여 이름보다는 석봉石峯이란 호로 더 유명한 한호는 조선중기의 문신이자 서예가이다. 명종대 뛰어난 글씨솜씨로 '글자를 베끼는 관리'란 뜻의 '사자관'이 되

어 왕명과 외교문서를 맡아 쓰게 되어 명나라 관료들도 "한석봉의 글씨가 왕희지와도 견줄만하다."며 극찬했다고 한다. 그는 조선전기에 유행하던 조맹부체와 달리 왕희지의 옛 서체를 바탕으로 한석봉체를 완성했는데 이것이 조선의 표준서체로 인정되어 왕명으로「석봉천자문」을 발간, 현재 보물로 지정될 정도이다.

③ 추사의 극진한 난초사랑

조선의 문인들이 매란국죽 사군자를 특별히 사랑한 까닭은 맑고 고아한 자태, 은은한 향기 때문이기도 하다. 그러나 가장 중요한 이유는 그들이 흠모했던 옛 성현들이 이들을 특별히 사랑했다는 점이다. 충신의 대표적 인물로 인식되었던 초나라의 굴원은 난초를, 동진의 시인 도연명은 국화를, 북송의 시인 임포는 매화를, 동진의 명필 왕희지는 대나무를 특별히 사랑했다.

추사 김정희는 그중에서도 난에 대한 사랑이 각별하다. 사철 푸르면서 맑고 은은한 향기를 풍기는 난초는 오랜 세월 동안 맑은 문인들의 사랑을 받아왔다. 난초에 대해 공자는 "선인善人과 거처하는 것은 난초 향기 가득한 방에 들어가 있는 것과 같다."「孔子家語」라고 했고,

▌추사 난화서체

송나라 도곡은 "난은 비록 꽃 한 송이가 피지만 그 향기는 실내에 가득 차서 사람을 감싸고 열흘이 되어도 그치지 않는다. 그래서 강남 사람들은 난을 향조香祖로 삼는다."라고 했다.

조선말기의 불출세의 서예가 추사 김정희는 평소에 난을 치는 일은 종이 서너 장을 넘지 말아야 한다고 했다. 신기神氣가 모이고 마음과 난초가 하나가 된 후에 붓을 들어야 하는데, 그런 때가 자주 오지 않기 때문이라는 것이다. 그의 이런 생각은 그가 남긴 걸작 부작란도不作蘭圖의 화제에 잘 드러나 있다.

난 그림을 안 그린 지 스무 해인데
우연히 흥이 솟아 천성을 나타냈네

문 걸고 들어가 앉아서 찾고 또 찾은 곳

이게 바로 유마 거사 불이선란이라네.

신기가 모이고 마음과 난이 하나로 무르녹은 때가 20년이 지나서야 찾아왔음을 말하고 그 경지는 유마거사가 말한 불이不二의 경지와 같다고 했다. 불이는 생과 사, 물과 아, 번뇌와 깨달음은 서로 의존해서 존재하기 때문에 실체가 없는 공空으로 서로 다르지 않다는 의미다. 난을 치는 목적이 단순히 형사形寫에 있지 않음을 추사는 밝힌 것이다. 추사와 사제이기도 한 석파 대원이 대감은 난 그림을 수없이 남발하고 있으니 이 또한 모를 일이다. 저다지 깐깐한 추사가 난 그리는 은밀한 속내를 그렇게 일렀거늘(추사가 석파에게 전한 난화첩)

<div align="right">허균 지음,〈옛 그림을 보는 법〉, 참고</div>

④ 시들지 않는 소나무처럼, 세한도 메시지

백오십 년 전 추사 김정희는 억울하게 제주도에서 귀양을 살았다. 한때 학문과 예술로 한나라를 대표하고 나아가 중국에서도 크게 이름을 떨쳤던 그였지만, 지금은 날개 떨어진 그의 곁을 모두가 떠나갔지만 그의 제자 '이상적'만은 한결같이 물심양면으로 그를 정성껏 보살폈다. 추운시절을 그린 그림 〈세한도〉는 그 제자의 고마운 마음에 감격해 뼛속 깊이 새겨진 뜻을 그려낸 작품이다. 추사는 이렇게 썼다. "옛날에 '권세와 이득을 바라고 합친 사람은 그것이 다해지면 교제 또한 성글어진다.'고 하였다. 그대는 어찌하여 '겨울에도 시들지 않는 소나무, 잣나무'처럼 변함이 없는가?"

▌이상적 서예(추사가 세한도 써준 제자)

국보 제 80호 〈세한도〉에 대한 설명에 오주석은 이같이 덧붙였다. "〈세한도〉의 쓸쓸한 화면에는 여백이 많아 겨울바람이 휩쓸고 지나간 듯한데 보이는 것은 집 한 채와 나무 네 그루뿐이다. 까슬까슬한 마른 붓으로 쓸듯이 그려낸 마당의 흙 모 양새는 채 녹지 않은 흰 눈인양 서글퍼 보인다. 그러나 세한도엔 역경을 이겨내는 선비의 올곧고 꿋꿋한 의지가 있다. 집을 그린, 반듯하게 이끌어간 묵선은 조금도 허둥댐이 없을 뿐만 아니라 오히려 차분하고 단정하다. 추사는 이 집에서 스스로 지켜나갈 길은 묵묵히 걸었다. 고금천지에 유례가 없는 강철같은 추사체의 산실이 바로 이곳이다. 세한도엔 추운시절에 더욱 따스하게 느껴지는 옛정이 있다. 그래 서 문인화의 정수라 일컬어진다."

「오주석이 사랑한 우리그림」, 오주석 지음, 월간미술 참조.

⑤ 추사 김정희의 우연욕서(판각)

김정희가 시를 짓고 멋진 추사체로 썼으며 판각명인 오옥진이 철제로 새긴 작품.

추사 김정희의 자작시 서첩

추사 김정희 우연욕서(한시현판)

추사 김정희는 옛 비문을 연구하는 금석학의 대가였으며 한시를 자유자재로 노래하는 최고의 문장가였고 난을 치는 솜씨가 예인의 경지를 넘어섰으며 각종 서체를 섭렵, 말년에는 추사체로 일필휘지하는 그야말로 시·서·화 삼절이라 할만하다.

추사가 써 내려간 장문의 한 시를 요약하면

'풍광 좋은 자그마한 정자에서
옛 현인들의 모습을 떠올리니
벗과 더불어 한잔 술이 생각나네
달빛 아래 꽃 피고 새들이 날아오르니
우연히 글 쓰고 싶은 마음 절로 나누나'

추사 김정희 우연욕서偶然欲書

⑥ 김구 선생 한시 병풍과 족자

독립투사이신 김구 선생의 서예작품이 의외로 많이 남아있는 듯하다. 우선 당신 자신이 서예를 무척 즐기신 편이고 독립운동과 인연이 된 사람들을 격려하기에도 도움이 된 것으로 보인다. 그러다보니 옥석을 가리기 힘들고 진위를 판별하기도 수월치 않은 형편이다. 그런 가운데 진품의 개연성이 높은 두 점의 서예를 만나 반가운 심정이다. 하나는 해방 전후의 신문지로 배접이 된 한시 10폭 병풍이고 다른 하나는 조선시대 남이 장군의 젊은 투지가 충천하는 시를 멋진 서예로 일필휘지한 족자이다.

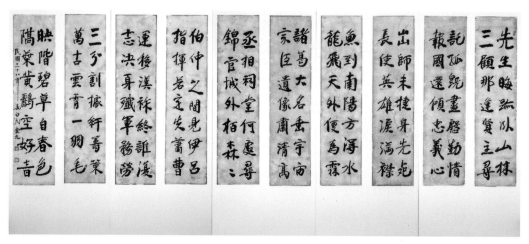

▍김구 한시서예 병풍

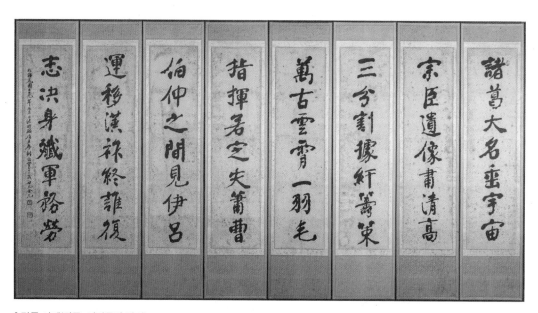

▍김구 서예(진묵; 제갈공명 한시)

우선 남이 장군의 시는 주지하다시피 '백두산석 마도진이요, 두만강수 음마무라, 남아이십 미평국이면, 후세수칭 대장부라' 어렵지 않으나 다시 풀이해보면 '백두산의 돌은 칼을 갈아 닳게 하고 두만강의 물은 말을 먹여 없애도다. 사나이 스무 살에 나라를 평정치 못하면 후세에 그 누구가 대장부라 일컫겠는가.' 젊은 의기가 충천하는 남이의 시에 수없이 공감하면서 모든 우국지사들의 애국충정을 진작시키고 격려하기 위해 쓴 것으로 여겨진다.

성화와 성물(기독교와 불교)

① 마리아 관음과 조각가 최종태

일본 나가사키에는 지금도 마리아 관음 신앙이 남아있다. 400여 년 전 막부시절 가톨릭이 전파되어 박해받던 시절 기도의 대상인 마리아가 관음보살로 변신하여 연명하던 기독교 신앙(잠복 신앙)이 아직도 소수의 신도들에 의해 존속하고 있다고 한다.

필자는 한때 마리아 관음에 필이 꽂히어 나가사키를 두루 뒤졌지만 결국에는 서울 성북동에 있는 길상사에서 가장 근사한 마리아 관음을 찾았다니 놀랄만한 일이 아닌가! 고 법정스님이 길상사에 모실 관음보살상 조각가를 찾다 결국 평생 기독교 성상을 조각해온 최종대 교수를 선정하게 되었다 한다.

최 교수님은 평생을 가톨릭 성상조각에 익숙해 여성을 조각하면 마리아 같은 날렵한 여성의 형상이 나오게 된다는 것이다. 그래서 길상사 관음보살도 결국 마리아처럼 가녀린 관음, 그래서 결국 마리아 관음이 나타나게 된 것이다.

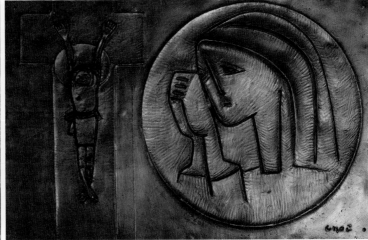

▌최종태 작, 성모상 부조　　　　▌최종태 작, 성모와 예수상(부조)

▌성북동 길상사에 세워진 이 관음보살상은
　주지였던 법정 스님이 기획하고 가톨릭 성
　물을 주로 조각해온 서울대 최종태 명예교
　수가 조각했다. 가장 가녀린 관음상으로서
　마리아 관음을 보는 듯하다.

교수님과 이를 두고 통화 한번 한 적이 있었는데 자기도 이를 조각할 때 그런 형상이 나오리라 생각지도 못했지만 한참 뒤 마리아 관음이 있다는 것을 알고서 깜짝 놀라지 않을 수 없었다고 한다. 마음으로는 관음상을 빚는다고 했지만 손길이 마리아에 익숙해 결국 마리아 관음이 나타나게 되었다는 셈이다.

최근 최 교수님이 아흔 번째 성탄을 맞아 기념 전시회를 하고서 조선일보 주말 섹션 아무튼 주말(남정미 기자의 인터뷰 참조)에 인터뷰 기사가 났다. 기자가 특히 여인상을 많이 빚는 이유를 물었더니 이렇게 대답했다. 매일같이 새로운 것에 도전했지만 결과는 늘 소녀상이었다고 한다. 그것이 어떤 때에는 성모상이 되고 관세음보살상이 되기도 했다는 것이다.

그러면서 최 교수님이 덧붙이는 말 "괴테가 파우스트 마지막에 '영원히 여성적인 것이 인간을 높은 곳으로 이끌어간다'고 한 대목이 있다. 나 역시 이를 은연 중 느낀 게 아닐까 싶다." 그러면서 교수님은 "여성적인 것은 폭력적인 것이 아니다, 전쟁과 폭력이 아닌 배려와 수용, 어머니의 사랑과 인내 이런 것이 여성적인 것과 가깝다. 그런 단어들이 상징하는 세계를 추구하고자 했다"는 것이다. 평생 성상을 지향해온 노 조각가의 말씀이 큰 울림으로 전해진다.

교수님은 이런 말도 했다. "30대 후반 앞으로 어떤 작품을 해 나갈 것인가 고민할 때 반가사유상이 내게 다가왔다. 반가사유상이 상징하는 정신적 아름다움을 보고 '아 이거다' 싶었다. 언젠가는 관음보살상을 만들고 싶었다는 마음이 들었다. 누가 이 얘기를 법정스님에게 한 모양이다. 그가 '잘됐다' 하며 즉시 우리 집으로 오게 되었다"는 것이다.

이어서 그는 "아무리 아름다운 작품도 한 가지가 부족했다. 정신적인 미美다. 비너스를 떠올려보라. 아름답다. 허나 거기서 끝이다. 그런데 반가사유상을 보면 설명할 수 없는 정신적으로 충만한 아름다움이 느껴진다. 불교라고 하는 위대한 사상이 형상으로 나타났기 때문"이라고 맺으셨다.

② 최바오로의 목각 피에타(거룩한 슬픔)
- 반디니 피에타 모작(최담파의 목조각)

피에타Pieta란 십자가에서 내린 그리스도의 시신을 두고 성모가 애도하는 주제의 작품을 말한다. 가장 잘 알려져 있고 특히 미켈란젤로의 명성을 확고하게 만들어 준 작품이 24세에 완성한 바티칸의 피에타이다. 그야말로 경탄을 불러일으킨 이 작품은 그리스도의 근육과 핏줄, 물결치는 듯한 성모의 옷 주름까지 이토록 완벽하고도 아름답게 묘사할 수 있을지 놀랍기만 하다. 그런데 사실 너무 아름답게 묘사해 오히려 각종 논란을 불러일으킨 작품이기도하다. 미켈란젤로는 성모자의 아름다움은 육체적인 게 아니고 순결과 성스러움에서 오는 영적인 아름다움이라고 해명했지만 의심과 논란은 지금도 그치질 않고 있다.

미켈란젤로가 다시 피에타 작품을 만든 것은 50년이 흐른 뒤이다. 그의 나이 75세에 죽음이 멀지 않다는 것을 느끼고 이제 다른 사람이 아니라 자기 자신을 위한 예술을 수행한 것이다. 네 인물로 구성된 이 작품은 이전의 피에타와는 완전히 다른 비애감을 자아낸다. 그리스도는 더 이상 완벽한 육체가 아니라 축 처져있으며 성모의 몸짓과 표정은 크나큰 고통을 드러내고 마리아 막달레나는 그리스도의 죽음을 차마 믿지 못하겠다는 듯 다른 곳을 보고 있다. 이 세 인물들을 마치 품

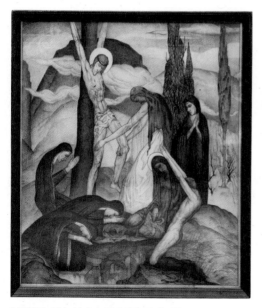

■ 임용련. 예수 십자가 상(예일대 졸업 작품)
필자가 소장하다 국립현대미술관에 양도

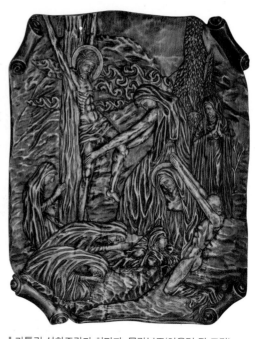

■ 가톨릭 성화조각가 최담파. 목각부조(임용련 작 모각)

■ 미켈란젤로가 빚은 피에타 중 마지막 작품으로
두오모 성당에 안치되어 있는 것을 조각가
최바오로가 모사한 작품.

■ 그리스에서 구입한 성모자상으로 재질은 사암 종류로
추정된다. 미켈란젤로가 제작한 피에타(거룩한 슬픔)를
모작한 것이긴 하나 나름 수준급으로 평가된다.

에 안듯이 위에서 굽어보는 니코데모는 미켈란젤로 자신의 얼굴을 하고 있다. 니코데모는 밤에 예수를 찾아와서 '누구든지 다시 태어나지 않으면 하느님의 나라를 볼 수 없다.'는 이야기를 듣는 인물로 성경에 나온다.

가톨릭 성물조각가 담파 최바오로는 유럽에서 성물 조각을 공부하고 그동안 많은 목각조각을 해왔다. 그중에서 특히 우리가 소장한 반디니 조각을 그의 조각 중 자신이 가장 아끼는 작품 중 하나로서 흔쾌히 우리에게 건네주었다.

주경철의 히스토리아 노바(74) 조선일보 102 (2022 9월 13일 화요일) 참조.

③ 용, 왕권의 상징이자 불법의 수호자

예기 예운禮運 편에서는 용, 봉황, 기린, 거북을 일러 사령四靈이라 했다. 이처럼 용과 봉황과 거북과 기린은 존귀한 성품을 지닌 신령스러운 존재로 인식되었다. 이들 중에서도 용은 각종 동물이 가진 장점과 형태를 조합해 만든 상상의 동물이다. 그 형태와 성질, 이름 또한 다양한데 비늘을 가진 교룡, 날개가 있는 응룡, 승천하지 못하고 땅에 서려있는 반룡, 물을 좋아하는 청룡, 불을 좋아하는 화룡 등 다양한 용이 있다.

용은 상상의 동물이지만 엄연히 정해진 도상이 있으며 도상에 충실해야 용의 변화 자재하고 신통한 능력을 제대로 표현할 수 있다고 옛사람들은 믿었다. 그래서 용의 도상에 관한 이야기가 많은데 머리는 소, 뿔은 사슴, 눈은 새우, 귀는 코끼리, 목은 뱀, 비늘은 물고기, 손톱은 봉황, 손바닥은 호랑이를 닮았고 입 주위에 수염, 턱 밑에 야광주, 목 밑에 거꾸로 된 비늘이 있으며 등에 81개의 비늘이 있어 99의

양수를 갖췄다고 한다.

용을 가장 많이 볼 수 있는 것은 바로 궁궐이다. 그중에서도 가장 중요한 것이 정전 천장과 어좌의 용이다. 용이 왕권의 상징이 된 것은 주역의 내용과 관련이 깊다. 건괘효사를 보면 초구에서 상구에 이르는 상승과정을 용이 물 밑에서부터 하늘을 나는 것에 비유하고 있는데 구오의 자리가 용이 하늘을 나는 자리이며 제왕의 자리라고 설명하고 있다. 경복궁 근정전, 덕수궁 중화전 천장에서 볼 수 있는 용은 비룡재천의 용이자 왕의 상징이라 할 수 있다.

궁궐 못지않게 용을 볼 수 있는 곳은 사찰이다. 그런데 사찰의 용은 외형만 비슷할 뿐 궁궐의 용과 다른 상징적 의미를 지닌다. 용은 불전건물뿐만 아니라 범종을 매다는 종뉴에도 조각되어 있다. 사찰에서의 용은 부처님과 불국토를 지키는 수호신이기도 하다. 용은 법당 안의 대들보, 천장을 비롯한 사찰 경역도처에서 불국 도량을 수호하는 임무를 맡고 있다. 우리가 소장하고 있는 단원 김홍도의 신선도는 물속의 잠룡을 딛고 서서 여의주를 얻고자 하늘을 나는 비룡재천의 신선도라는 특이한 형상을 보이고 있다.

허균 지음, 옛 그림을 보는 법(전통 미술의 상징체계) 동베개 참조.

④ 신라 유물의 타임캡슐, 경주 안압지

경주 월지月池(안압지)의 인기가 나날이 치솟고 있다. 우리나라 저습지 발굴의 출발점이 바로 경주 월지(신라 문무왕 때 궁궐 안에 만들어진 인공 연못) 발굴이었다. 월지는 신라가 백제와 고구려를 멸망시킨 이후 궁궐을 넓히는 과정에서 만들어졌다. '삼

국사기'에는 문무왕 14년에 "궁 안에 연못을 파고 산을 만들어 화초를 심었으며 진귀한 새와 짐승을 길렀다"는 기록이 있다. 월지는 후일 조선시대 묵객들에 의해 '안압지'로 불리게 된다. 글자 그대로 기러기와 오리가 노니는 연못이라는 뜻이다.

이 연못이 다시 빛을 보게 된 것은 1974년 경주종합개발계획에 따라 준설하는 과정에서 다량의 유물이 발굴되고부터이다. 그 과정에서 이색적인 모양의 금동가위 1점이 출토되었다. 손잡이는 좌우로 벌어졌는데 마치 두 마리의 봉황이 서로 머리를 교차하는 형상이다. 표면 전체에 인동당초무늬가 조각되어 있고 초의 심지를 자를 때 심지가 밖으로 떨어지지 않도록 정교하게 고안한 것이다. 비슷한 가위가 일본 황실의 보물 가운데서 발견되 신라에서 수입한 물품이라는 것이 밝혀졌다.

그 밖에도 출토된 유물로는 건물 지붕마루 끝에 부착했던 기와, 나무주사위 등이 있는데 주사위에는 소리 없이 춤추라는 뜻의 '금성작무'禁聲作舞, 술을 모두 마시고 크게 웃기飲盡大笑, 술 석 잔을 한 번에 마시기三盞一去, 누구에게나 마음대로 노래 청하기任意請歌 등 놀이의 벌칙과 같은 재미있는 글씨가 새겨져 있다. 그리고 우리가 소장한 금동삼존판불은 보물 1475호로 월지에서 출토된 판불 10점 가운데 가장 주목할 만한 유물의 모사품인데 아직 본격적인 연구가 부족한 상태이다.

이한상(대전대 교수)의 비밀의 열쇠, 동아일보(2021.6.15.) 참조.

⑤ 안압지 출토 금동 삼존판불 (모사 목판불상 소장)

보물로 선정되어 미적인 가치뿐만 아니라 사료적 가치에서도 높은 금동여래 입상이다. 이 금동판 삼존불좌상은 그 조각의 세밀함과 좌우 협시보살의 매혹적인

■ 안압지에서 출토된 금동여래상을 확대 모사한 삼존불 목각상이다. (일본 모작)

자태가 시선을 사로잡는다. 중국이나 일본의 판불은 금속판을 틀에 대고 두드려 만든 압출불인데 반해 안압지 불상은 밀랍을 이용하여 주조한 것으로서 고도의 기술력을 보여주는 예로 평가된다.

이같이 우수한 기법으로 입체적으로 조각되었기 때문에 사실적인 모습이 두드러진다. 본존의 얼굴은 통통하면서도 이목구비는 예리하게 표현했다. 몸에 밀착된 옷자락이 볼륨 있는 몸매를 드러내고 잔물결 옷 주름에서는 팽팽한 긴장감이 느껴진다. 두 협시보살은 본존 쪽으로 몸을 틀고 가슴에 비해 가늘어진 허리로 매혹적인 삼굴(세 번 접힌) 자세를 취하고 있다.

일본의 호류사 헌납보물에도 이와 비슷한 도상의 판불상이 있고 보살의 보관에는 화불이 있어 관세음과 대세지를 협시로 하는 아미타불임을 말해주고 있다. 이처럼 손모양이 초전법륜인을 한 아미타삼존불이 당시 7세~8세기에 걸쳐 동아시아에서 유행하고 있었으며 통일된 신라 왕실에서도 아미타 신앙이 뿌리를 내리고 있었다는 것을 알 수 있다.

⑥ 고려불화와 수월관음도

중국에서 당송시대 이후 형성된 '33변화 관음'중 하나인 수월관음의 모습을 도
상화한 불화이다. 일반적으로 관음성지인 보타산(우리나라는 동해안 낙산)의 연못가 바
위 위에 앉아 설법을 청하는 선재동자의 방문을 받은 관음보살도의 모습을 기본
구성으로 한다. 중국 당나라 말 돈황에서 제작된 수월관음도들이 현존하는 수월관
음도 중 가장 오래된 작품이며 우
리나라에서는 고려시대 제작된 관
세음보살화 대부분이 수월관음도
에 속한다.

'수월관음'이라는 명칭은 관음
보살이 물에 비친 달을 보며 금강
보석 위에 앉아 있으면서 중생을
이롭게 한다는「화엄경」의 내용을
근거로 하고 있다. 화엄경에 '수월
중水月中'이라는 표현에 근거하여
맑은 물이 있으면 달은 언제나 나
타난다는 평등한 법성法性을 의미
하면서 동시에 물에 비친 달의 실
체는 없다는 평등한 공空 사상을
나타낸 것으로 보았다.

▌수월관음입상(조선시대작)

우리나라 관음성지인 낙산설화

에는 두 그루의 대나무가 등장하는데 이는 세 그루의 대나무를 표현한 중국 수월 관음도와 구별되는 가장 큰 도상적 특징이다. 수월관음도는 조선시대에도 지속적으로 제작되어 관음신앙은 시대를 넘나들며 지속적으로 유행되었음을 알 수 있다. 조선시대 전기에는 측면향의 반가좌한 고려불화의 형태가 정면향의 윤왕좌로 바뀌게 되고, 조선후기에는 수월관음 특유의 투명 베일이 흰색인 백의로 바뀌면서, 후불벽화로 조성된다. 여기에 전시된 고려불화는 일제강점기에 그려진 모사본으로 추정된다.

11

불경, 사경과 목판불경

① 육필로 쓴 귀한 보물; 사경

사경이란 불교경전을 베껴 쓰는 일종의 불교의식을 말하지만 또한 사경은 신앙
적 의미를 지닌, 공덕을 쌓기 위해 조성된 경전을 의미하기도 한다. 초기의 사경은
불교경전을 베껴 쓰는 것書寫을 말한다. 사경은 첫째 불경을 후손에게 전하기 위하
여, 둘째 승려가 독송하고 연구하기 위하여, 셋째 서사의 공덕을 위한 목적에서 제
작되었다. 즉 불경을 널리 보급시키는 유일한 수단이었다.

삼국시대 372년(소수림왕2)에 전진의 왕 부견이 순도順道를 파견하여 불상과 함께
불경을 보내온 사실을 삼국유사 등의 기록에서 볼 수 있는데 이를 통하여 공식적
인 불교수용과 더불어 사경이 유래되었음을 알 수 있다. 그 뒤 사경은 4세기 말부
터 불교경전을 널리 알리고 유포한다는 목적에서 시작되었지만 경주 불국사 석가
탑에서 발견된 통일신라 경덕왕 때에「무구정광 대다라니경」목판본이 개판된 이
후부터 목판본의 유행으로 사경의 목적을 상실하게 되었다.

▮ 한국 최초의 육필사경(통일신라 백지묵서경, 대반야바라밀다경, 권제 373)

　8세기 중엽부터 10세기를 전후해서 널리 보급된 목판본이 대량 생산되어 경전의 유통보급의 실용적인 면이 줄어든 반면에 '서사의 공덕'이라는 신앙적인 면을 강조하게 되었다. 우리나라에서 가장 오래된 사경은 통일신라 경덕왕 때의 「백지묵서 대방광불 화엄경」 권43이다. 이 경은 장식경 또는 공덕경의 의미를 보여주는 최초의 작품으로 2축 중 1축만 공개되어 국보 제196호로 지정되었다.

　우리 박물관에 모신 불경은 준 국보급 내지 보물급 불경으로서 신라 때 사경 1축 (신라 백지묵서 대반야경 권제373)을 위시해서 고려 때 사경 1축 그리고 고려시대 목판본 초판본이 불탄 이후 조성된 재조 대장경 2축이 소장되어있다. 이 경전들은 종교나 종파를 떠나 우리들에게는 조상전래의 귀중한 유품들이 아닐 수 없다. 우리들의 수중에 닿기까지 도움을 주신 여러분들의 공덕을 비는 바이다.

② 목판불경, 재조대장경

대장경은 불경을 집대성한 경전이다. 천 년 전 고려시대 대장경을 오래 보존하고 널리 읽히려고 대장경을 목판으로 깎았다. 한지에 불경을 일일이 베껴 적고 이 한지를 목판에 뒤집어 붙이고 글자를 한자씩 새겨간다. 이렇게 새기는 걸 판각한다고 하는데 이 작업이 가장 힘들고 오래 걸려서 한 사람이 한 달에 경판 두 장을 새기기가 힘들었다. 판을 다 새기고 나면 경판 위에 먹물을 칠하고 한지를 덮어 골고루 두드리면 글자가 종이에 찍힌다.

고려 현종 때 거란이 쳐들어오자 불심으로 나라를 지키고자 대장경판을 만들었고 이때 만들어진 대장경판을 초조대장경(처음 만든 대장경)이라 한다. 고려인들은 대장경을 판각하여 불법의 보호로 외적을 물리치고자 했다. 그러나 안타깝게도 대구

❚ 고려 목판 불경을 다시 판각, 인쇄한 재조 불경(대방광불 화엄경, 권제 19)

의 부인사에 보관되어 있던 초조대장경은 1232년(고종19) 몽골의 침입으로 불에 타없어졌다. 고려인들은 다시 목판대장경을 판각하여(1237-1251) 합천 해인사에 보관하게 되었고 이를 재조대장경 혹은 일반적으로 고려대장경이라 부르기도 한다.

국보 제32호인 합천 해인사 팔만대장경판은 매우 많은 분량에도 불구하고 모든 글자가 정밀하고 고르게 새겨져서 아름답다는 평가를 받는다. 또한 지금까지 남아 있는 대장경목판 중에서 가장 오랜 역사를 지녔고 내용도 완벽하기 때문에 유네스코 세계기록유산에 등재되어 그 가치를 인정받고 있다. 우리 박물관에 전시된 대장경 두루마리는 재조대장경의 하나로서 고려지에 인쇄된 소중한 유물이라 할 수 있다.

③ 고려시대 금제 천수경

천수경은 한국불교의 역사적 특징과 철학적 우수성이 가장 잘 드러나 있는 경전이다. 천수경은 우리 조상들이 편집한 경전으로서 한국불교의 독자성을 명료하게 드러내고 있다. 우리 역사를 통하여 우리 민족 속에 내면화 되어 왔으며 애환을 함께해온 경전이다. 현재에도 가장 많이 읽고 외우는 경전의 하나로서 절에서 행하는 의식이나 법회 때에는 반드시 독송하게 된다. 불교는 믿지 않고 천수경의 이름은 몰라도 '수리수리 마하수리 술수리 사바하'라는 주문은 언젠가 들어 본적이 있는 셈이다.

천수경에서의 천수千手는 흔히 말해지는 천수천안의 약칭이다. 천의 손과 천의 눈을 갖고 계신 분, 관세음보살을 말한다. 천의 눈으로 중생들의 아픔을 보시고 천

┃ 고려 금제 천수경 16장

의 손으로 중생들의 아픈 마음을 위로해 주시고 고통에서 벗어나게 해 주시는 자비의 어머니이시다. 따라서 우리는 먼저 천수경은 자비의 어머니 관세음보살이 말하는 경전이며 자비의 어머니 관세음보살을 말하는 경전이며 자비의 어머니 관세음보살에게 말하는 경전임을 기억해야 할 것이다.

고려시대 초기 것으로 추정되는 금제 천수경과 귀한 인연이 되었다. 사경이란 불교의 경문, 즉 경전의 내용을 그대로 베껴 쓰는 것을 말하며 특히 금은 변하거나 부식되지 않고 녹슬지도 않아 금사경은 부처님 말씀이 영원불멸함을 상징하고 있다. 천수경은 대자대비의 여신인 관세음보살과 관련된 것으로서 관세음보살의 자

비행이 널리 미치지 않은 곳이 없어 천의 눈과 천의 손을 가진 존재로 묘사되며 이에 대한 축원문을 요약하여 천수경이라 이른다.

우연한 인연으로 금제 천수경을 입수한 후 관련 자료를 검색했더니 마침 고미술에 조예가 깊은 이재준 선생의 관련 논문이 있어 기쁜 마음으로 자문을 구했다. 이 천수경은 얇은 순금경판 16장으로 구성되어 있으며 각 판은 정교한 경첩으로 연결되어 있다. 각 판마다 상단에 정교하고 유려한 불보살, 나한, 신장상 등이 양각으로 배치되어 있는 것이 특징이다. 천수경의 글씨는 구양순체의 해서로 매우 정성을 들인 서체이며 통일신라나 고려시대의 사경에 나타난 글씨와 유사하다.

④ 경국대전의 놀라운 발견
조선법전 경국대전, 국가지정문화재 보물로-

조선 시대의 대표적인 법전인 경국대전을 자세히 살펴보면 조선왕조가 백성의 어려운 삶을 도와주는 데 관심이 많았다는 점을 알 수 있다. 「경국대전」의 경국은 나라를 다스린다는 뜻이고 대전은 중요하고 큰 법전이라는 뜻이다. 고려와 조선 초기까지 우리나라는 대체로 성문법보다는 불문법(관습이나 판례법) 위주로 나라를 다스려왔다. 그러나 조선 건국 이후 신흥 사대부들은 '명확한 기준을 지닌 법이 없기 때문에 백성을 제대로 보호하지 못하는 것'이라고 생각해 법전을 편찬하고자 했다.

태조 6년 「경제육전」이란 법전이 나왔고 태종 때 이 법전이 「속육전」으로 보완된 후, 7대 세조는 신하들에게 「경국대전」의 편찬을 명했고 9대 성종임금 때 드디어 경국대전 편찬을 마치고 시행하게 된다. 경국대전은 행정법과 민법, 형법을 아

우르는 종합법전으로 이전(관리 조직과 임명 등), 호전(세금 제도 등), 예전(외교, 과거시험, 학교, 혼례, 제사 등), 병전(군사 제도 등), 형전(형벌, 재판, 노비 등), 공전(기술, 건설 등)의 6개 분야에서 319개 법 조항이 담겨 있다.

이 법전은 백성의 결혼과 출산에 대한 나라의 관심이 컸다는 사실을 알려준다. 그런데 경국대전의 형전을 보면 공노비에 대한 놀랄 만한 조항이 나온다. "여자 노비에게는 아이를 낳기 전에 30일, 낳고 나서는 50일 휴가를 주고 그 노비의 남편에게는 아이가 태어난 후 15일 휴가를 준다."고 한다. 요즘 기준으로 봐도 놀랄만한 규정이라 할 수 있다. 경국대전 예전에는 서른 살이 넘은 딸이 시집 못 갔을 경우 노처녀 결혼 자금을 나라에서 지급해 주는 등, 경국대전의 호전을 보면 재해를 입은 농민에게는 세금면제 혜택 그리고 부정부패 관료들에 대한 엄격한 처벌 조항이 눈에 띈다.

이 같이 좋은 법전이 있었지만 조선시대 후기로 갈수록 현실은 딴판으로 흘러가게 된다. 주지하다시피 조선 후기로 가면서 특정 가문들이 주요 관직을 독차지하는 세도정치나, 아예 돈으로 벼슬자리를 사고파는 매관매직 같은 일이 숱하게 생겨나게 된다. 이 모두가 경국대전에서 처벌의 대상으로 규정했던 것들이다. 번듯한 법전을 만드는 일 못지않게 그것을 공정하게 지키는 일 또한 그때나 지금이나 더없이 중요하다는 것을 새삼 깨닫게 된다.

뉴스 속의 한국사, 경국대전, 유석재 기자 (조선일보 2022.8.4.) 참조

⑤ 농업, 의료, 상업을 관장한 신농씨

중국역사는 신화시대와 역사시대로 나눈다. 고고학적 유물이 나오는 하夏나라를 경계로 그 이전을 신화시대, 그 이후를 역사시대로 구분한다. 사마천은 중국 역사책인 「사기」를 신화시대의 황제인 5제로부터 시작하는데 이들은 복희씨, 신농씨, 황제, 그리고 요와 순이다.

그중에서도 〈역대 군신도상〉에 들어있는 신농神農의 얼굴을 보면 찢어진 눈이 툭 튀어나왔고 머리에는 좌우에 뿔이 있으며 두 손에는 풀을 들고 있는데 오른손은 그 풀을 입에 가져가 물고 있다. 양 어깨 위로는 풀로 된 초의를 입었다. 문헌에 따르면 그는 인신우수人身牛首로 사람의 몸에 소의 머리를 하고 있다. 오른손에는 농업의 상징인 벼이삭을 들고 있으며 신농의 머리가 소의 머리인 것은 그가 농업을 관리하는 농업의 신이기 때문이다. 이로써 우경牛耕은 춘추시대부터 시작된 후 농경의 주류가 되었다.

농업의 신인 신농은 의약의 신으로도 숭배되었다. 신농은 수렵채집을 하는 백성들이 자주 독에 중독된 것을 발견, 약초와 독초를 구분하기 위해 백초를 실험하면서 하루에도 70회 넘게 독초에 중독되었다 한다. 이로써 그는 농업신에서 의약신으로 변신하게 된 계기가 되었다. '본초학'의 원조가 신농으로부터 시작된 데는 이런 사연이 담겨 있다. 또한 음식과 약의 근원이 같다는 식약동원食藥同源의 사상도 본초학에서 유래되었다. 조선시대에도 신농에 대한 흠모가 대단해서 나라에서도 선농단을 세워 신농에게 제사를 지냈으며 지금도 제기동에는 선농단이 보존되어 있다.

또한 신농은 상업의 종조로도 알려져 있다. 명나라의 「역대군감」에 따르면 신농은 낮에는 시장을 열어 사람들이 필요한 물건을 교환할 수 있도록 했다는 기록이 나온다. 나아가 중국 역사에서는 원조 의사 신농의 뒤를 이어 기라성같은 명의들이 두각을 드러냈다. 그중 조선 사람들에게 가장 인기가 많았던 의사는 화타와 편작이었다. 두 사람은 한 단어로 '화편'이라고도 불렀는데 명의를 넘어 신의라고까지 평가받았다.

　　　　조정욱 지음 「그 사람을 가졌는가」 오늘 옛 그림 속의 성현들에게 지혜를 청하다, 아트북스 참조.

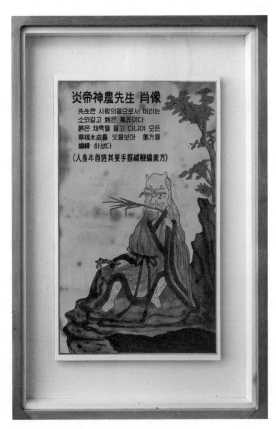

▌한의사의 시조인 신농 선생의 초상이라 한다.
　머리는 소를 닮았고 성은 강씨이며 초근목피를 맛보아
　약초를 선별해 내게 된다고 한다.

12

한국 근대미술과 김환기

① 한국 추상미술의 두 거장(김환기, 유영국)

한국 현대미술의 양대 축이 섬소년 김환기와 산소년 유영국으로 나뉘는 듯하다. 오늘날에도 가기 어려운 오지에서 태어난 두 화가가 한국 현대미술을 대표하는 거장으로 우뚝 섰으니 놀라운 일이다. 특히 그들의 업적은 지난 세기 가장 도전적인 미술이라고 할 수 있는 추상미술에서 거둔 성과이기에 한층 더 인상적이다.

두 작가는 모두 한국 현대화가 1세대에 속한다. 둘 다 향학열이 강한 부농 집안에 태어난 덕분에 일본 유학시절 서구 순수추상 미술에 홍미를 느끼면서 두 화가는 서로 친한 동료화가가 되었고 1963년 브라질 상파울루 비엔날레에 참가한 후이를 기점으로 두 작가의 작품세계는 크게 변모한다. 그 후 김환기는 뉴욕에 체류하면서 캔버스 화면 전체를 점으로 채우는 전면점화의 세계로, 유영국은 자연의 형식을 엄격한 색면 구성으로 구축하는 회화세계를 완성한다.

그들이 최종적으로 도달한 조형 세계는 엄격하다. 하지만 그림 속에는 태생적

감수성이 촘촘히 배어있다. 김환기의 점은 섬 하늘 위에 떠 있는 맑은 별이고 석양녘 낙조이며, 유영국의 직선과 곡선은 산봉우리와 계곡 골짜기로 한없이 변조된다. 그간 한국 현대미술에 대한 미술사적 연구는 소위 '한국적 추상'을 찾는데 초점이 맞춰져 있었다. 20세기 한국 미술은 서양 실험미술을 뒤쫓는 모방적 노력으로 볼 수 있기도 하나 그 속에서 한국적 목소리를 찾아내려는 모색으로도 볼 수 있을 것이다.

참조: 양정무의 그림세상 '섬소년 김환기, 산소년 유영국' 한국예술종합학교 교수, 중앙일보 오피니언 코너

② 수화 김환기의 마지막 작품

한국 근대미술사에서 우리 민족이 배출한 천재 화가 수화 김환기는 1974년 어느날 극심한 허무주의적 고뇌를 견디다 못해 스스로 자신의 삶을 마감하였다. 하지만 필자는 우연한 행운으로 그의 죽음을 앞둔 70년대의 화기가 적힌 귀한 그림 두 점을 입수하게 되었다. 그중 하나는 죽기 1년 전인 1973년에 그린 "3재(천지인)의 생성과 삼족오(가제)"라 이름할 만한 그림이고 다른 하나는 1970이라 적힌 바, 그동안 그려온 여러 도자 항아리 작품들의 결정판인 듯한 "꿈꾸는 도자 항아리(가제)"라 불릴만한 신비스런 비색의 항아리 그림 한 점이다.

수화 김환기는 서구에서 수입된 추상회화의 흐름을 수용하면서도 그 속에 우리의 전통문양을 접합시키고자 했다. 그래서 특히 전통문양 가운데서도 '십장생'으로부터 해, 달, 학, 사슴, 구름 등의 무늬를 재현하고자 했다. 십장생 다음으로 수화가 고심했던 문양은 다소 우주론적인 맥락의 '삼재三才' 즉 하늘, 땅, 사람의 생성과 관련된다. 3재 문양은 이미 수화가 6·25 전후해서 부산 도자기 회사(대한도기)에서 일

할 때 심사숙고해서 스스로 제법 큰 도자기 작품(50×70㎝)에 천지인 3재를 형상화하기도 했으며 또 하나로 죽기 1년 전에 그린 바로 이 그림의 주요 주제 또한 3재였다.

이 그림은 언뜻 유화로 보이긴 하나 금속 재원을 혼합해 보다 무게감 있는 표현을 시도했으며 20호 정도의 그림 네 모서리 직사각형 속에는 각기 천지인 삼재를 차례로 형상화했고 마지막 사각형 속에는 정삼각형을 그려 그 속에 우주의 3재 간 관계를 구조화된 형상 속에 표현하고 있다. 그리고 그림 가운데는 비밀스런 상징물 위에 태양 속에 산다는 신비의 현조玄鳥인 까마귀 삼족오가 3재의 생성을 주도하는 바 찬란한 태양 에너지의 발산을 포용하고 있다. 이 그림은 그 해석이 쉽지 않은 상징체계들로 구성되어 있기는 하나 그의 우주론적 추상화의 기본철학이 된 3재와 3족오를 바탕으로 구상되어 있는 듯하다.

말년 가까이에 그린 다른 작품 하나는 신비스런 분위기 속에 푸르른 비색의 도

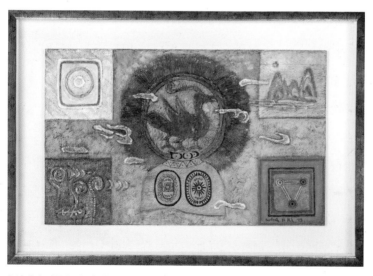

▎삼재와 삼족오, 수화 김환기 마지막 작품(유작 1973)

자기 형상을 그리고 그 속에 피카소나 모네 등으로부터 수용한 듯한 상징물들이 함축되어 있어 동서의 추상회화가 접속한 듯한 이미지를 이루고 있다. 특히 도자 항아리는 그가 추상해낸 동양문양의 대표적 형태로서, 여기에서 주목할 만한 점은 도자항아리들이 구불렁 휘어져 변형된 모습을 보이고 더욱이 이국적 상징체계들과 어울려 '꿈꾸는 듯한 항아리(가제)'의 이미지를 보이고 있다는 점이다. 여하튼 지구와 이별하고 우주로 떠나기 직전 수하의 고심과 꿈이 녹아있는 작품으로서 앞으로 보다 깊은 전문적 연구가 요구되는 듯하다.

③ 별을 끌어오고 피카소를 따라간 수화

김환기, 그는 죽는 날까지 점을 찍었다. 밤하늘을 가득 채운 별들을 지상으로 끌고 왔다. 커다란 화면 위에 펼쳐지는 또 다른 우주, 장쾌했다. "내가 그리는 선, 하늘 끝에 갔을까. 내가 찍은 점, 저 총총히 빛나는 별만큼이나 했을까"라고 염려했던 화가. 그는 선보다는 점을 개성적이라고 보았다. 그는 결국 점찍기로 인생을 마무리 했다.

김환기의 부인 김향안의 저서 「사람은 가고 예술은 남다」에 화가의 일기가 소개돼 있다. 마침 일기에 김환기의 대표작 중의 하나인 '산울림 19-11-73 #307'(1973년 작 캔버스에 유채 264×213cm) 제작 기록이 남아있다. 1973년 3월 11일의 일기. "근 20일 만에 #307 끝내다. 이번 작품처럼 고된 적이 없다. 종일 안개 비 내리다." 20일 가까운 작업, 그것도 고된 작업, 화가는 드디어 '산울림'을 완성했다. 그리고 며칠 뒤 회갑을 맞았다고 한다.

그런데 이 같은 대작을 완성한 지 한 달도 지나지 않아 파블로 피카소가 죽었다는 것이다. 이에 김환기는 "태양을 가지고 가버린 것 같아서 멍해진다. 세상이 적막해서 살맛이 없어진다. 심심해서 어찌 살꼬. 전무후무한 위대한 인간, 위대한 작가, 명복을 빌다"(1973년 4월 8일). 피카소를 숭배한 김환기에게 태양이 떨어졌다. 그래서 세상이 적막해졌다. 1년 뒤 김환기는 피카소를 따라 하늘로 올라갔다. 다만 피카소는 91세의 장수였지만 김환기는 겨우 61세였다.

"저렇게 많은 별들 중에서/별 하나가 나를 내려다본다/이렇게 많은 사람 중에서/그 별 하나를 쳐다본다/밤이 깊을수록/별은 밝음 속에서/사라지고/나는 어둠 속에 사라진다/이렇게 정다운/너 하나 나 하나는/어디서 무엇이 되어/다시 만나랴." 김환기는 김광섭의 시를 자신의 작품 뒤에 옮겨 적었다. 그 불후의 명작 '어디서 무엇이 되어 다시 만나랴'라는 작품은 제1회(1970년) 한국미술대상전에서 대상을 받았다. 1963년 미국 이주 후 처음으로 조국의 친구들에게 보인 새로운 화풍의 작품이었다. 점 시리즈의 화려한 귀향이었다.

윤범모의 현미경으로 본 명화, 〈김환기, 별을 캔버스로 끌고 온 화가〉 2021년 8월 31일 화요일 동아일보 참조.

④ 수화 김환기의 도자기 작품

어떤 작가이건 간에 우리가 알고 있는 것은 우리에게 알려진 몇 개의 작품을 통해서이다. 사실상 이것은 그 작가의 작품세계 중 빙산의 일각에 불과하다고 할 수 있다. 그 작가가 이 같은 작품에 이르기까지 얼마나 말 못 할 도전의 과정과 우여곡절을 거쳤는지 얼마나 수많은 습작과 숙련의 절차를 밟아왔는지 모를 일이다.

▎김환기 작 도자기(학과 항아리) 접시

수화 김환기가 남긴 추상화, 점
묘화, 단색화에 숨은 갖가지 자취
와 흔적은 이미 우리가 접근하기
어려운 먼 세계로 사라진 지 오래
이다. 그러나 우리가 좀 더 관심과
애정을 가지고 탐색하다 보면 곳
곳에 발굴을 기다리는 단초들이
보인다. 그중 하나가 6.25 전시 중
부산에서 수화가 잠시 접했던 도
자기 작품이다.

그 당시 수화는 어려운 환경 속
에서 자신에게 호의를 베푼 수출
도자기 회사인 '대한도기'에서 도

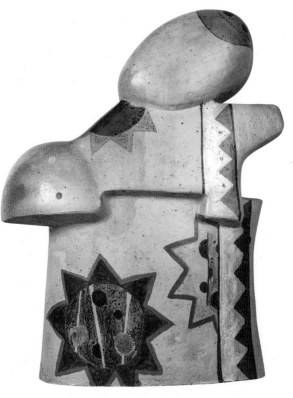

▎김환기(수화)의 三才(하늘, 사람, 땅) 추상 모형 도자기

229

자기에 그림을 그리는 작업을 이중섭 등과 함께 도운 적이 있다. 그때 제작한 수화의 도자기 대표작 중 하나가 미국 대사관에 기증되어 그 후 일반에 불하된 적이 있다. 제법 크기가 있는 이 작품은 〈천지인 3재〉(70×50cm)라 이름할 만한 수작으로서 곳곳에 그의 추상화 문양이 그려져 있고 (Whan)이라는 영자 사인도 있다.

이밖에도 수화는 접시 형태의 세모 혹은 네모꼴에 추상화˙문양이나 당시 그가 선호했던 해와 학, 구름 등 장생도의 일부를 그린 접시들이 전해지고 있다. 이 같은 도자기 작품들은 수화 그림 애호가들에게조차 낯선 것일 수 있겠지만 조금만 관심을 기울이면 한때 수화가 모색했던 도자세계의 자취이자 흔적임을 쉽사리 확인할 수 있다. 여기에 필자에게 기적처럼 주어진 행운의 작품들을 전시하니 감상 해보시기 바란다.

⑤ 흙으로 영원을 빚은 권진규
- 1세대 조각가의 대표작: 지원의 얼굴

권진규는 1세대 조각가로서 스스로를 '장인'이라고 했다.

"나는 조각가가 아니라 장인이다." 이렇게 말하면서 그는 자신이 지닌 '장인'의 손을 대견스럽게 바라보고 자랑스러워했던 사람이라고 한다. 권진규는 잘 알려진 이중섭, 박수근 등과 함께 한국 근대 미술의 거장으로 꼽히고 동시에 1세대 조각가로 불리기도 한다.

1922년 함경도 함흥에서 태어나 47년 이쾌대가 개설한 '성북회화연구소'에 들어가 미술을 배웠다. 49년 일본의 명문 무사시노미술학교 조각과에 입학, 53년 졸업

하던 해 일본 최고 공모전인 '니카전'에 석조 '기사' 등 3점을 출품해 특대상을 받았다. 73년 51세에 '인생은 공空, 파멸'이라는 유서를 남기고 생을 마감했다.

그가 남긴 작품은 니카전 수상작 '기사'상 이외에도 기독교, 불교 등 종교와 관련된 조각이 여러 점이 있으며 홍익대 강사 시절 제자를 모델로 제작한 다수의 흉상이 있는데 여기에 전시된 그의 대표작 '지원의 얼굴'은 원래 테라코타로 제작된 것이나 후일 보다 강도가 높은 동으로 빚은 작품으로서 보존하기에 안전하다. 당시 학생이던 지원은 후일 작가이자 교수가 되어 지금도 활동 중인 것으로 안다.

권진규에 따르면 "돌도 썩고 브론즈도 썩지만 무덤 부장품인 테라코타('구운 흙'이란 뜻의 라틴어)는 썩지 않는다"며 진흙이 갖는 영원성에 주목했다. 권진규가 사용한 테라코타 기법은 석고모델과 석고틀을 사용해 진흙으로 형태를 빚고 구워내는 방식인데 단지 보존과 관리에 취약하다는 게 단점이다. 그는 또한 고려시대 건칠 기법을 간략화해서, 석고틀 내벽에 옻칠한 삼베를 5~6회 겹겹이 붙여 불상과 비구니상을 제작하기도 했다.

일본에서 권진규의 예술이 호평을 받은 것과 달리 한국에서는 사후에도 한동안 주목을 받지 못했다. 그러나 권진규 조각은 사실성 안에 짙은 추상성을 내재한 채, 고졸古

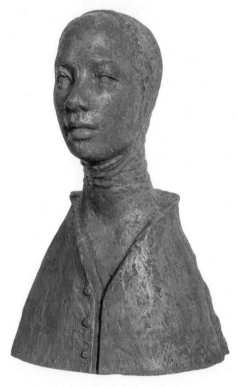

▌해방 후 1세대 조각가 권진규의 대표작 '지원의 얼굴'이다. 원작은 테라코타였으나 이 작품은 내구성이 좋은 동으로 만든 모작이다.

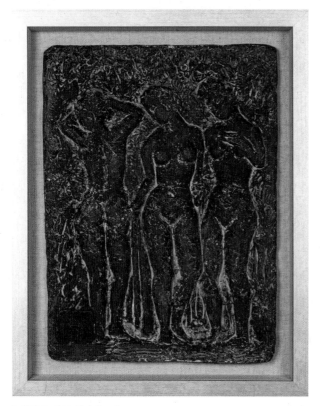

▌권진규: 삼욕녀(테라코타)

拙하면서도 현대적인 미감으로 시간과 공간을 초월해 우리에게 말을 걸어온다. 이 작품 '지원의 얼굴'은 어깨를 생략하고 가파르게 상승시킨 긴 목, 수녀인양 스카프로 감싼 머리, 깊은 눈매가 어우러져 강한 정신력을 발산하며 마치 산 사람을 마주한 듯 존재감을 드러낸다.

참고, 흙으로 영원을 빚은 권진규, 이은주 문화선임기자. (중앙경제)
권진규, 조각의 경계를 넓히다. 이주현 미술사학자 (중앙일보, 오피니언)

근현대 서양화 촌평

① 억 소리 나는 호박들의 향연

한국인들은 '호박'이라고 하면 의례히 '못냄이' 얼굴을 떠올린다. 그래서 특히 여성들은 자신이 호박으로 평가되는 것을 달가와하지 않을게다. 그러나 사실 호박으로 반찬을 만들면 의외로 깊은 맛이 있어 호박의 두 얼굴이라 생각되기도 한다. 더욱이 놀라운 것은 그런 호박이 예술적 표현을 얻으면 억 소리 나는 보물로 표변한다는 사실이다.

서울 영동대로 S타워 1층 여기저기에 다양한 색깔의 둥근 호박이 놓였다. 손바닥만 한 것부터 사람 크기까지 다양하다. 이 호박들은 보험가액이 400억 원이란다. 국내 컬렉터들이 소장하고 있는 일본의 쿠사마 야요이 작품을 한데 모으니 '억' 소리가 나온다. 세상에서 가장 비싼 '호박들의 향연'이다. 못냄이 얼굴이 이같이 고가의 예술품으로 바뀌다니 아이러니가 아닐 수 없다.

쿠사마는 1929년생으로 올해 만 93세라 한다. 부모님이 종자 농장을 경영해 다

양한 꽃과 호박을 보며 자랐다고 한다. 미국에서 오래 생활하다 77년에 일본에 돌아와 48세부터 현재까지 입원중인 정신병원에 작업실을 마련하고 그림을 그려오고 있다. 반복되는 땡땡이와 그물 등 작품에 등장하는 패턴은 그가 앓아온 불안신경증, 강박, 편집증과 관련이 있다.

그는 "내가 그림을 그리는 것은 곤혹스러운 병이 원인"이라며 "똑같은 영상이 자꾸 밀려오는 공포"에 대해 말한 적이 있다. 작품 창작이 자신에게 강박과 환각을 치유하는 행위라는 것이다. 어떤 평론가는 "야요이는 다양한 작업을 아우르며 자기만의 독특한 화업을 달성했다"라 하고 "호박이라는 친근한 소재를 활용해 정교한 디테일 표현으로 조형적인 아름다움을 완성했다"고도 한다.

이은주 문화선임기자 글 참조(중앙일보, 2022. 7. 18 월요일)

② 피카소와 현대미술 그리고 누드

현대미술이 무엇인가는 간단한 답이 불가능한 질문이지만, 어떤 답을 하건 빠지지 않는 기본 답이 있다. 그중 한 가지 답은 전통의 부정이고 다른 하나는 현대미술의 이런 면모를 더없이 잘 보여주는 장르가 '누드'라 할 수 있다는 점이다. 다소 과장해 말하면 루브르 미술관의 두 작품 중 하나가 누드라 할 정도로 그것이 서양미술을 주름잡는 장르이기 때문이다.

1863년에 파리에서 두 점의 누드화가 나왔다. 카바넬의 〈비너스의 탄생〉과 마네의 〈올랭피아〉다. 카바넬의 그림은 그해 프랑스 미술 아카데미의 연례 전시회 '살롱'에서 대상을 받았다. 마네의 그림은 2년 후 살롱 전에 입선했지만 엄청난 물

▎피카소 작 판화〈아비뇽의 아가씨들〉　　▎피카소 판화 인증서 21/500

의를 일으키며 비난에 시달렸다. 두 그림을 자세히 감상하다 보면 이 같은 일련의
사건은 더욱 납득하기 어렵고 우리의 의문은 한층 더 미궁으로 빠져든다.

여하튼 이 같은 '누드의 미술사'에 대한 복잡한 논설은 이만 생략하고 미술의 역
사에서 누드화의 전통을 완전히 끝장낸 그림은 누구의 어떤 그림일까? 피카소가
고갱으로부터는 약 15년, 마네로부터는 50년도 더 지난 시점에 그린 〈아비뇽의 아
가씨들〉이 위업의 주인공이다. 우선 '아비뇽'에서는 누드가 수평의 누드를 수직의
누드로, 그리고 백인의 신체에 원시인의 얼굴이 들어와 있다. 마네의 매춘부와 고
갱의 원시인을 조합한 누드다.

부릅뜬 눈으로 화면 바깥을 응시하는 '아비뇽의 매춘부' 원시인들은 관람자의
시선을 강력하게 끌어들인 후 그대로 받아치며, 누드화의 전통에 내재한 관람자의
정체와 위치를 숨김없이 드러낸다. 이로써 피카소는 마네가 시작한 르네상스 누드
화 전통에 대한 전복을 그 어떤 유보도, 은폐도 없이 완전하게 수행했다고 할 수 있

다. 관람자의 훔쳐보는 시선을 경멸하듯 말이다. 결국 피카소의 이 유명한 누드화
는 서양 누드화의 전통을 종합한 다음 전복한 현대미술의 쾌거를 이루게 된다.

<div align="right">조주현의 현대미술 속으로 〈누드와 현대미술〉 2019.9.30. 월요일,
문화일보(지식카페, 서양미술사) 참조</div>

③ 피카소의 판화 두 점과 만나다

- 꿈꾸는 조각가와 흑발의 모델(1939)
(Dreaming Sculptor and Model with Black Hair)

우연히 세계적 화가 피카소Pablo Picasso의 판화 한 점을 입수하게 되었다. 이 작
품은 피카소가 제작한 판화의 카피본으로서 원작은 미국 뉴욕의 현대미술관 모마
Moma에 소장되어 있으며 한때 피카소가 사
랑한 젊은 연인이자 예술혼을 불러일으킨
뮤즈 마리 테레즈 월터와 피카소 자신을 대
상으로 그린 작품으로 추정된다. 이 여인에
게 관심을 빼앗긴 시점부터 클래식하게 그
리던 고전주의 화풍에서 자유분방한 초현실
주의 화풍으로 변화하게 된다. 하지만 피카
소는 한 여자를 진득하게 사랑할만한 성정
이 못 되었고 마리 테레즈를 향한 열렬한 사
랑도 곧 식게 된다.

피카소와 인연을 맺은 여러 명의 여인들

❚ 흑발의 미녀와 조각가(피카소 판화; 마모 미술관 원본)

중 도자기를 전문적으로 제작하던 여인도 있었다. 이 여인을 만난 후 피카소는 한때 도자기에 심취하여 많은 도자기 작품을 만들기도 해 미술시장에서 그의 다양한 재능을 선보이기도 한다. 그는 60세가 넘어 신화적 주제를 도자기에 표현하면서 자신의 회화 작업과 연결 짓는다. 풍부한 색채와 강렬한 붓 자국이 인상적인 피카소의 도예작품들은 회화를 넘어 조형으로 표현하려는 경향을 보여준다. 주제적으로는 인간생명의 근원을 이루는 에로스를 표현한 작품이 대다수이다. 다소 맥락이 다르긴 하나 화가로서 도자기에 애착을 보인 것은 한국화가 수화 김환기와도 대조를 이룬다.

천재화가 피카소가 남긴 5만여 점의 작품 중에서 한국전과 관련된 작품이 한 점 전해진다는 사실이 놀랍다. 현재 피카소 미술관 소장 〈한국에서의 학살〉이라는 작품을 말한다. 피카소는 한국을 방문한 적은 없으나 1950년 황해도 신천군 일대에서 벌어진 민간인 대학살에 대한 뉴스를 듣고 이 그림을 그렸다고 한다. 이 그림의 내용을 두고 설왕설래가 있기는 하나 그는 이 작품을 통해 전쟁의 참상을 고발하고 범인류애적 메시지를 전달하고자 했던 것으로 해석함이 옳을 것이다. 전쟁과 관련해서는 그의 대표작 〈게르니카Guernica〉가 있다는 것은 주지의 사실이다.

④ 디지털 시대에 빛나는 드로잉

드로잉drawing은 역사적으로 회화적 묘사나 기록을 위해, 건축 설계나 조각품 제작 시 작가의 생각을 시각화하기 위해 필수적 과정으로 행해진다. 그러나 드로잉은 그 미완의 속성으로 인해 일반적으로 완성작을 위한 준비 작업 정도로만 여겨져 온 것이 사실이다. 드로잉이 한국에서 독립된 장르로 주목받은 것은 1970년대

다양한 매체 실험과 결합한 설치·행위·개념미술이 등장하면서부터였다. (우연히 구한 피카소의 드로잉 한 점 태양과 비둘기; 가제)

회화의 밑 작업으로 폄하되던 연필화를 독립된 장르로 승격한 작품으로 원석연의 '개미'를 꼽을 수 있다. 평생 연필화만을 고집했던 작가는 "연필 선에는 일곱 가지 색깔이 있으며 그 안에는 소리와 리듬이 있고 생명과 시와 철학이 있다"고 주장한다. 지우개를 전혀 사용하지 않고 극사실주의 기법으로 그려 낸, 다리가 끊겨 죽은 수십 마리의 개미는 격동기를 살아가는 취약한 인간군상을 은유한다. 무채색 종이와 연필만을 사용했지만 그의 작품은 그 어떤 채색화보다 강한 미적 완결성을 보인다.

조각가의 드로잉은 화가와 달리 입체적 형태와 촉감까지 감안해 제작된다. 헨리 무어의 말처럼 조각가에게 드로잉이란 조각보다 빠르게 많은 조형 경험을 가능

▌피카소 드로잉(태양과 비둘기)

케 하는 방법이자, 조각으로 이어지는 연속적 작업이다. 조각의 대가 '문신'이 남긴 수많은 드로잉은, 낙서와도 같이 시작된 아이디어가 마음속 형상화를 거쳐 조각 형태로 거듭나기까지의 조형적 탐험과 실험의 여정을 보여준다.

개념미술의 거장 마이클 크레이그 마틴은 드로잉의 특성을 '수단의 겸손함, 날 것의 생생함, 미완, 열린 결말'로 정의한 바 있다. 특정한 형태를 갖지 않아 어느 매체와도 잘 어우러지는 드로잉은, 회화, 조각, 사진 등 장르의 경계가 허물어지는 '포스트 미디엄' 시대에 오히려 빛을 발하며 영역을 확장하고 있다. 아이디어로 충만한 작가의 정신과 그 정신의 확장인 손이 만들어낸 드로잉이 디지털의 시대에도 여전히 유효한 영감의 원형질로 작용하는 이유이다.

이주현의 이달의 예술, 오피니언(중앙일보 2022년 8월 17일 수요일) 참조

⑤ 이우환과 김환기 사이에서

필자는 김환기에 대해서는 막연한 애착을 갖는 데 비해 이우환에 대해서는 아는 바가 거의 없다. 그들의 예술세계에 대한 상호대비나 평가 이전에 이같은 친소 역시 알 수 없는 어떤 인연의 법칙 때문이 아닐까 생각해본다.

이우환은 대한민국의 조각가이자 화가이다. 일본의 획기적 미술운동인 모노파의 창시자이며 동양사상으로 미니멀리즘의 한계를 극복하여 국제적으로 명성이 높다고 한다. 이상이 백과사전 덕분에 내가 알고 있는 이우환의 전부이다.

우연히 고미술 수집을 하다 보니 환기나 우환의 이름도 가까이에서 알게 되고 조그마한 소품들도 접하게 되는 셈이다. 제 취향이 추상화는 별로 좋아하지 않는

편이지만 우환의 추상화 소품 2점을 갖게 되었다. 이 중 하나는 머그잔 같은 형태의 그림이고 다른 하나는 자유분방한 터치의 추상화이다. 역시 추상화는 알 듯 말 듯하기만 하다.

▎이우환 추상화 소품

▎이우환 작 판화

14

궁중미술과 기록문화의 흔적

① 정조의 책가도와 이미지 통치

태조 이성계의 조선 왕조 창업 당시부터 임금 뒷자리의 그림은 〈일월 오봉도〉 병풍이 있다. 해와 달 그리고 다섯 산봉우리는 천지를 의미했고 인간을 대표하는 임금이 좌정하면 이는 곧 왕권의 상징이었다. 이런 일월오봉도의 전통을 정조는 〈책가도〉 병풍으로 대신했고 그러면서 학문과 고전숭상을 강조했다. 독서할 시간 이 없으면 책을 만져 보기만이라도 하라고 했다. 이런 통치이념 아래 조선은 18세 기 문예부흥기를 맞게 된다.

처음에는 책꽂이에 책으로만 가득 채웠다. 이런 형식은 시간이 흐르면서 책 대 신 각종 문방구류나 도자기 같은 사치품을 넣어 호사스러움을 자랑하게 되었다. 아예 책꽂이를 없애버리기도 했다. 이렇게 해서 바로 책거리의 유행이 시작된다. 왕실에서 유행하던 책거리는 사대부로 옮아갔고 드디어 민간으로 확대돼 조선 말 기에는 특이하게도 책거리의 시대가 되기도 했다.

▋ 책가도 8폭 병풍(조선후기)

　　현재 가장 오래된 책가도는 화원 장한종이 그린 병풍이다. 그의 책가도는 무엇보다 구성의 짜임새와 치밀한 묘사 등 높은 화격을 짐작하게 한다. 보통의 책가도와 달리 그의 작품은 무엇보다 장막으로 둘러쳐져 있다. 커튼을 열면 그 안에 책꽂이 가득 책과 갖가지 귀중품들이 다양하게 정돈되어 있다. 화풍은 서양회화처럼 원근법과 입체감을 살려 실감이 나게 하는 화풍이다. 비슷한 시기의 화원 이형록의 책거리 또한 유명하다.

　　정조는 학문 숭상, 즉 인문학으로 통치술을 발휘하려 했다. 이미지를 통치의 수단으로 삼은 임금, 정조는 그야말로 대단한 임금이 아닐 수 없다. 조선은 종이 만드는 기술이나 인쇄술이 뛰어났지만 책방이 없던 시절이었다. 학문은 사대부의 독점 분야였고 책은 그야말로 기득권의 상징물이었다. 책방 없는 나라에서 책을 그린 그림이 유행했다는 역설, 정말 시사하는 점이 많은 역사가 아닐 수 없다.

<div align="right">윤범모의 현미경으로 본 명화(2021년 4월 6일 화요일 동아일보) 참조</div>

② 우주의 이치를 내 한 몸에, 일월오봉도

〈일월오봉병〉은 조선 궁궐의 용상 뒤에 있던 병풍이다. 조선의 왕은 반드시 이 병풍 앞에 앉는다. 멀리 행차를 할 때도, 죽어서 관 속에 누워도, 심지어 초상화 뒤에도 〈오봉병〉이 놓인다. 작품 오른편에 붉은 해, 왼편에 하얀 달이 동시에 떠 있다. 오봉병의 세계는 관념적, 추상적이지만 우주의 조화를 상징한다. 하늘의 해와 달은 음과 양이다. 음양은 우주를 이루고 지속시키는 두 힘이다. 하늘은 하나로 크고 이어져 있다. 「一」. 땅은 물과 물, 둘로 나뉘어 끊어져 있다「- -」. 해와 달은 하루도 예외 없이 정확한 시간에 주어진 행로를 운행한다. 땅은 두텁고 자애롭게 만물을 실어 기른다.

그리고 다섯 봉우리가 있다. 오행이다. 그 좌우에 흰 폭포 두 줄기가 떨어진다. 물은 햇빛, 달빛과 함께 생명의 원천이다. 그 힘이 하늘과 땅 사이의 만물을 자라게 한다. 만물 가운데 가장 신령하고 도덕적인 존재가 사람이다. 그리고 그 많은 사람 가운데 덕이 가장 커서 드높은 존재가 왕이다. 왕은 날마다 〈오봉병〉 앞에 앉아 경건하고 차분한 마음으로 하루의 정사에 임한다. 그러면 하늘天, 땅地, 사람人의 삼재三才(우주를 이루는 세 바탕)가 갖추어진다.

음양오행은 동양철학의 기본이자 사유의 틀이다. 그러므로 사람이 음양오행을 본받는다는 것은 굳셀 때 굳세고 부드러울 때 부드러우며 항상 '인의예지신'의 미덕을 실천한다는 뜻이다. 왕은 〈오봉병〉 앞에서 올곧은 마음을 지녀야 한다. 하늘과 땅과 사람을 꿰뚫는 이치를 내 한 몸에 갖추어야 한다. 그때 삼재「三」를 관통하는 대우주의 원리가 사람이라는 소우주 속에서 완성된다.「三+丨= 王」. 왕이 〈오봉병〉 앞에서 좌정하면 우주의 조화를 완결 짓는 장엄한 참여예술performance이 연

출된다.

오주석 지음, 「오주석이 사랑한 우리 그림」, 월간미술 참조.

③ 회혼례, 노부부 60년 해로잔치

동서고금을 막론하고 인간에게 기록이란 행위는 본능에 가깝다. 누가 시키지 않아도 일기에 사소한 일상과 감정을 기록하고 자신의 지나온 삶의 자취를 자서전이라는 형식으로 정리하기도 한다. 조선시대에는 국가, 왕실, 관청은 물론 일반 사가에서도 기록화를 제작했다. 사가기록화에는 공적으로 제작한 기록화와는 달리 조선시대 양반사대부들이 꿈꾸었던 이상과 염원이 고스란히 담겨있다. 그것은 무병장수와 출세(관직) 그리고 이를 통한 가문의 자손 번창으로 요약된다.

장수를 축하하는 대표적인 잔치로 회갑연이 있지만 그보다 더 희귀한 일로 세간의 주목을 받는 것은 혼인한 지 만 60년이 된 것을 기념한 회혼례이다. 회혼은 중국 문헌에서도 전거를 찾을 수 없는 조선 고유의 풍습으로 생각된다. 회혼례의 주인공은 조선시대 사람들의 가장 큰 바람인 무병장수와 자손번창의 상징으로 인식돼 인생행로를 시각화한 평생도의 마지막 장면을 차지하곤 한 것이 바로 회혼례이다.

잔칫날인 만큼 음악과 춤, 공연이 빠질 수 없다. 헌수례가 한창인 안채의 덧마루 앞에는 광대가 한 손에 새를 들고 악공이 연주하는 음악에 맞추어 효자춤이라 할 만한 '노래무'를 추고 있다. 사랑채 옆의 마당에는 고수의 장단에 맞추어 오른손에 부채를 들고 노래하는 소리꾼의 판소리 공연이 벌어지고 삼현육각의 연주에 맞추

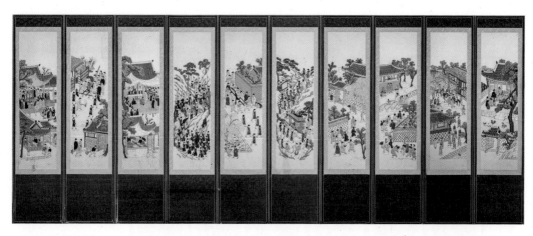

▌평생도 자수 병풍

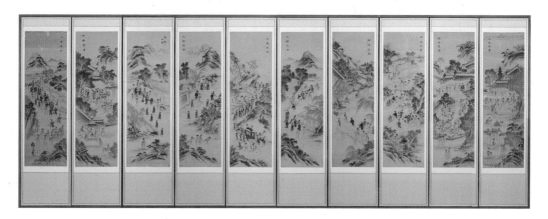

▌평생도 10폭 병풍

어 어릿광대와 함께 줄광대의 줄타기 공연도 한창이어서 흥겨운 잔칫날의 떠들썩
한 소리가 귓가에 들리는 듯하다.

박정혜의 옛 그림으로 본 사대부의 꿈, 지식카페 (문화일보 2022,2,11, 금요일) 참조

④ 꽃그림, 화훼도와 화조도

그림 속의 꽃은 향기는 없지만 시들지 않아 언제든 볼 수 있다는 장점이 있다. 그래서 꽃은 전 세계 화가들이 즐겨 그린 소재가 된 것인지도 모른다. 우리가 잘 알고 있듯 빈센트 반 고흐가 그린 '해바라기'라든가 클로드 모네가 그린 '수련'이 대

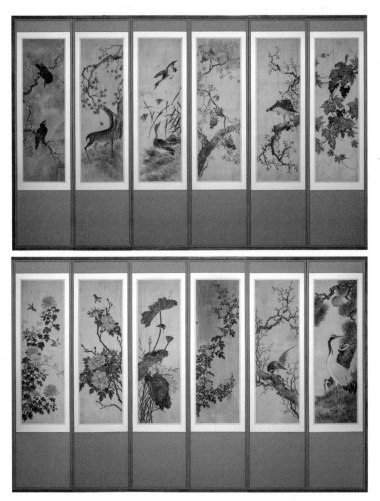

❙ 오원 장승업의 현란하고 아름다운 화조도, 신기가 느껴지는 12폭 병풍이다.

표적인 경우라 할 수 있다.

　우리나라 옛 그림에도 꽃이 자주 등장한다. 봄이면 매화, 여름이면 모란과 연꽃, 가을이면 국화 등의 꽃을 주로 그렸다. 겨울의 한기를 이기고 가장 먼저 피어난 매화, 모든 꽃이 다 졌어도 초겨울의 추위를 견디는 국화 등은 선비가 닮고자 하는 표상으로 여겨 자주 문인화의 대상이 되기도 했다. 꽃과 풀을 그린 그림을 '화훼도'라고 부르고 새가 등장하면 '화조도', 풀벌레가 함께 그려지면 '초충도'라고 한다.

　부귀영화를 상징한다는 모란 그림은 원래 왕실이나 사찰 혹은 상류층 가정에서 애용되었다. 탁한 흙탕물에 뿌리를 내리고 있으면서도 깨끗하고 맑은 향기를 품은 연꽃은 불교의 상징이기도 하지만 학식과 덕망이 높은 군자에 비유하면서 일반인들에게도 선호되었다.

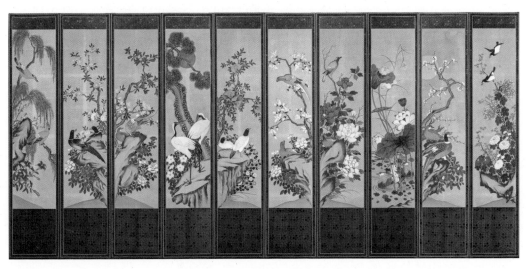

▌ 대갓집 화조 영모도 병풍이다.

⑤ 시조의 역사와 충절의 노래

시조時調란 우리나라의 대표적 정형시로 대개 초장, 중장, 종장의 3장에 45자 내외로 구성된다. 그리고 유명인의 시조에는 그가 활동했던 시기의 역사가 담겨 있다는 사실을 알면 시조의 내용을 이해하는 데 도움이 된다. 우리나라 첫 시조집인 「청구영언」靑丘永言이 보물로 지정, 예고되었다. '청구'는 삼국시대 이래 우리나라의 별칭으로 쓰인 말이고 '영언'은 시와 노래라는 뜻이다. 청구영언은 1728년(영조 4년) 시조 작가 김천택이 여러 인물이 지은 시조 580수를 수록해 엮은 책이다.

조선 7대 임금 세조의 장손인 월산대군은 왕위를 내려놓고 풍류생활을 즐기며 이런 시조를 읊었다. "추강秋江에 밤이 드니 물결이 차노매라/ 낚시 드리오니 고기 아니 무노매라/ 무심無心한 달빛만 싣고 빈 배 저어 오노매라." '무심한 달빛'과 '빈 배'는 권력욕을 내려놓은 사람의 허허로운 마음을 상징하고 있는 듯하다.

조선 19대 임금 숙종 때 영의정을 지낸 남구만은 숙종이 장희빈에게 사약을 내릴 때 동정론을 펼치다 관직에서 물러나면서 남긴 유명한 시조가 있다. "동창(동쪽 창)이 밝았느냐 / 노고지리 우지진다(지저귄다)/ 소 치는 아이는 상기(아직) 아니 일었느냐/ 재(고개) 너머 사래(이랑) 긴 밭을 언제 갈려 하나니" 권력을 잃은 정치인이 낙향해 평화로운 시골생활을 노래한 것으로 알려졌지만 다른 해석도 가능하다.

'동창'이란 동쪽 해, 즉 숙종을 말하는 것이고 '노고지리'는 조정 대신, '소'는 백성 '아이'는 관리를 비유했다고 할 수 있다. 신하들이 임금 앞에서 소리 높여 떠드는 사이 목민관은 백성을 돌보지 않고 있으니 나라가 제대로 돌아가지 않고 있다는 걱정을 '언제 갈려 하나니'에 표출하고 있다고 볼 수 있다.

조선 6대 임금 단종은 어린 나이에 숙부인 수양대군(세조) 때문에 옥좌에서 물러나야 했다. 이때 충절을 지키고 단종을 복위시키려다 실패하고 목숨을 잃은 사람들을 사육신이라 한다. 그중 대표적인 성삼문은 이런 시조를 읊었다. "이 몸이 죽어 가서 무엇이 될꼬 하니/ 봉래산 제 1봉에 낙락장송(가지가 늘어지고 키가 큰 소나무) 되었다가/ 백설이 만건곤(하늘과, 땅에 가득 참)할 때 독야청청 (홀로 푸르름)하리라." '백설'로 상징한 수양대군의 권세에 굴하지 않고 자신만이라도 끝까지 절개를 지키겠다는 의미를 담고 있다.

"이런들 어떠하리 저런들 어떠하리/ 만수산 드렁칡이 얽혀진들 그 어떠하리/ 우리도 이같이 얽혀져 백년까지 누리리라." 훗날 조선 3대 임금 태종이 된 이방원이 고려 말 지었다는 '하여가'이다. 이에 대해 당시 사대부였던 정몽주는 고려를 망하게 할 수는 없다며 이성계 세력에 맞섰다.

이성계의 아들인 이방원은 정몽주를 만난 자리에서 '하여가'를 불러 회유하려 했으나 정몽주는 이에 대한 답변으로 읊은 시조가 유명한 '단심가'이다. 즉 "이 몸이 죽고 죽어 일백 번 고쳐 죽어/ 백골이 진토(티끌과 흙)되어 넋이라도 있고 없고/ 임 향한 일편단심(변치 않는 마음)이야 가실 줄이 있으랴." 그 후 정몽주의 뜻을 알아차린 이방원은 선죽교에서 그를 암살했고 드디어 고려는 멸망하게 된다.

조선시대 국가의 이념은 유교이고 그중에서도 성리학이었다고 할 수 있다. 따라서 감정보다는 이성을 앞세웠고, 여성이 사랑의 감정을 나타내는 것조차도 '음란하다'고 여길 정도였다. 하지만 낮은 신분의 여성이 감정을 탁월하게 표현한 시조를 쓰기도 했다. 16세기 개성의 유명한 기생이었던 황진이는 누군가에게 보내는 연모의 감정을 은근하게 드러낸 시조로 유명하다.

"동짓달 기나긴 밤을 한 허리를 베어 내어/춘풍(봄바람) 이불 아래 서리서리 넣었다가/ 어론(고운)님 오신 날 밤이어든 굽이굽이 펴리라." 황진이는 대학자인 화담 서경덕의 제자가 되었다는 이야기도 전해진다. 화담과 황진이, 박연폭포를 '개성의 세 가지 빼어난 존재를 의미하는 '송도삼절'로 부르기도 한다.

참고, 뉴스 속의 한국사, 시조 속의 역사, 유재석 기자(조선일보)

2022년 3월 17일, 목요일

⑥ 생생한 색감 - 문양 속의 한민족 자수

-심연옥 - 금다운 한국자수 이천년 발간

문화재청 한국전통문화대 심연옥 교수(전통미술공예학과 섬유 전공)와 금다운 전통섬유복원연구소 연구원은 고대부터 근대까지 한국 자수 2000년을 관통하는 자수공예기술 역사서인 「한국자수 이천년」을 최근 발간했다. 연구가 충분치 않았던 고대에서 조선 중기 자수까지를 5년여 동안 연구한 결과를 담았다.

신라 말 통일신라 초 제작된 '신라국헌상지번'(당간지주에 거는 깃발)은 일본 예복사 소장품으로 신라에서 보냈다는 묵서가 함께 발견됐다. 백제와 신라 와당에서 흔히 볼 수 있는 용의 얼굴과 함께 그 둘레에 서역의 영향을 받은 연주문을 수놓았다. 심 교수는 "선과 면을 채운 기법은 얼핏 사슬수처럼 보이지만 사실은 근래에는 사용되지 않는 가름이음수"라고 말한다.

일본 나라 중궁사 소장 천수국만다라수장은 622년 사망한 일본 성덕태자의 극락왕생을 염원하며 제작한 작품이다. 1400년이 지났지만 여전히 선명한 색감과 다양한 도상이 눈길을 끈다. 밑그림을 그린 고마노 가세이쓰는 고려계 인물임에 틀

림없고 다른 제작자들은 가야계로 추정되며 감독과 지도를 맡은 구마는 신라계 인물로 보인다. 이 수장은 미륵사지 석탑에서 출토된 금사 자수 조각과 마찬가지로 '이음수' 기법으로 면을 채웠다.

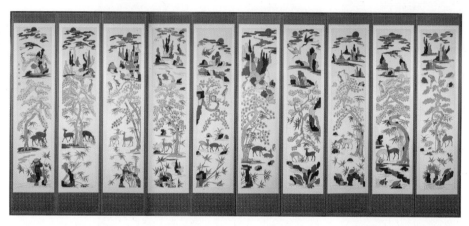
▌ 십장생 자수 병풍(현대작)

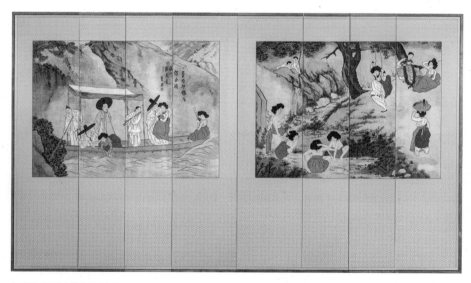
▌ 혜원 신윤복 풍속화 자수

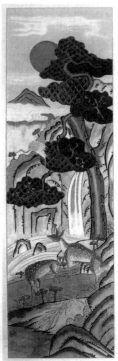

▌조선자수 ▌현대에 재현된 자수

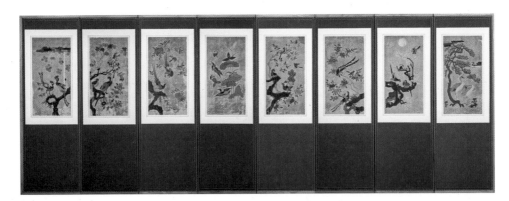

▌조선 중기의 희귀한 자수 병풍

한국 자수의 역사는 아주 길다. 평양 석암리 낙랑고분에서 운기문 자수가 출토
됐고, 백제 무열왕릉에서 수습된 왕비의 금동신발 안에서 자수 장식이 발견됐다.
고대 한국의 자수 공예는 국외로 전해질 만큼 선진적이기도 했다. 심 교수는 "고
대~ 고려시대에 지금은 잘 모르는 굉장한 자수 기법을 많이 사용했다."면서 "예술
과 기술의 경계에서 자수는 시대의 문화적 정체성을 표현한 상징체계로 완성됐다."
고 말했다.

조종엽 기자, 문화기획 (2020년 6.24. 수요일 동아일보) 참조.

15

수집의 여정, 머나먼 메디치가!

① 수집인간, 수집의 즐거움

수렵시대 어떤 동굴에서 수집의 무덤이 발견되었다. 각종 조개껍데기, 생선의 뼈, 동물들의 해골들이 켜켜이 쌓여있었다. 근세 유럽의 어느 귀족 집 골방에서 각종 진귀한 유물, 철제 골동 더미가 숨겨져 있었다. 그들은 이 수집품들 앞에서 무슨 생각을 하고 있었을까. 그저 마냥 즐거워했을까. 호모 콜렉투스homo collectus, 수집하는 인간! 수집은 그들의 본능이었을까. 그저 즐거워서 그랬을까. 이 같은 호기심에 이끌려 흥미로운 것들을 모으는 일, 그것이 박물관이 되기도, 미술관으로 발전하기도 했지 않을까.

누구나 소싯적, 한 번쯤은 우표 모으기에 관심을 갖기도 하고 각 나라의 지폐를 수집하기도, 하다못해 열쇠고리라도 모아보지를 않았던가. 그러다 손목시계를 모으기도 하고 자신의 사연이 담긴 편지를 모으기도 한다. 우리가 한때 애지중지하던 물건도 시간의 흐름에 견디지 못하고 훼손되는 것이 안타까워서인가 먼 훗날 다시 그때 그 시절 그 사람이 그리울 때, 기억을 되살리기 위해서일까.

어린 시절부터 딱지치기나 구슬치기라면 누구에게도 지기 싫어하던 것을 생각해보면 소싯적부터 제법 수집벽이 강한 아이였다는 생각이 든다. 대학에 가서는 가난한 살림을 꾸려가면서도 시간이 나면 청계천 중고서점가를 뒤지던 습관으로 발전해서 가난한 집안에 헌책만 가득, 그런 습관이 하버드대 유학 중 많은 시간을 used book store에서 보내며 1년 체류에 수십 박스를 한국에 우송한 것은 놀랄 노자가 아닐 수 없다.

결국 환갑이 넘어 눈이 침침해져 책읽기가 어려워지자 나의 수집벽은 옛 그림과 골동수집으로 옮겨져 온 집 안이 쓰레기장을 방불케 하는 사이비 미술관 내지 박물관으로, '20대 초반에서 70대 초반에 이르기까지 50평생을 한의사로서 선전한 아내'의 노고를 보상하기 위해 '여천미술·박물관'을 헌정한다는 건 그저 허울 좋은 명분에 불과한 것이나 아닌가 우려된다. 이렇게 해서 나의 수집벽은「미술관 옆 박물관」이라는 집필을 끝으로 막을 내리는가보다.

② 르네상스 꽃피운 피렌체 그리고 메디치

화가 피에트로 페루지노가 어디에서 활동해야 탁월한 화가가 될 수 있냐고 묻자 그의 스승은 다름 아닌 피렌체라고 답하면서 세 가지 이유를 들었다.

첫째는 자유로운 비판 정신이다. 이 도시의 문화적 공기는 사람들의 정신을 자유롭게 만들어서 결코 평범한 작품에 만족하지 않으며, 작가의 이름에 대한 존경보다는 선善과 미美에 따라 판단한다는 점이다.

둘째, 이 도시에서 살려면 부지런해야 한다. 늘 자신의 지성과 판단력을 발휘하고, 자기 일을 하는 데 잘 준비하고 흐트러짐이 없어야 하며, 돈 버는 법을 알아야 한다. 이 나라는 적은 돈으로도 충분히 잘살 수 있는 곳이 아니기 때문이다.

셋째, 영광과 명예에 대한 갈망이다. 이곳 분위기는 주변 사람들과 동등한 정도, 심지어 열등한 수준에 만족하도록 내버려두지 않는다. 그런 사람들은 곧 뒤처지고 낙오하게 된다. 이런 충고에 따라 페루지노는 피렌체에 와서 안드레아 베로키오의 지도를 받았고, 몇 년 후 큰 명성을 얻게 된다.

끝으로 한 가지 더 첨언하자면 피렌체는 대부분의 사람들이 먹고살 만한 안정된 물질적 기반을 갖추고 있었고 더욱이 메디치 가문과 같은 부호들이 문화 예술인들을 위해 아낌없는 지원을 했다는 사실을 결코 잊어서는 안될 것이다. 우리도 메디치 가문의 일익을 감당할 수 있다면 좋으련만!

Wisdom 인문기행, 주경철의 히스토리아 노바(70) 피렌체의 힘(조선일보 102, 2022.7.19) 참조

③ 한국문화를 드높일 메디치가를 꿈꾸며

지금부터 십수 년 전 롯데건설의 도움으로 명경의료재단의 재개발을 기획하면서 새로운 건물의 이름을 지어야 할 무렵 '롯데캐슬'의 뒤에 붙일 고유명사를 선정하라길래 졸지에 메디치Medici라는 이름이 떠올라 오늘날의 '롯데캐슬 메디치'가 탄생한 것이다. 그때 나의 막연한 생각은 우리 재단이 성장하여 문화사업을 도모한다면 이탈리아의 르네상스와 같은 찬란한 문화의 꽃을 피우게 되리라는 욕심에서 '메디치'를 생각해 본 것이다.

중세 기독교 시대에는 돈을 멀리하라 했고 돈 그 자체를 증식하는 고리대금업을 혐오스러운 악으로 간주했다. 사실상 메디치가도 원래는 은행업으로 성장한 가문이지만 그 재력을 예술적 가치에 투여함으로써 속죄와 더불어 새 시대의 새로운 문화적 가치를 창도하고자 했다. 그래서 다빈치, 미켈란젤로, 보티첼리 등 가난한 예술가들을 지원함으로써 새로운 시대, 새로운 가치의 세계를 열어가고자 했으며 그로 인해 예술과 학문의 르네상스를 리드하게 된 것이다. 이로써 결국 메디치는 고대 희랍문화의 재탄생, 그래서 인간의 재탄생을 도모한 산실이요 모태가 된 것이다.

15-17세기 피렌체를 실질적으로 지배했던 메디치가문은 무려 4명의 교황을 배출했으며 수많은 예술가와 학자들을 후원하여 이탈리아 르네상스의 발단에 큰 영향을 끼쳤다. 메디치라는 말은 이탈리아어에서 의사를 뜻하는 메디코의 복수형으로서 이들의 조상이 의사나 약제사, 염료상 등의 직업을 가졌던 데에서 유래된 것으로 추정된다. 메디치 가문이 소장한 예술품들은 그 후 피렌체 정부에 기증되었고 현재는 '우피치 미술관'에 대부분 소장되어 있다고 한다.

④ 이건희 컬렉션과 여천미술관

최근 고故 이건희 삼성회장 컬렉션 2만3천여 점이 국립중앙박물관과 국립현대미술관에 기증되었다. 기증소식은 늘 주목과 찬사를 받아 왔지만 이번 기증에 대한 관심은 가히 폭발적이었다. 연이어 수많은 언론 기사가 쏟아져 나왔고 대중의 궁금증은 더욱 높아져 갔다.

고故 이건희 기증 컬렉션의 핵심은 다양성이다. 시대도 계절도 분야도 다양하다. 한 개인이 단순히 취미생활로 모은 것이 아니라 우리나라 문화유산을 보존하고 널리 알려야 한다는 사명감으로 이루어진 컬렉션이다. 이 회장은 2004년 삼성미술관 Leeum 개관식 축사에서 "문화유산을 모으고 보존하는 일은 인류문화의 미래를 위한 것으로서 우리 모두의 시대적 의무라고 생각한다."라고 자신의 소신을 밝힌 바 있다.

이 회장의 소신은 일만여 점이 넘는 전적에서 확인할 수 있다. 이 회장은 "정보화와 관련해 본다면 금속활자는 세계 최초의 하드웨어라고 할 수 있으며 한글은 기막히게 과학적인 소프트웨어이다."라고 말했다. 전적 기증품 중 세종대 한글 창제의 노력과 결실을 보여주는 「석보상절」과 「월인석보」등이 포함되어 있는데 이 책들은 전질이 전하는 것이 아니므로 한 권 한 권의 존재가 더없이 귀중하다 할 수 있다.

필자 수덕이 지난 30여 년간 교수 봉급을 털고 직접 발품을 팔아 모은 고미술품 천여 점도 이 회장의 컬렉션에 비하자면 보잘것없는 것이지만 적어도 그 취지나 의도에 있어서는 크게 다르지 않다고 생각한다. '여천미술관'이라는 특정한 목표를 겨냥하고 있기는 하나 기본 취지나 의도에 있어서는 삼성가의 수집과 다를 바가 없다. 오히려 직접 발품을 팔고 각각의 미술품을 만난 사연과 스토리는 더더욱 애틋한 것일 수도 있다.

전문가들은 2021년 봄 대한민국 문화사에 특기할 만한 사건이 발생했다고 말한다. 이병철 회장에서 이건희 회장에 이르는 삼성가의 수집품이 대거 국립중앙박물관과 국립현대미술관등에 기증품으로 등재되는 일대 사건을 두고 한 말이다. 이건희 회장의 유족이 기증한 문화재와 미술품은 총 2만3181 점인데 국립중앙박물관

■ 월인석보(월인천강지곡 + 석보상절, 세종과 세조) 2권

에 2만1693점, 국립현대미술관에 1488점을 기증했다. 또한 유족은 5개의 지방 미술관에도 작품을 기증했다. 광주시립미술관(30점), 전남도립미술관(21점), 대구미술관(21점), 양구 박수근미술관(18점), 제주 이중섭미술관(12점)등이다.

전문가 중 하나인 정준모 씨는 "먼저 이번 기증은 매우 의미 있는, 우리 문화사에 기록될 역사적인 사건"이라고 하면서도 "다만 기증된 2만3000 점의 기초적인 조사와 연구가 끝나려면 2~3년이 필요할 것"이라 하면서 모두를 보지 못한 상황에서 일부 국보, 보물, 그리고 유명 작가의 근대 미술품만을 두고 명작, 명품이라고 하는데 그것은 좀 더 시간과 품이 들어간 이후에야 할 수 있는 이야기라며 신중론을 편다. 우선은 잘 알려지고 박수 받는 작품부터 전시되겠지만 앞으로 이 기증품은 시간을 두고 연구하고 발굴해야 할 문화의 보고라 할 만하다는 것이다.

우리의 '여천 미술관'의 소장품도 이상과 유사한 잣대를 적용하는 것은 다소 오

만하고 유치한 생각일지는 모르나 소장한 천여 점의 정체 또한 현재로서는 그 진위와 더불어 진가가 불명한 상태라 할 수 있다. 그중에는 다른 어떤 작품과도 대체할 수 없는 보물 같은 고미술이 있을 수 있고 경우에 따라서는 그럴싸하게 보이나 허접스레한 물건일 수도 있어 앞으로 다소 전문적인 식견을 가진 학예사와 더불어 진가를 해명할 시간을 가진 후에야 필자의 삼십 년 세월에 대한 정당한 평가와 보상이 이루어질 것으로 기대해본다.

참고, 이건희 컬렉션(월간미술 440), 이건희 컬렉션과 이건희 기증관(대담), 이건희 컬렉션 한눈에 보기 등등

⑤ 자야자야 명자야!

-약심부름에 한의사 된 강명자(나훈아 트롯)

여천은 올해 70대 중반의 원로 여한의사이다. 지금으로부터 70여 년 전 서울 제기동 고려대 정문 주변에서 5남매의 맏딸로 태어나 이름은 '명자'라 불렀다. 아버진 그 당시 조선말 궁중의원을 지냈다는 분에게 한의학을 배워 제대로 면허를 딴 건 아니지만 동네에서 한의사 노릇을 했고 아주 용한 의사로 소문이 나 제법 손님이 끊어지질 않을 정도였다. 그러다보니 어린 시절부터 엄마와 더불어 아빠의 약심부름을 하기 일쑤였고 그 일에 하루 이틀 익숙해지니 반의사 되기가 십상이었다.

결국 경희대 한의과대학으로 진학, 20대 초반 여한의사가 된 것이다. 그때만 해도 여자가 한의사 된다는 생각은 쉽지 않아 경희대 60여 명 중 여자가 하나인 홍일점으로, 그것도 6년간 특대생으로 다녔고 학비 없이 장학금을 타면서 다닌 수재였다. 졸업 후에도 여한의사답게 '불임, 난임' 치유를 전문으로 해 강남에서 지가를 올렸고 매스컴에서도 '여천'을 선호, 드디어 '그것이 알고 싶다.' '무엇이든 물어보세

요.'와 같은 큰 프로에서 초대하였고 결국 여한의사 '명자의 성공시대(MBC 인기프로)'의 주인공이 된 것이다.

그로부터 50여 년 세월이 흘러 여천의 치유 덕분에 아이 없던 집안에 아기 울음소리를 얻은 가문이 무려 1만여 호가 넘어 이제는 어느덧 70이 넘는 원로 여한의사가 된 셈이다. 요즘은 그간 훈련된 제자들이 진료와 치료를 도맡아 하는 덕분에 다소 여유를 갖고 조용히 인생을 반추하고 관조하던 사이에 어느 날 '자야자야 명자야!'라는 어린 시절 낯익은 아버지의 소리가 귓전을 울리고 콧등을 시큰하게 하길래 사연을 알아보니 글쎄 희대의 아티스트 나훈아 씨가 작사 작곡하고 친히 노래를 부르는 "명자야"라는 명곡이 아닌가.

70대 중반을 넘어가는 세대라면 모두가 공감하고 동감하겠지만 특히 여천은 무서운 아버지 달래는 술심부름에 이골이 나고 어머니와 더불어 약심부름하던 터에 반의사 정도가 아니고 아예 온의사인 유명 한의사가 되어버린 셈이다. 어린 시절 같이 놀던 동무 옥희, 순희가 그립고 개구쟁이 철희, 훈아가 어떻게 변했을지도 궁금하다. 더 더욱이 하늘 너머로 사라져버린 부모님들, 반짝반짝 빛나는 하늘의 별들이 되어 눈물 사이로 빛나는 엄마 아빠가 새삼 그립기만 하다.

또 한 가지 놀라운 사실은 여천의 남편 때문이다. 50여 년간 여천 옆에서 외조와 더불어 서울대에서 철학교수를 지낸 황 교수 수덕 선생이 아니던가. 황 교수 역시 훈아 씨의 테스형! 노래를 듣고 까무라치는 줄 알았다오. 요즘 황 교수는 부부가 함께하는 〈명경의료재단〉의 이사장 노릇을 하고 있고 여러 일들 중 한 달에 한 번씩 100여 명의 직원들과 더불어 월례회를 하고 있는데 직원들이 묻고 싶은 질문을 적어내면 이사장이 대답하는 이른바 노사 간의 대화와 소통을 하는 시간인데 훈아

씨 덕분에 이 시간을 "테스에게 물어봐"라는 이름아래 직원들의 열렬한 호응으로 벌써 수개월째 진행되고 있다. 여하튼 훈아형! 좋은 아이디어 주서서 정말 고맙다우!

(아래 편지는 수덕이 훈아선생께 쓴 짝사랑 편지)

이 시대 최고의 아티스트 나훈아 선생님!

나는 예전부터 선생님의 팬이었고 특히 최근 신곡 발표 후에는 여지없이 광팬이 되어버린 비슷한 연배의 남성 애호가 황 교수라 합니다. 원래 서울대 철학과를 나와서 교수로서 40여 년간 활동하다 정년퇴임한 지 10여 년이 되는 원로교수올시다.

최근 제자로부터 선생님이 "테스형"이라는 신곡을 발표했는데 트로트를 좋아하는 교수님이 배워서 불러주시면 좋겠다고 하길래 알아봤더니 정말 깜짝 놀라지 않을 수 없었습니다. 그러지 않아도 미스터트롯 대회에서 나온 선생님의 노래 "공"을 익히고 있는 중이었는데, 그래서 감동이 더 컸던 것이지요. 선생님 노래의 성찰적 깊이도 놀랍지만 맛깔나는 우리말 감각은 더더욱 감동을 증폭시키고 말았답니다.

그런데 오늘 이렇게 펜을 든것은 "공" 때문도 "테스형" 때문도 아니고, 개인적으로 더욱 가슴을 아프게 하고 늙은이를 울리게 하는 또 하나의 노래 "명자" 때문이랍니다. 요행히도 저의 아내는 이름이 명자인데다 선생님의 가사 그대로 소녀시절로부터 지금까지 선생님 노래가사가 말해주듯 애주가이자 처를 매우 사랑한 아

버지 어머니 아래서 맏딸로 자라나 결국 한의사가 되었고, 그것도 한국 최고의 한의사가 되어 2000년대 초반에 MBC 성공시대에 출연했던 대한민국 최초의 여한의사 박사인 강명자가 바로 저의 아내랍니다. 특히 아내의 전문이 불임과 난임을 치유하는 일이라 지금까지 무려 1만 5000여 건 이상을 성공하여 서초동 삼신할미(서초동 교대역 사거리의 꽃마을 한방병원의 대표 병원장)라는 별명으로 불리고 있군요.

이미 결혼한 지 45년이 넘은 사이라 그간 처가의 가정적 분위기를 익히 알고 있는 터라 와이프와 저는 선생님의 노래를 되풀이해서 듣고 가사를 외우고 익히면서 며칠간을 즐거움 속에 보내고 있답니다. 마치 선생님이 저희 처로부터 주문을 받아 노래를 작곡 작사한 것으로 착각할 정도랍니다. 그러면서도 그 속에 나오듯 부모님은 이미 모두 돌아가시어 눈물 속에 반짝반짝 빛나는 별이 되었다는 구절에서는 가슴이 아파오는 인생철학이 아닐 수 없답니다.

언젠가 인연이 되면 선생님과 식사라도 나눌 수 있는 기회가 된다면 이보다 더한 행운이 없을 것이라 생각합니다. 끝까지 읽어 주셔서 너무나 감사합니다.

수덕 황 경 식 드림

⑥ 꿈이로다, 장자가 꾼 나비의 꿈

장자가 들려준 수많은 우화 중 호접몽(나비의 꿈)은 가장 많이 알려진 이야기다. 장자 「제물론」에 나오는 나비의 꿈은 이렇다. 장자가 한때 오수를 즐기던 중 나비가 되어 날아다니는 꿈을 꾸었다. 훨훨 날아다니는 나비가 된 채 유쾌하게 즐기면

▮ 양기성 작 「장수몽정」(일본)

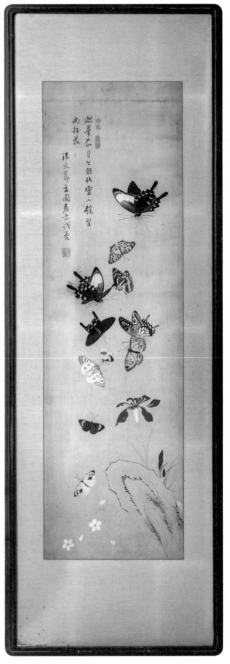

▮ 현원거사 작, 나비그림

서도 자기가 장주라는 것을 깨닫지 못했다. 그러나 문득 깨어나 보니 틀림없는 장주가 아닌가 도대체 장주가 꿈에 나비가 되었을까 아니면 나비가 꿈에 장주가 된 것일까? 이것이 바로 장자(장주)의 철학적 화두가 된 것이다.

꿈에 나비가 되기를 꿈꾸는 몽접은 답답한 인간사의 굴레를 벗어나 자유롭게 노니는 것을 비유한 말이다. 한 번의 날갯짓으로 구만 리 장천을 날아간다는 붕새의 비상과도 같은 자유다. 장자는 중국에서뿐만이 아니라 유학을 최고로 알고 있던 조선에서도 아주 인기 있는 스타였다. 그런데 특이한 것은 수많은 우화로 가득 찬 장자 그림이 그다지 많이 그려지지 않았다는 점이다. 기껏 남아있는 것이 〈장수몽접도〉와 〈어락도〉 정도뿐이다. 공자에 버금가는 맹자도 그림의 주제로 거의 채택되지 못했으니 말해 무엇 하겠는가?

여하튼 이참에 장자의 그림은 고사하고라도 그토록 장자가 꿈꾸었던 나비 그림이라도 속 시원히 구경하고 싶다. 조선에서는 유별나게 나비그림에 탁월한 화원이 있었다. 주지하다시피 그 화원(남계우)의 나비그림은 구하기가 수월하지가 않은 터에 그의 나비그림을 능가할 정도의 탁월한 나비그림을 입수했다. 그것도 각양각색의 나비들로 수놓은 명화가 아닐 수 없다. 이들과 함께 우리도 나비가 되어 호접몽이나 꾸어 볼까나.

조정욱 지음, 「그 사람을 가졌는가?」 아트북스 참조.

기타 고미술 촌평

① 청담(淸談), 자연 속 맑고 고상한 담론

청담은 도가사상에 근거하여 담론을 통해 자연의 이치를 연구하고 이를 처세의 요체로 삼아 실행하려는 것이다. 은자들이 즐기는 청담은 원래 중국의 육조시대에 크게 유행했던 철학적 담론을 시원으로 한다. 후한 때 정치적 탄압으로 많은 선비들이 횡사한 이래 지식인들이 난세에 목숨을 부지하려고 도피하여 심산에 한거하며 자유로이 정치적 비판과 인물평론을 중심으로 한 담론을 일삼았다. 위나라 때에 와서 언론탄압과 유학의 쇠퇴를 계기로 노장사상에 기초한 철학적 담론으로 발전하였다. 조선 선비들 사이에도 벼슬길에 나아가 정치에 적극 참여하거나 아니면 은둔하여 한거와 청담을 널리 즐기기도 했다.

청담의 은일한 경지를 그림으로 표현한 것이 김수철의 〈송계한담도〉(간송미술관 소장), 이인문의 〈송계한담도〉, 이명욱의 〈어초문답도〉 등이 유명하다. 이인문의 송계한담도는 선비 몇 사람이 냉랭한 송풍이 스치는 소나무 그늘 아래서 청담을 나누는 모습을 그렸다. 우리가 소장한 현재 심사정의 청록산수화의 청담도 역시 비

▌현재 심사정의 송하한담도

슷한 세팅의 송하한담도라 할 수 있다.

입신양명보다 은거 생활에서의 행복을 논한 후한의 유학자 중장통은 〈낙지론〉樂志論에서 "무릇 제왕을 따라 노니는 자들은 입신양명하고자 하나 이름은 항상 보존되는 것이 아니다. 나는 한가로이 노닐며 자유롭게 기거하며 진실로 그 뜻은 스스로 즐길 뿐"이라고 말했다. 송나라 시인 대복고는 〈조대〉라는 시에서 삼공불환三公不換을 노래했다. 삼공불환은 자연과 더불어 사는 행복은 3정승 벼슬과도 바꾸지 않겠다는 뜻으로서 단원 김홍도의 말년 작 〈삼공불환도〉역시 같은 취지를 담은 그림이다.

허균 지음 옛 그림을 보는 법(전통미술의 상징체계)
돌베개 참조

② 탄은 이정의 멋진 대나무 그림

탄은 이정은 세종의 현손(손자의 손자)으로서 특히 대나무 그림을 잘 그린 조선시대의 대표적인 묵죽화가로 꼽힌다. 그는 바람에 흩날리는 풍죽, 눈이 내렸을 때의 설죽, 비를 맞은 우죽 등 다양한 대나무를 화폭에 옮겼다. 우리가 소장한 대나무 그

267

림은 어느 죽림계곡을 멋지게 그린 명화이다. 그의 묵죽화는 절제 속에서 긴장과 생동감이 조화를 이루고 명암의 대비가 두드러지며 잎은 마치 서예의 획을 보여주는 듯 힘이 넘치고 아름답다.

문인들이 대나무를 즐겨 그리는 까닭을 이해하기 위해 「오주석이 사랑한 우리 그림」에 나오는 글을 옮겨보자. "대나무를 어진 사람이라고 하는 이유는 다섯 가지 훌륭한 덕을 지녔기 때문이다. 첫째 대나무는 뿌리가 굳건하다. 어진 이는 그 뿌리를 본받아 덕을 깊이 심어 뽑히지 않을 것을 생각한다. 둘째 줄기가 곧다. 몸을 바르게 세워 어느 한편으로 기울지 않는다. 셋째 속이 비었다. 텅 빈 마음으로 도를 체득하며 허심虛心으로 남을 받아들인다. 넷째 마디가 반듯하고 절도가 있다. 그 반듯함으로 행실을 갈고 닦는다. 그리고 다섯째 사계절 푸르러 시들지 않는다. 편할 때나 어려울 때나 한결같은 마음을 지녔다."

이어서 오주석은 또 이렇게 말한다. "대나무는 군자다. 죽순은 음식이 되고 죽공예품은 우리 삶을 돕는다. 쪼개면 책(죽간)이 되고 잘라 구멍을 내면 율려의 악기가 되어 우주의 조화에 응한다. 대나무의 조형은 너무나 단순하다. 줄기와 마디와 잔가지와 이파리, 그것이 대나무의 모든 것이다. 그런 대를 옛 사람들은 가장 그리기 어렵다고 일러왔다. 줄기 하나, 이파리 하나를 이루는 일획을 잘 긋기가 어렵다는 것이다. 획 하나를 잘 그으면 열 획, 백 획이 다 뛰어나다. 그 일획 속에 바람이 있고 계절이 있고 말로는 다 못 할 사람의 진정이 있다."

③ 산수화, 실경인가 관념인가

산수를 대하는 데는 세 단계가 있다고 한다. 우선 눈으로 보는 것 즉 경치의 단계가 있으며 경치로서의 산수를 그린 그림을 실경산수화라 하기도 한다. 두 번째는 경치를 본 후 자연과 인간의 교감을 통해 얻은 감동이나 감격으로서 흥취의 단계인데 이 같은 감동을 시로 읊으면 시흥詩興이 되고 그림으로 그리면 화의畫意가 된다. 끝으로 경치를 보고서 감동을 느끼는 단계를 넘어 총체적 자연의 이치나 자연에 내재하는 도道의 본질을 추구하는 단계로서 여기서는 눈에 보이는 세계를 통해 보이지 않는 이치를 드러내는 일이 보다 중요해진다.

물론 우리 미술의 전통에서도 자연의 경치를 있는 그대로 묘사하는 실경산수가 없었던 것은 아니나 우리의 선비들이나 문인들은 그림에 있어서 묘사의 기능이나 기법보다는 그에 함축된 시흥이나 화의를 중요시했으며 특히 이 점에 있어서 문인화의 전통이 돋보인다. 이 같은 문인화의 전통에 있어서는 실경산수보다는 그리는 자의 생각이나 이상이 보다 중요하다 해서 이를 관념산수화라 부르기도 한다.

동서를 막론하고 실경산수는 사진술의 발달과 더불어 퇴조하면서 서구에서는 추상화의 모색이 시작되고 동양의 관념산수의 전통에서는 소수의 작가들에 의해 진경산수화眞景山水畫라는 보다 새롭고 격조 높은 미학적 추구가 시도된다. 진경산수의 정의와 핵심을 포착하기는 어려우나 관념산수와 실경산수의 변증법적 지양점의 어딘가에서 제3의 예술 철학이 모색되고 있는 듯하다.

④ 그림 속에 나타난 조선의 여성

화가가 제작할 수 있는 여성의 회화적 형상은 무한하겠지만, 제작되는 시공간의 정치, 경제, 사회적 여건 속에서 그 형상은 언제나 제한적인 형태로 나타날 수밖에 없다. 이렇듯 여성의 시각적 이미지는 그것을 제작하는 주체의 욕망과 의도에 따라 만들어지게 되며 특히 조선시대의 여성의 시각적 이미지 역시 그것을 제작하는 남성의 욕망과 의도를 따라 만들어진 것이라 할 수 있다.

┃ 미인도 모작(민화, 조선후기)

여성에게는 불행한 일이지만 조선시대 여성은 스스로 자신의 시각적 이미지를 만들지 않았다. 조선시대 여성 이미지의 제작자는 사대부 화가이건, 아니면 도화서 화원이건, 민간의 화원이건 간에 예외 없이 남성이었다. 조선 건국 이후 남성 양반은 성리학에 기반한 유교적 가부장제를 진리로 믿었고 이에 따라 여성은 남성의 이익을 위해 남성에게 일방적으로 종속되는 존재라 주장하며 거기에 맞는 여성의 성 역할을 제작하여 사람들의 생각 속에 주입하고자 했다.

회화사적으로 볼 때 가장 두드러진 특징은 조선 전기 이전에는 여성의 회화적 형상이 거의 존재하지 않는다 해도 과언이 아니라는 점이다. 산수화나 사군자, 화조화 등에 비해 여성을 회화의 재재로 삼는 경우가 상대적으로 드물었고 할 수 있다. 여성 형상이 등장하는 회화는 대개 조선후기, 특히 18세기 이후에 집중적으로 출현하는 셈이다. 아마도 조선후기에 제작된 미인도는 여성의 회화적 입상으로 가장 보편적 형태라 생각되며 그중 최고로 빼어난 작품이 바로 신윤복의 〈미인도〉이다.

예외 없이 풍성한 가체, 작고 짧은 저고리, 넓게 맨 치마끈, 그리고 긴 치마의 입상이다. 다만 신윤복의 미인도는 여타의 유사 미인도가 따라올 수 없는 수준에 도달해 있다. 유사 미인도들에 비해 신윤복의 미인도는 가체가 겹치는 부분까지 섬세하고 자연스럽게 묘사되었다. 사실적으로 그려진 저고리와 푸릇한 치마의 풍성한 입체감, 더욱이 치마 아래 살짝 내민 왼발은 자칫 밋밋할 수도 있었을 치마 밑자락 표현에 활기를 돌게 한다.

하지만 신윤복의 〈미인도〉가 지닌 진정한 탁월함은 다른 미인도와 달리 여인의 표정이 생생하다는 점이다. 방울을 손에 쥐고는 뭔가 골똘한 생각에 잠긴 듯한 눈매와 꼭 다문 입술에서 도도한 여성의 내면성이 읽힌다. 유사 작품들이 주로 상상 속의 이상적 미인을 형상화한 것이라면 신윤복의 이 작품은 특정 여성을 모델로 삼아 그린 초상화가 아닌가 여겨지는데 그렇다면 이 미인도는 초상화로서도 성공을 거둔 훌륭한 작품이라 할 수 있다.

사실상 신윤복의 〈미인도〉는 전신傳神의 경지, 즉 그림으로 그려진 그 사람의 얼과 마음을 보는 사람도 느끼도록 하는 수준에 이른 것은 신윤복의 빼어난 천품에 기인한 것이기도 하지만 동시에 신윤복의 다른 그림에서도 그렇듯 여성에 대한 그

의 끊임없는 관찰의 결과이기도 할 것이다.

참고도서: 강명관 저, 「그림으로 읽는 조선 여성의 역사」〈Humanist〉

⑤ 동양적 추상화의 아름다움

서양미술사에서 추상은 '배제의 원리'를 바탕에 깔고 있다. 궁극의 실재를 드러내기 위해 화폭에서 역사성과 종교, 인간의 일상 같은 구상적인 것들을 다 배제하고 선과 색, 면만 남겼다. 그래서 추상미술은 '삶의 요소가 거세된 회화'라는 비판을 받았다. 기독교 예술철학자 캘빈 시어벨트는 "현대미술은 훌륭한 알파벳을 다듬었지만 그 안에는 말할 거리가 없다"고 지적했다.

김환기, 유영국, 남관, 이성자 등 한국 추상회화 1세대를 대표하는 작가들은 '조형의 순수함'만을 전부인 양 추구한 결과 '건조한 기하학적 세계'만 남겨진, 서구의 추상미술을 무조건 맹종하지 않았다. 그들은 한국의 전통적인 미의식과 정서를 추상기법으로 녹여내 식민지 시대의 것과도 다르고 서양의 것과도 다른 '한국적 추상의 세계'를 만들어 나갔다.

김환기는 달 항아리나 매화, 고궁 등 전통적 미를 현대화시키기 위해 부단히 노력했고, 유영국은 기하학적 패턴 속에서도 산이나 숲과 같은 한국 산천의 아름다움을 화폭에 끌어들였다. 남관도 고대 상형문자 도입 등으로 동양적 문자추상의 세계를 개척했다. 또 이성자는 씨줄과 날줄이 촘촘히 직조된 화문석 같은 작품으로 한국인의 얼을 표현했다.

이경택 기자, 파리도 열광했던 '동양적 추상'의 美
문화일보 2019.11.13. 수요일) 문화 21 참조.

⑥ 동양의 미학, 절제와 조화의 예술철학

-낙이불음, 애이불상(樂而不淫 哀而不傷)

孔子가 동양의 예술정신, 혹은 미학에 대해서 '낙이불음, 애이불상'이라는 8자로 요약, 표현한 적이 있다. 이는 '즐겁되 음탕하지 않고 슬프되 마음 상하지 않는' 중화의 아름다움을 강조한 것으로서 절제와 중용의 미학이라 할 수 있다. 혹자는 낙이불음을 '낙이불류'樂而不流로 애이불상을 '애이불비'哀而不悲로 바꾸어 설명하기도 했다. 그 뜻이 크게 다르진 않으나 "즐거움되 흘러넘치지 않고 슬프되 비통하지 않다."고 옮길 수 있다.

「논어집해」에 따르면 "즐거우면서도 음란한 데 이르지 않고 슬프면서도 마음 상하는 데 이르지 않았다는 것은 조화로움和을 말한 것"이라 하였고 「시집전서」는 "음란하다는 것은 즐거움이 지나쳐서 정도正를 잃은 것이다. 마음이 상했다는 것은 슬픔이 지나쳐서 조화和를 해친 것"이라고 설명하였다. 이 같은 해석들이 보여준 기본적인 정신은 예술이란 즐거움과 슬픔이 분수를 넘어서지 않고 절제가 있다는 것을 의미한다.

애이불비의 정서가 가장 잘 표현되었다는 시를 하나 꼽으라면 바로 김소월의 '진달래꽃'이 아닌가 한다. 이 시는 떠나보내는 임에 대한 그리움의 표현을 절제하며 참아내는 모습을 그대로 표현해준다. "죽어도 아니 눈물 흘리오리다." 바로 이 구절이 애이불비의 절정을 표현하는 시구라 할 수 있다. 즉 죽을 만큼 떠나보내는 임에 대한 그리움이 사무치지만 그래도 그 감정을 드러내놓고 눈물 흘리며 울지 않겠다는 표현인 것이다. 이 같이 절제된 슬픔은 결국 가슴시린 한으로 영원히 남는 게 아닐까!

최근 빅뱅이 '봄, 여름, 가을, 겨울'이라는 아름답지만 쓸쓸한… 30대중반 아이돌의 애이불비哀而不悲 컴백음반을 내어 화제다. 곡도 곡이지만 노랫말이 의미심장하다. "계절은 날이 갈수록 속절없이 흘러/붉게 물들이고 파랗게 멍들어 가슴을 훑고/울었던 웃었던 소년과 소녀가 그리워/찬란했던 사랑했던 그 시절만 자꾸 기억나/정들었던 내 젊은 날 이제는 안녕/ 아름답던 우리의 봄, 여름, 가을, 겨울" 노랫말이 슬프지만 슬픔에 머물지 않겠다는 '애이불비'의 의지가 깃들어 있는 듯하다.

⑦ 또 하나의 이름 호(号)와 ID

동아시아 한자문화권에서 옛 사람들은 하나의 이름만 가진 게 아니었다. 태어나서 주어진 이름名 이외에 자字도 있고 호号도 있었다. 호는 자신이 선택할 수도, 남이 지어줄 수도 있었고 공적을 세운 사람이 죽으면 국가는 고인에게 시호를 내리기도 했다.

호를 짓는 관습은 중국 남북조 시대에서 비롯되어 고려시대 한반도로 전해져 조선 시대에 크게 유행했다. 남의 호를 지어줄 때는 교훈이 될 만한 좋은 글자를 붙여주기도 하지만 자신의 호를 직접 지을 때는 우愚(어리석음), 노魯(둔하고 어리석음), 졸拙(졸렬함), 우迂(사리에 어두움)자 등을 넣어 겸양의 뜻을 보이기도 했다.

'내가 그의 이름을 불러주기 전에는/ 그는 다만/ 하나의 몸짓에 지나지 않았다./ 내가 그의 이름을 불러주었을 때/ 그는 나에게로 와서/ 꽃이 되었다.' (김춘수의 '꽃') 1952년 발표된 이 시는 이름을 부르는 행위가 갖는 특별한 의미와 힘을 보여준다. 어떻게 부르냐가 부름을 당하는 자의 정체성뿐만 아니라 서로 불러주는 주체 사이

의 관계와도 밀접하게 연결되어 있다는 뜻이다.

옛사람들은 본명 외에 호를 지님으로써 또 다른 나로 되살아났으며 이런 의미에서 호는 주인공의 재생과 부활의 특별한 기호였다고 말할 수 있다. 옛날에는 몸뚱이의 주인이라는 뜻으로 주인옹主人翁이라는 말을 쓰기도 했는데 이는 오늘날 주인공이라는 말의 어원이기도 하다. 결국 호는 주인공 자신의 정체성을 드러내고 인생전환기에 마음상태를 다잡고 타인과의 관계를 새롭게 정립하는 수단으로 사용되기도 했다.

한 사람이 상황에 따라 여러 가지 호를 사용한 사실은 이와 무관치 않다. 모두가 알만 한 이름인 정약용과 김정희가 대표적이다. 정약용은 유배지였던 전남 강진의 초당근처 차밭이 있는 산에서 따온 다산茶山이라는 호로 유명하지만, 이 외에도 여유당與猶堂, 사암俟菴등 많은 호를 사용했다. 김정희는 처음에는 난초 치는 것을 좋아해 현란玄蘭이란 호를 사용하다, 금석의 역사가라는 의미로 추사秋史로 바꾼 것으로 전해진다. 이 밖에도 김정희는 완당阮堂, 과노果老등 200여 종에 달하는 호를 사용했다고 한다.

우리나라에서는 근대 이후 필명筆名, 예명藝名 혹은 닉네임, 인터넷 ID 등이 본명을 대신해 사용되고 있지만 이는 호와는 맥락이 달리 사용된다. 필명은 일제강점기와 언론탄압 과정에서 형성돼 호와 달리 자신을 드러내는 게 아니라 자신을 감추는 수단으로 사용되는 경우가 많다. 그렇다고 호를 사용하는 게 호에 나타난 가치나 이념의 실현을 보장하지도 않는다. 거창한 호를 갖고도 그에 걸맞게 살지 못한 사례는 부지기수다. 결국 한 개인에게 호가 주인공의 본명이냐 숨겨진 허명이냐는 그의 삶에 달린 셈이다.

참고: 심경호교수 「호, 주인翁의 이름」 서평 문화일보 오남석 기자

여타 고미술 작품
지상 전시

※ 여타 고미술 작품 지상 전시
– 그림, 자수, 서예, 도자, 조각 등

　「고미술의 매력에 빠지다」 출간 이후 수집한 고미술 중에서 주목할 만한 여타의 고미술 작품들을 모아 그림, 자수, 서예, 도자, 조각 등으로 대별하여 지상 전시를 하니 참조하시기 바란다. 물론 이들 중에는 고미술 촌평과 관련된 작품은 본문에서 이미 자료로서 참고한 작품과 중복되기는 하나 오해 없으시기를 부탁드린다. 그리고 본 저서의 맺음말을 대신하여 명경의료재단과 더불어 설립중인 '꽃마을문화재단'에 대한 기대도 함께 지켜봐 주시기 기원하는 바이다.

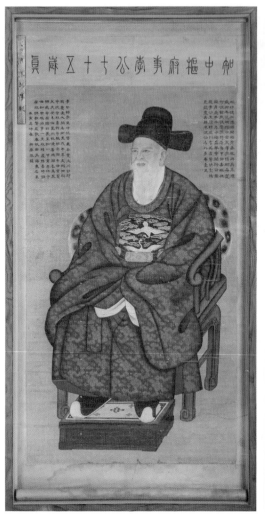

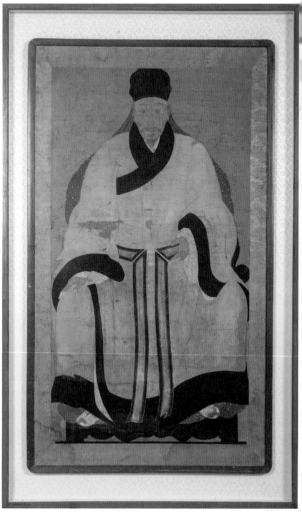

▌명신 이현보 초상화(조선조) ▌조선초 대신 권홍 초상화

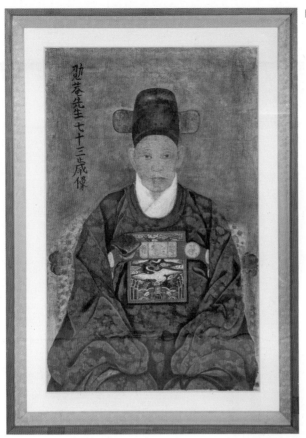

▌면암 최익현 초상화(전 채용신 작)

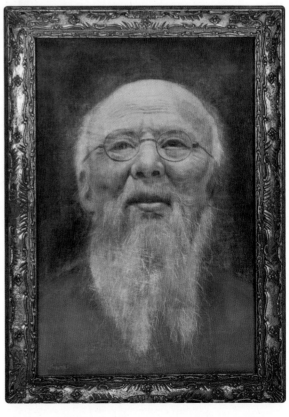

▌김환기 작, 제백석(중국대표예인) 초상화

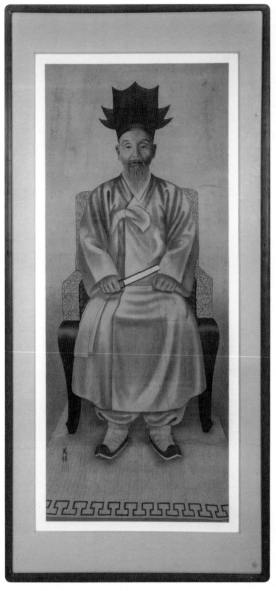

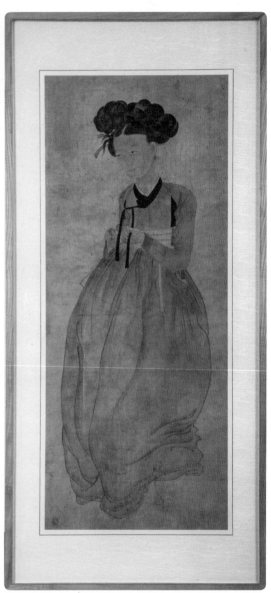

▌조선시대 평상복 어르신 초상(미림작)　　　▌미인도 모작(민화, 조선후기)

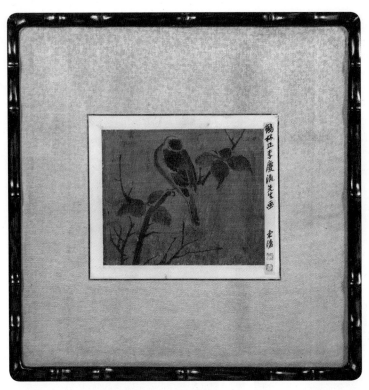

■ 조선 초 학림정 이경윤 작
 원충희(동창) 배관

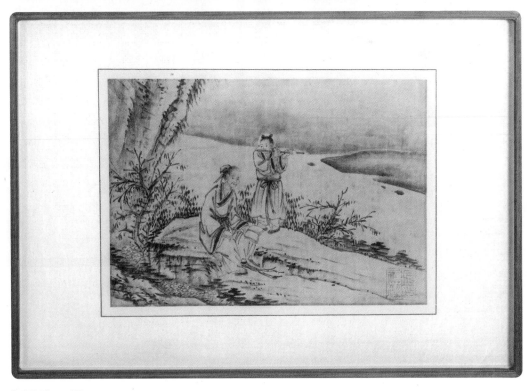

■ 단원 작, 고사도

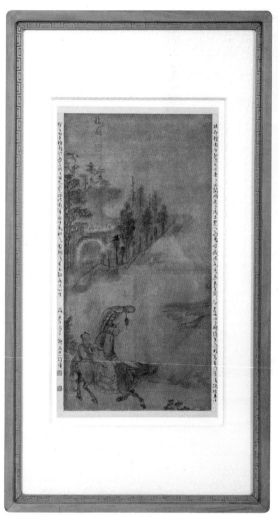

▌단원 김홍도 작, 노자출관도

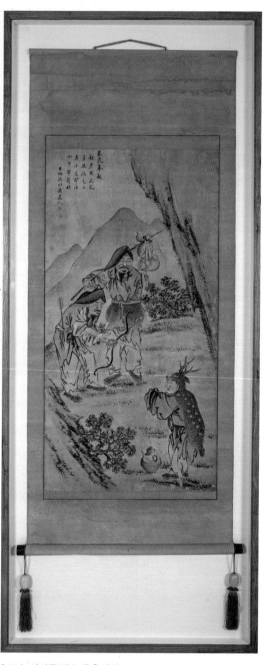

▌고송 이인문 작 녹유효자도

▎단원 작 (보덕굴)

▎현재 작(삼일포)

▎산수화(이징 작)　　　　　　　　▎산수화(이징 작)

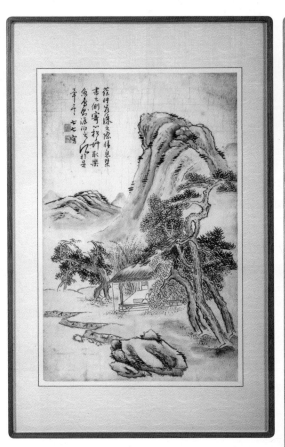

▌송하한거도(최북 칠칠이 작)

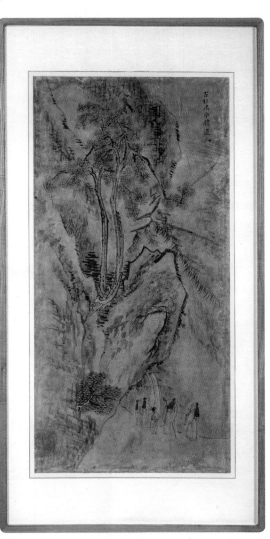

▌고송 유수관 작, 산수관폭도

▌단은 윤영시 작

▌긍원 김양기 작

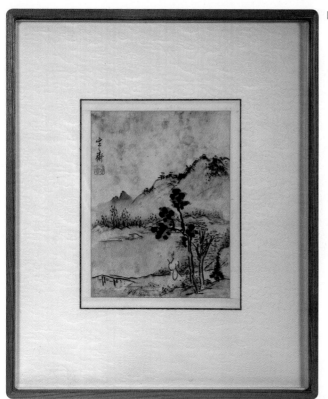

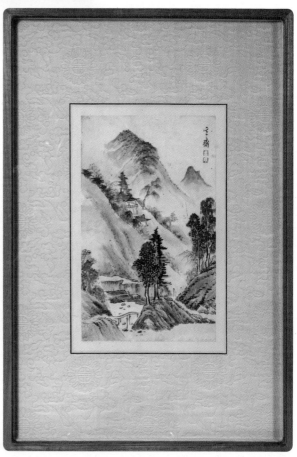

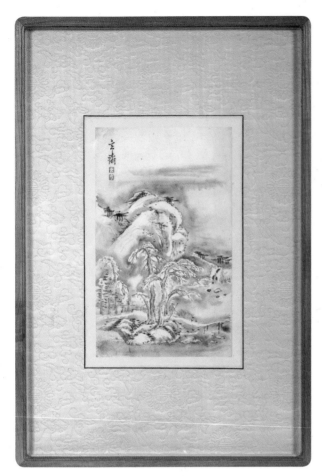

▌현재 심사정 작, 설경산수도

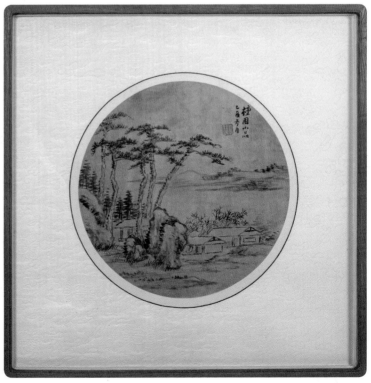

▌단원 작 소품(고람 전기 배관)

▌긍재 김득신 작, 노안도

▌현재 산수화 소품

현제 심사정 초충도

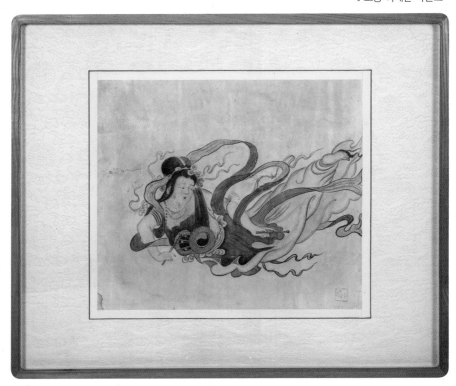

소당 이재관 비선도

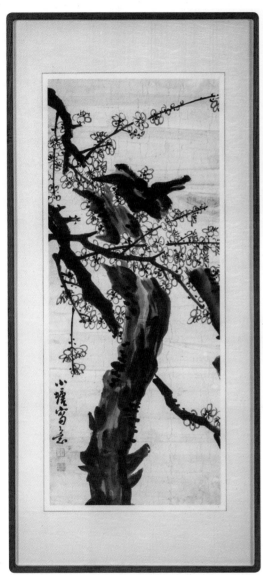

▌소당 이재관 매화도

▌조선 중기 이종준(장육) 작
　수묵 매화 그림(묵매도)

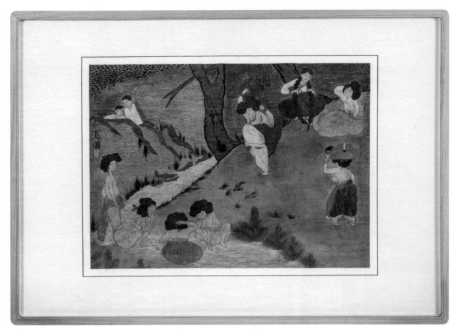

❚ 혜원 작 단오풍정(모사자수)

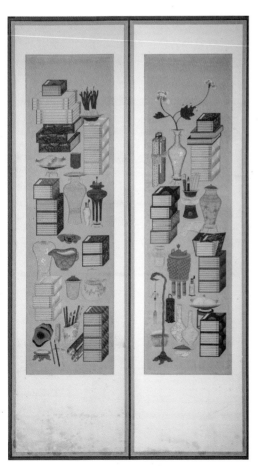

❚ 책가도 대련(해방 이후)

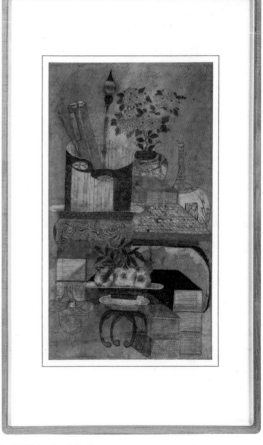

❚ 민화책가도(조선후기)

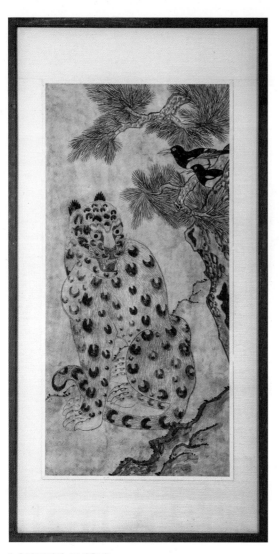

▌호작도(민화, 조선후기)

▌선면 매화도(작자 미상)

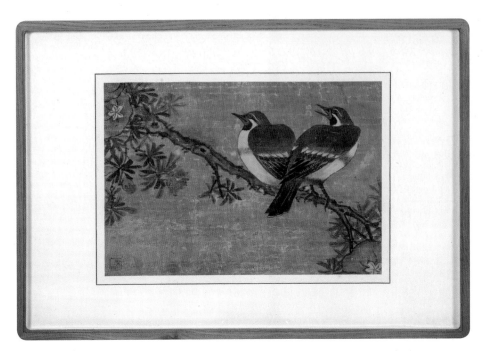

▌전 이경륜(원앙도)

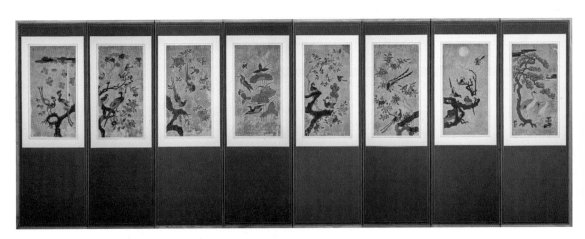

▌전통자수 8폭 병풍(조선 중기)

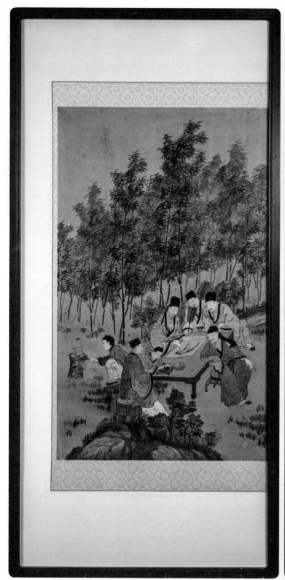

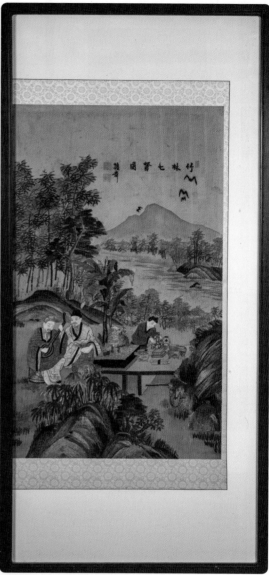

죽림 칠현도 자수대련 I

죽림 칠현도 자수대련 II

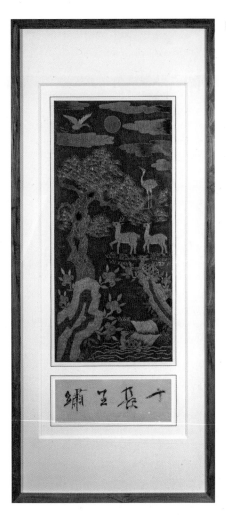

▌십장생 자수(중국)

▌일지매 연결 병풍

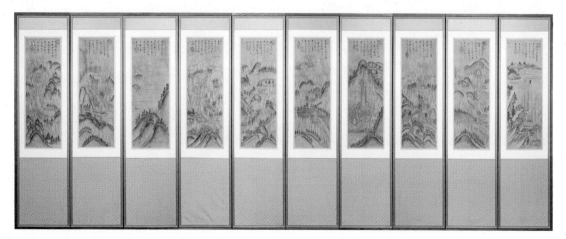

▌금강산 총도 문인화 10폭 병풍

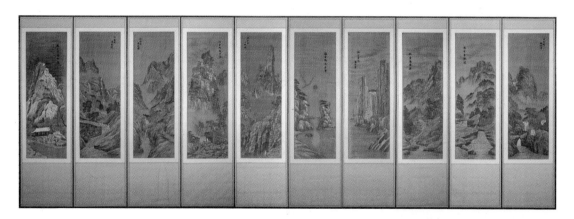

▌금강산 10폭 병풍(해방 후)

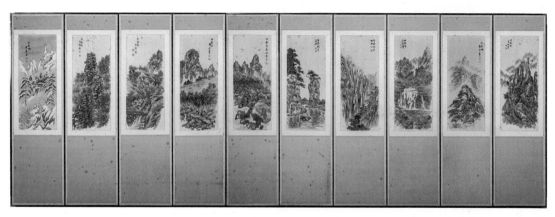

▌금강산 자수 10폭 병풍

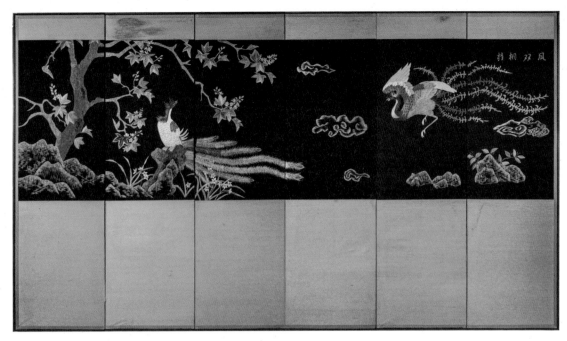

風双桐梧

공작도 자수 병풍

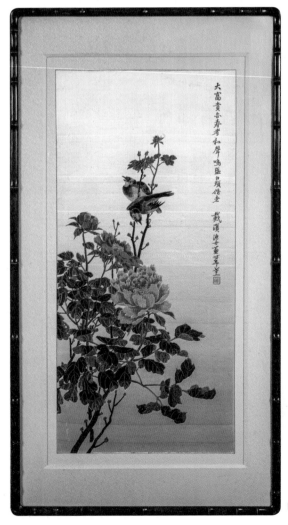

大富貴亦壽考和聲鳴區鳥類偕老
戴氏汕手董翠堂

화조자수(중국)

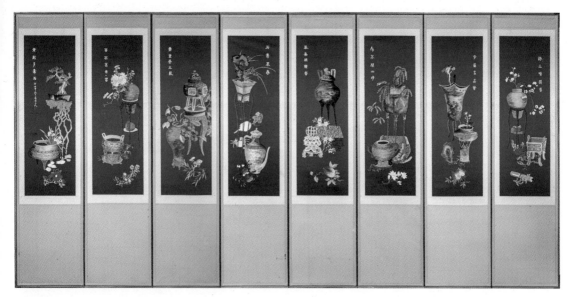

┃ 기명 절지 자수 8폭 병풍

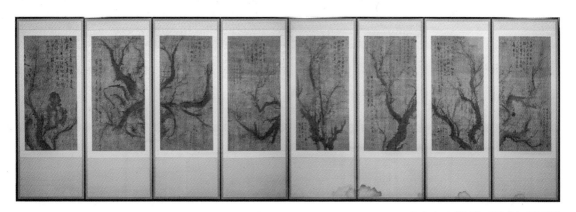

┃ 소연 이계우 작, 매화자수 8폭 병풍

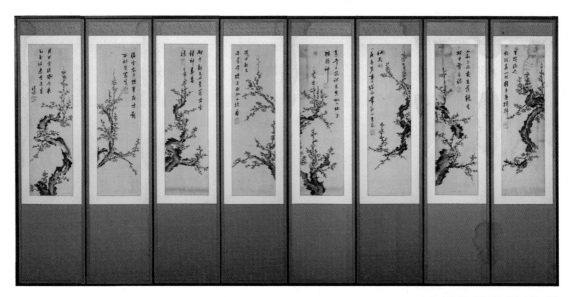

┃ 낭곡 최석환 작, 매화 8폭 병풍

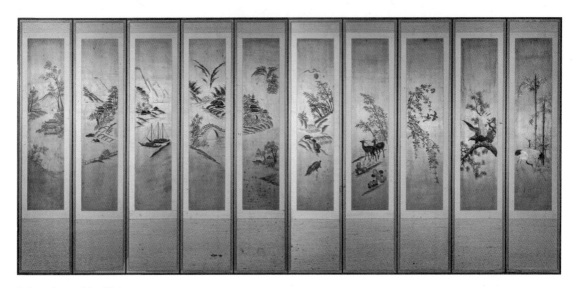

❙ 화조 영모도 자수 병풍

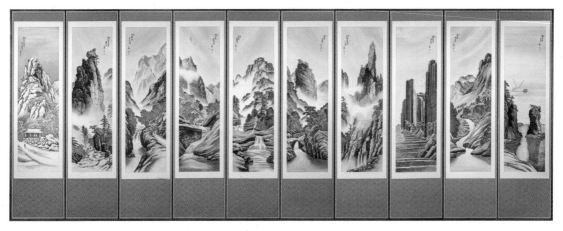

❙ 금강산 10폭 병풍(왕사조작)

▌풍속전통자수

▌부채자수 6폭 병풍

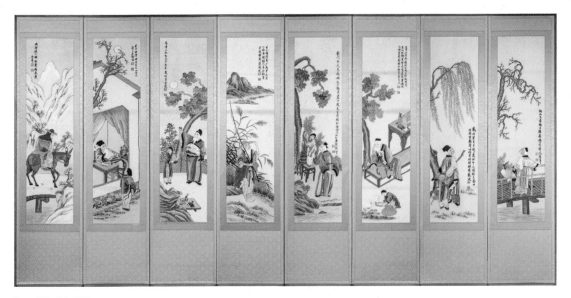

┃ 고사도 자수 병풍

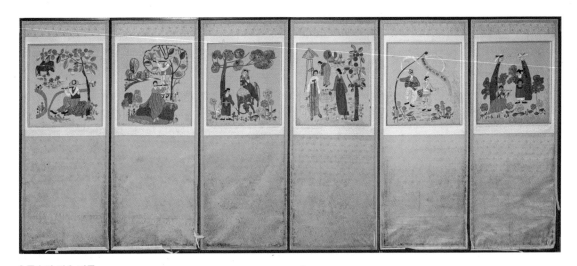

┃ 풍속화 자수 병풍

▎백조도 자수화

▎송학도 자수

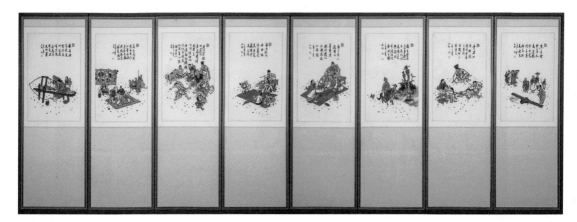

▌풍속화 8폭 병풍(해방 이후)

▌시산 윤재홍 작, 문인화 6폭 병풍

▌의궤 능행도 인쇄본(판화) 병풍

▌성모자도 10폭 병풍

▌송학 장생도(연리지) 조선 후기

▌효자도 화첩 1

▌효자도 화첩 2

▌효자도 화첩 3

▌효자도 화첩 4

❚ 효자도 화첩 5

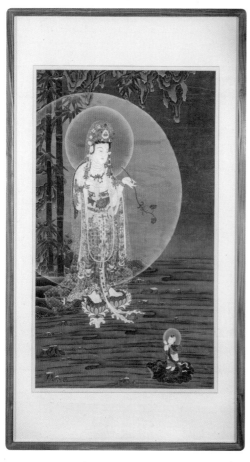

❚ 수월 관음입상(조선 후기)

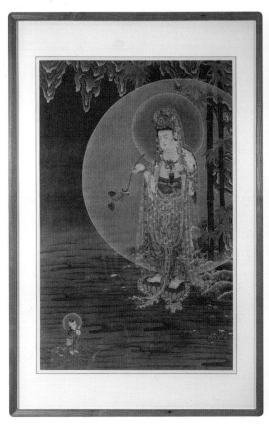

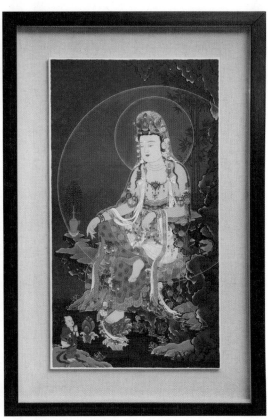

▌수월관음입상(조선시대작)　　　　　　　▌수월관음도(현대 재현작)

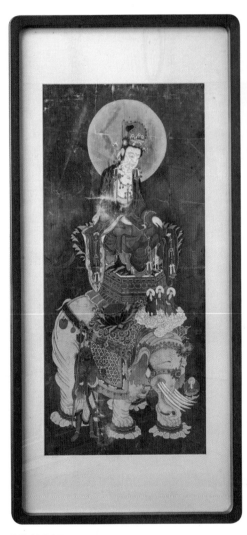

▌문수보살도 ▌관음보살도

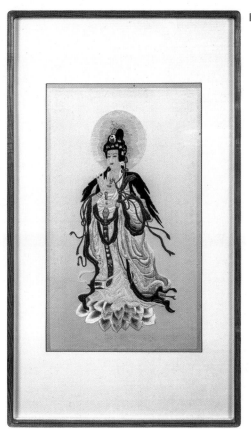

❙ 관음보살자수

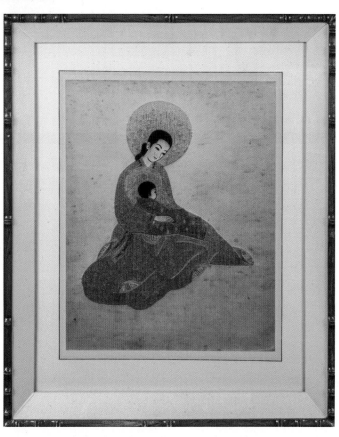

❙ 성모자상 자수

▌무인흉배

▌황룡봉황 흉배

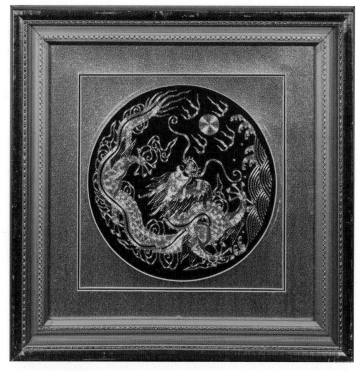

▌금사, 흉배(중국)

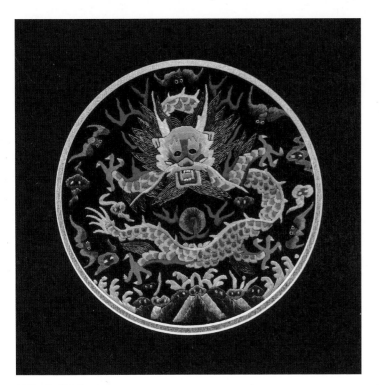

❚ 중국 흉배(용상)

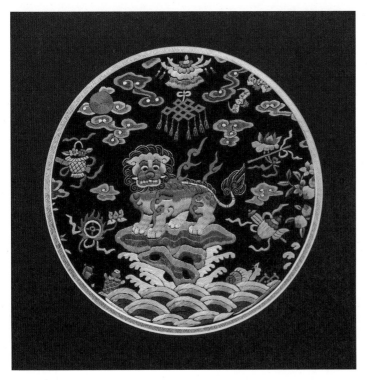

❚ 중국 흉배(호상)

■ 종정와당도(대련) I　　　　　　　　　　　　　■ 종정와당도(대련) II

❚ 조선 국왕 역대어보 병풍

❚ 상감청 부적(조선궁중)

▌불상 탁본 병풍

▌역대와당 10폭 병풍

▌천하총도 조선시대작(목판인쇄본)

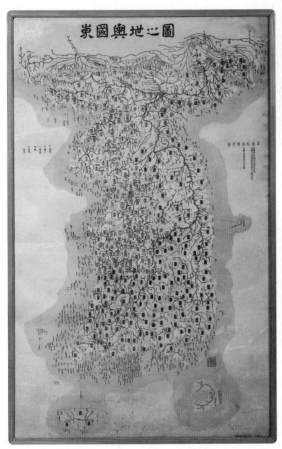

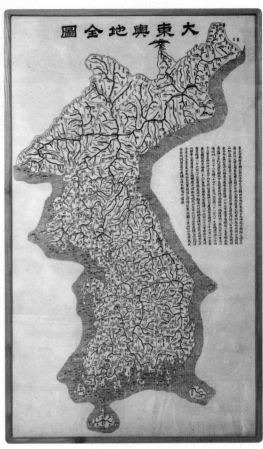

▌동국여지도(조선말)　　　　　　　　　▌대동여지전도(축소판)

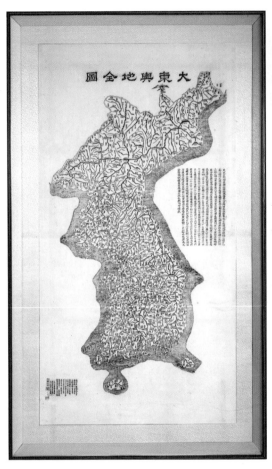

▍대동여지전도(인쇄본)

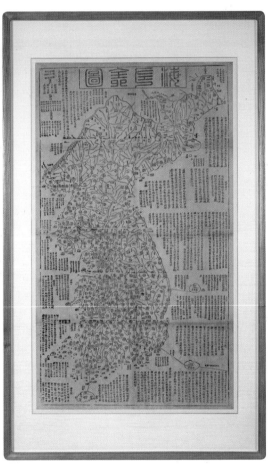

▍해좌전도(조선시대작)

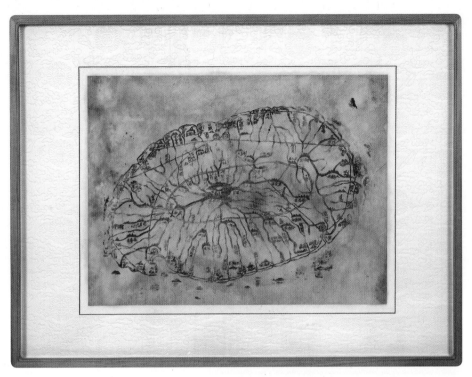

▌제주지도(탐라도, 조선후기)

▌탁본(보상화문전)

▌십장생와당탁본

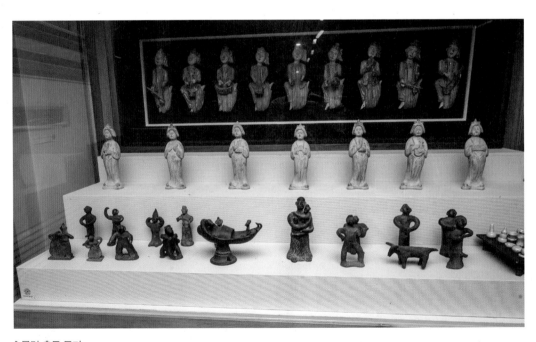

▌무덤 출토 토기

■ 고려 초기 9층 금동탑(70cm)

▌최종태 작 성모상 부조

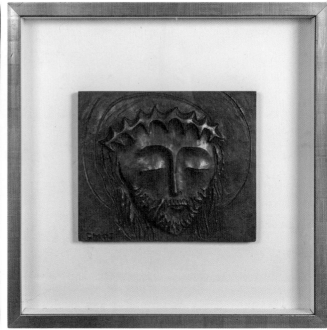

▌최종태 작 성화 부조

▌최종태 작 성모와 예수상(부조)

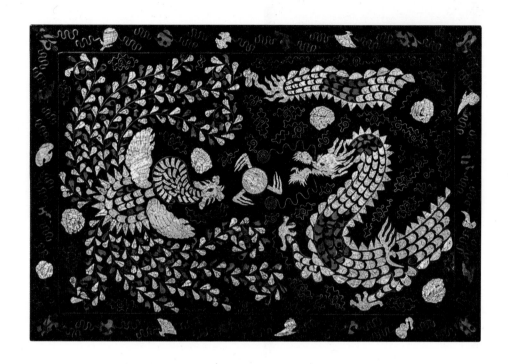

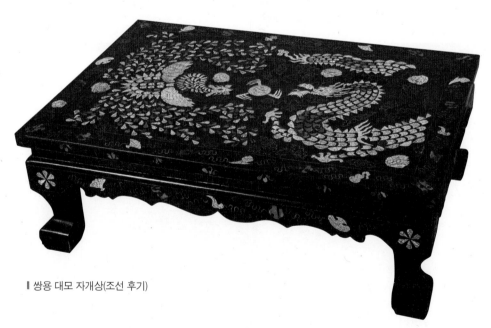

❙ 쌍용 대모 자개상(조선 후기)

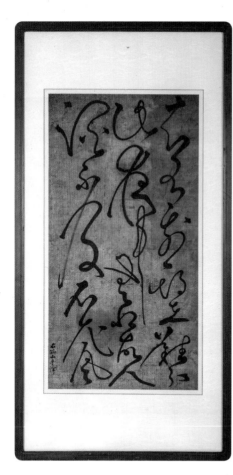

▌황기로(서예초서)

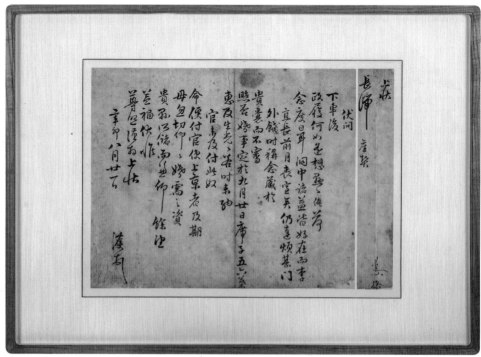

▌희귀한 한석봉 간찰(호돈; 한호드림)

추사 김정희 우연욕서(한시현판)

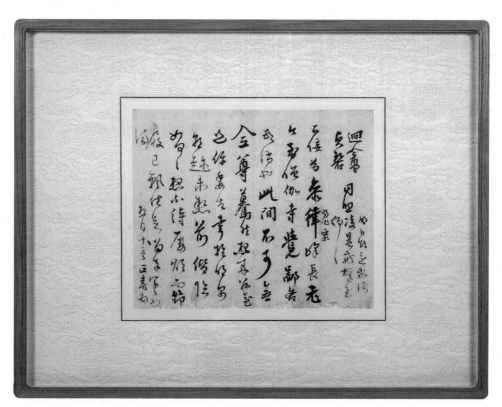

추사 김정희 간찰

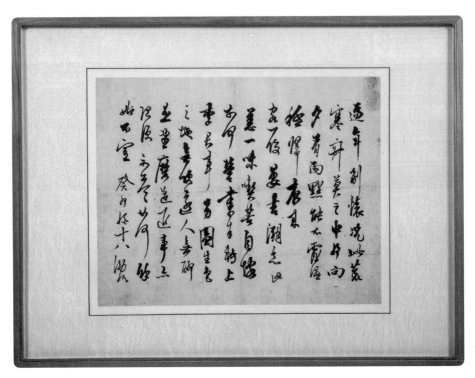

▌추사 김정희 간찰

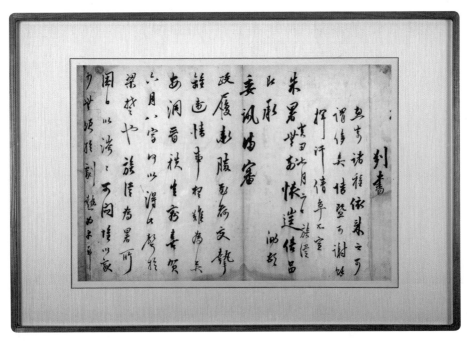

▌추사 김정희 간찰

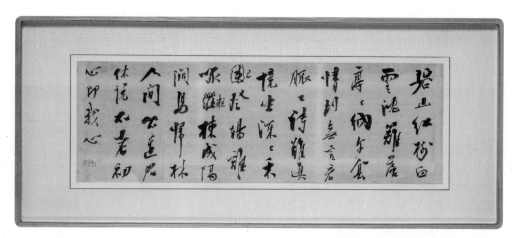

▌추사 김정희 간찰

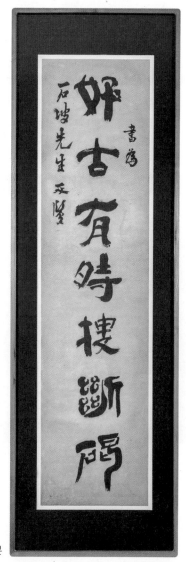

▌석파에게 써준 추사서예 탁본

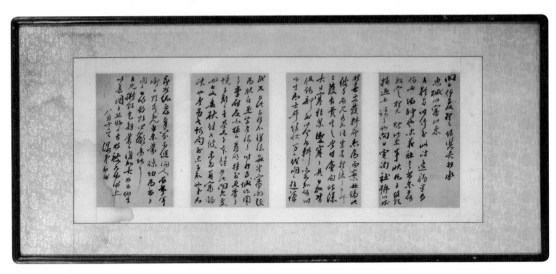

▌석파 대원군 간찰

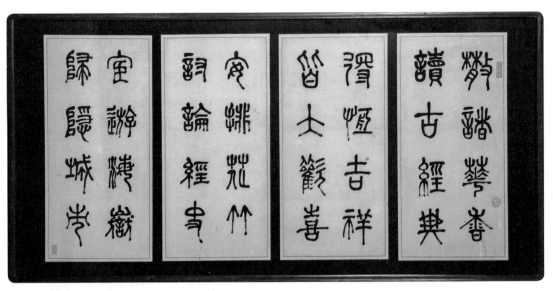

▌이상적 서예(추사가 세한도 써준 제자)

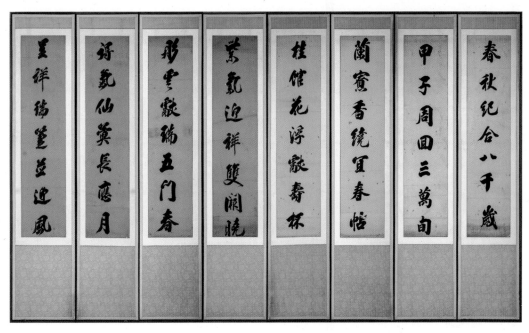

■ 추사 초기 서예 8폭 병풍

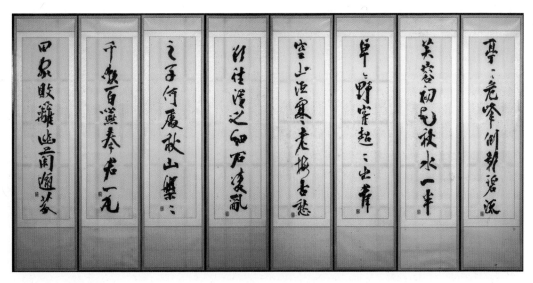

■ 추사 서예 주련 탁본

▌추사 서예(대련)

▌추사 서예 병풍

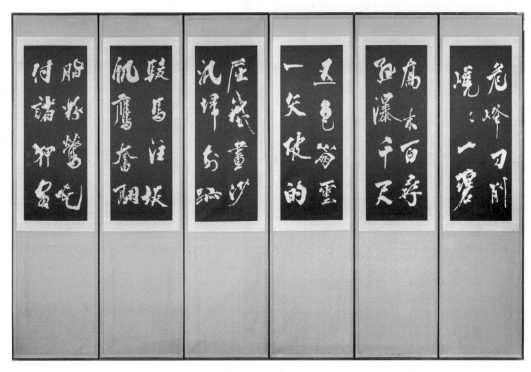

■ 추사 서예 자수 병풍

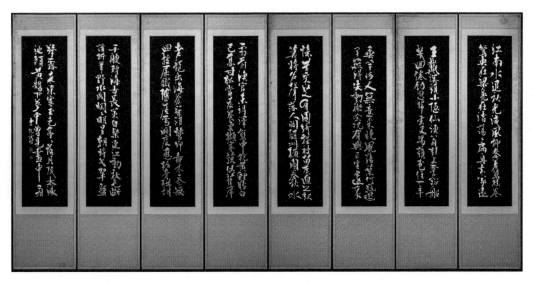

■ 추사 한시 자수 8폭 병풍

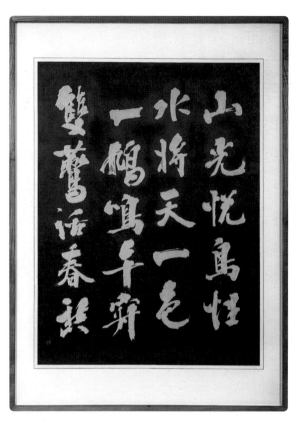

┃ 추사 김정희 서예자수

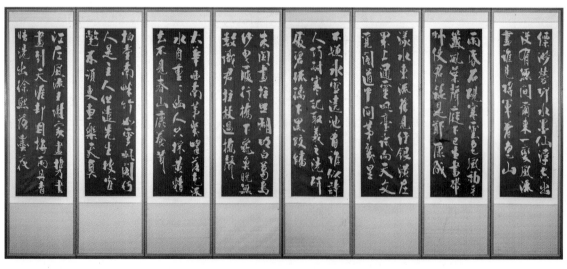

┃ 추사 한시 자수 8폭 병풍

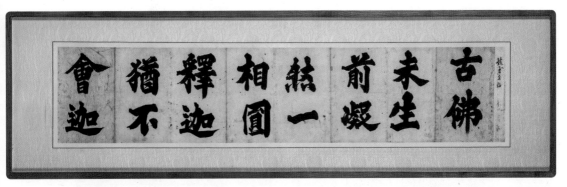

古佛未生前凝然一結相圓釋迦猶不會迦

▌용운스님 (조선 말, 선문답서예)

▌위창 오세창 전서족자

先生晦跡臥山林　三顧那逢聖主尋
託孤旣盡畫曆勤情　報國還傾忠義心
出師未捷身先死　長使英雄淚滿襟
魚到南陽方浮水　龍飛天外便爲霖
諸葛大名垂宇宙　宗臣遺像肅淸高
丞相祠堂何處尋　錦官城外栢森森
伯仲之間見伊呂　指揮若定失蕭曹
運移漢祚終誰復　志決身殲軍務勞
三分割據紆籌策　萬古雲霄一羽毛
映階碧草自春色　隔葉黃鸝空好音

民國三十二年　金九

▌김구 한시서예 병풍

▌김구 서예(진묵; 제갈공명 한시)

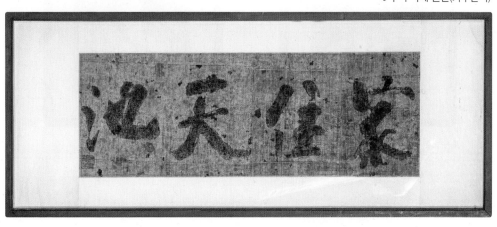

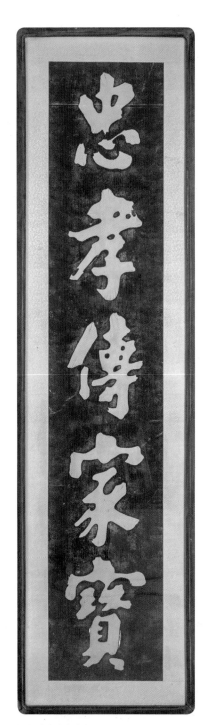

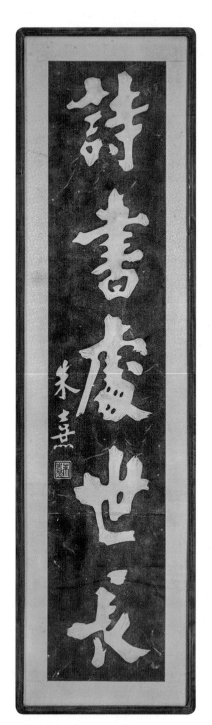

┃ 주희현판대련 Ⅰ　　　　　　**┃ 주희현판대련 Ⅱ**

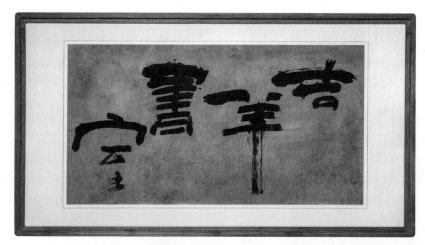

▌전추사서예(길상서실)

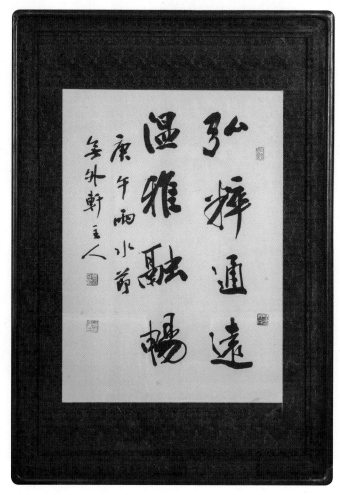

▌여초 김응현 서예작품

341

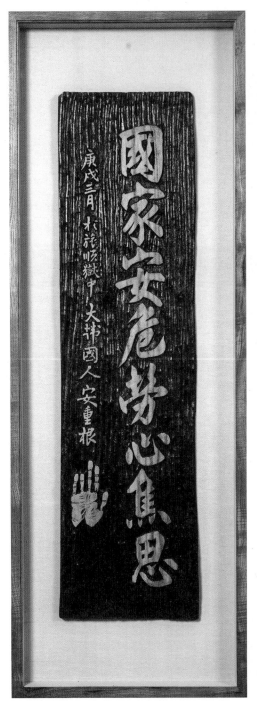

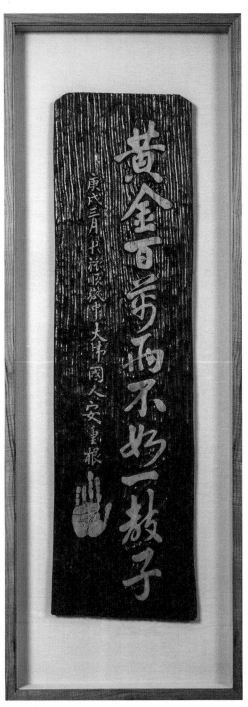

안중근 서예판각 1

안중근 서예판각 2

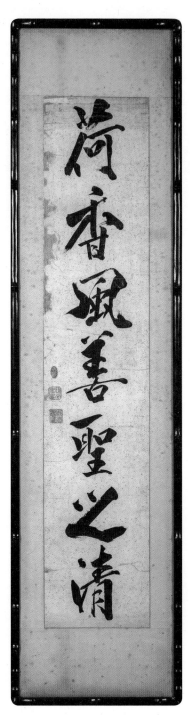

荷香風善聖之淸

▌전추사서예

兄弟間의
情은뜨겁고
소중하다
和睦하면
서로
큰힘이된다

志苑

▌찬내 일중 한글(지원각)

343

▌삼강행실도

▌삼강행실도 본문

▌추사 난화서체

■ 완당난화서체

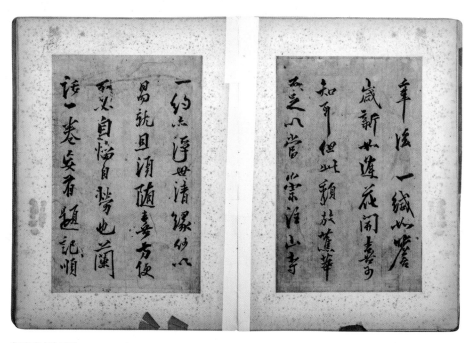

■ 완당난화 본문

▌고려 재조 대장경(대방광불 화엄경, 권제 19)

▌고려 재조 대장경(대방광불 화엄경, 권제 60)

▌통일신라 백지묵서경(대반야바라밀다경, 권제 373)

▌고려 초 백지묵서경(대반야바라밀다경, 권제 51)

▎변상도 재현

▎피카소 작 판화〈아비뇽의 아가씨들〉　　　▎피카소 판화 인증서 21/500

흑발의 미녀와 조각가(피카소 판화;
마모 미술관 원본)

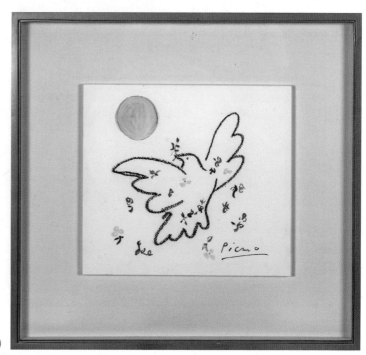

피카소 드로잉(태양과 비둘기)

┃ 김환기 작(프랑스 파리 매입)

┃ 김환기 작 도자 접시(학과 항아리)

▌김환기 도자접시(추상화) 1

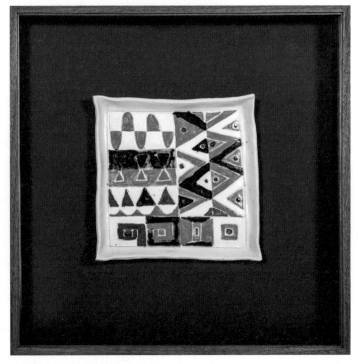

▌김환기 도자접시(추상화) 2

▌이우환 추상화 소품

▌이우환 추상화 소품

▌권진규: 삼욕녀(테라코타)

▌화가 박대성 (젊은 시절) 데생

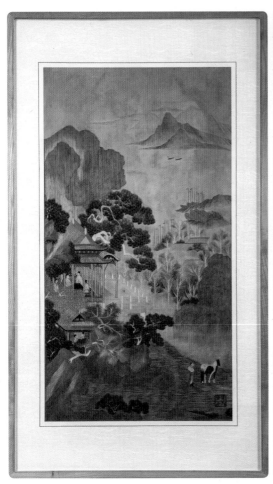

▌중국화(자수)

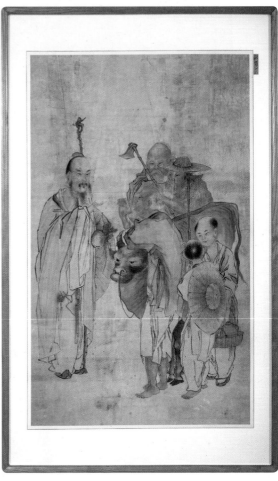

▌신라산인 작(중국)노자출관 청우도

▌십장생문양 백자 화로(운학문)

▌십장생문양 백자 화로(송녹문)

▎토종 희귀 약재장(동남아)

▎수출용 아랍도자기(중국산)

■ 대죽문양 자사향로

■ 대죽문양 자사향로(감사명의)

357

▋포도문양매병

▋국화문양주병

▋대죽문양주병

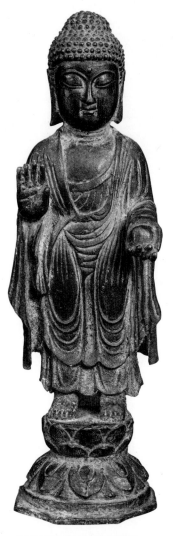

┃ 통일신라 금동약사여래입상

┃ 헨리 무어 작, 책 읽는 여인

▌진위감별도자포대화상(일본)

▌모자상(전 권진규)

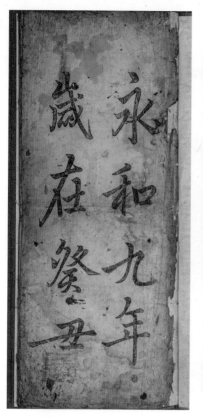

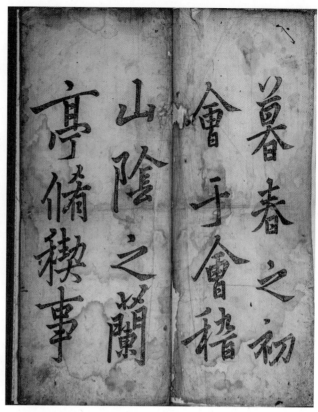

▌난정서원문탁본 I (조선조)

▌난정서원문학본 II(조선조)

▌숙녀의 살림(옷태와 다림질)

361

▌바둑판의 파국(운보 김기창 작)

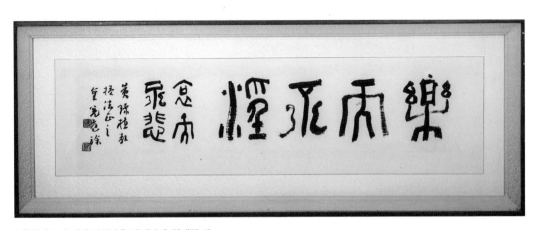

▌황경식 교수에게(낙이불음 애이불비) 김태랑 제

▋운보 김기창작 응매도 도자접시

▋추사 김정희의 불이선란도(모작)

▌ 백제 대형금동향로(모작)

▌ 중국 악기, 칠현금(청대작)

▮ 꽃들의 요정, Eugène Delaplanche(프랑스) 작

▍전 김홍도 작 주선도(조선조)　　▍이우환 작 판화

혜산 유숙 수묵산수도

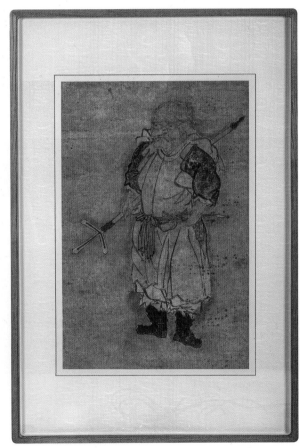

샤라쿠 작(수호신도, 일본)

367

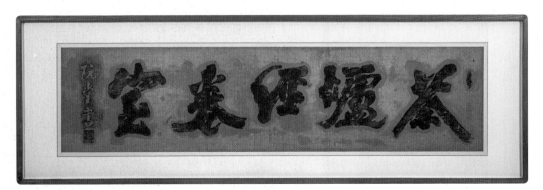

▌다로경권실, 완당서각탁본

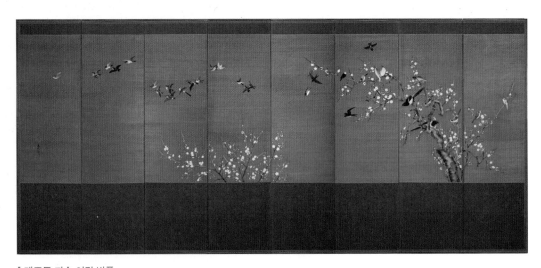

▌매조도 자수 연결 병풍

전 김환기, 십장생 대폭유화(300×600cm)

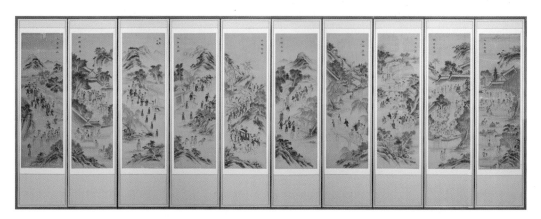

▌평생도 10폭 병풍

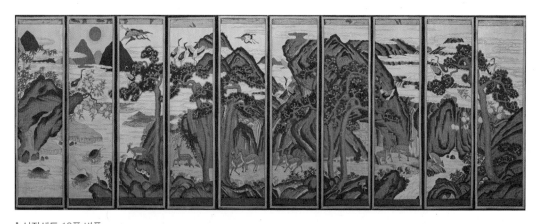

▌십장생도 10폭 병풍

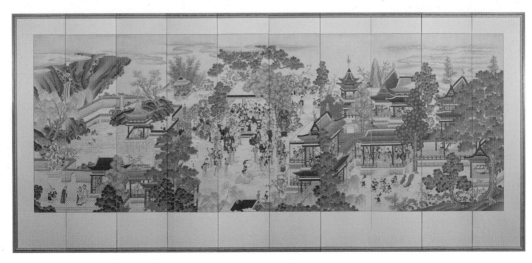

▮ 곽분양행락도 10폭 병풍(현대 재현작)

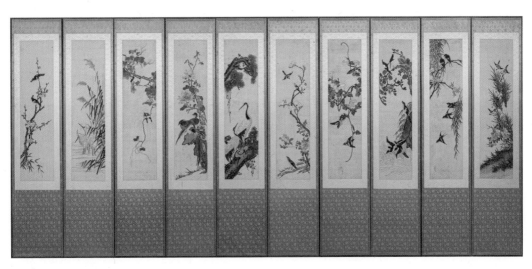

▮ 화조영모자수 10폭 병풍

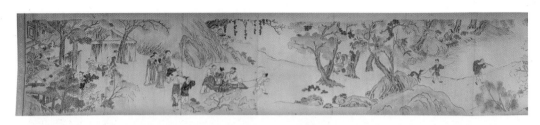
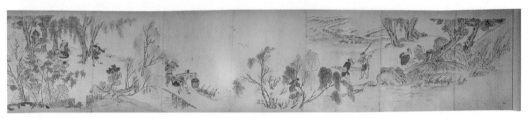

▌효자도 두루말이(화원작)

※ 꽃마을 문화재단에 거는 기대

30여 년 전에 자산을 정리하여 부부의 정성을 모은다는 의미에서 '명경의료재단'을 설립했다. 초심과는 달리 현실은 녹록지 않아 의료적 관점에서 사회적 약자들에게 가까이 다가가고자 했지만 욕심의 10분의 1도 실행하지 못해 송구하기만 하다. 굳이 회상하자면 인근 복지센터 및 보건소 대여섯 군데 노약자들에게 의료봉사 250여 회, 동네주민들에게 목요건강강좌 200여 회, 시민의 신문, 교수신문 등 취약 언론기관에 지원 등이 기억나고 특히 "다산철학 강좌"라는 국제 렉처를 만들어 센델, 싱어, 월쩌 등 10여 년간 세계 저명 철학자들을 초치해 언론재단과 협조, 서울을 비롯 전국 대학교에 연 4회의 철학 강좌를 10여 년간 지속해 온 행사가 특기할 만하다.(앞서 3장 말미 안내 참조)

이제 다시 인생을 정리하면서 남은 가산을 바탕으로 의료재단에서 못 다한 일을 보완하면서 다른 문화 사업들을 구상, 우리의 인생이 기대에 못 미치기는 하나 주변 사람들에게 도움이 되고자 노력했던 부부로 이해되고픈 마음 간절하다. 이름을 문화재단이라 하긴 했으나 지난 30여 년간 여천의 이름으로 수집한 고미술들을 중심으로 미술관 내지는 박물관의 꿈 일부나마 실행했으면 하고, 인문학 내지 한의

학도들의 장학 내지 연구사업에 보탬이 되는 일, 그리고 불임 혹은 난임으로 인해 자녀를 중심으로 한 따뜻한 가정을 꾸리는 데 어려운 집안을 돕는 난임치료를 위시한 의료지원 사업 등을 해 갈 생각이다. 이들 또한 뜻대로야 될까마는 우리 부부와 자손들이 최선을 다해 노력해가기를 바라마지 않는다.

명경 꽃마을 가족 삼가합장

한 철학자의 열정으로 만나는
고미술과의 행복한 향연

권선복

(도서출판 행복에너지 대표이사)

미술이라고 하면 보통 많은 사람들이 일상과는 관계가 없는 어려운 분야로 생각하곤 합니다. 하지만 미술의 시초가 동굴 벽에 그려진 원시인들의 소박한 일상과 꿈의 모습이었다는 것을 생각해 보면, 미술은 우리의 일상에 가까운 세계임과 동시에 인류의 삶과 역사를 담은 하나의 기록이자 이야기라고 할 수 있습니다.

이 책 『미술관 옆 박물관』은 지난 2021년에 발간된 『고미술의 매력에 빠지다』를 기반으로 보완 및 증보한 책입니다. 명경의료재단 꽃마을한방병원의 이사장이자 동아시아 고미술 수집가이기도 한 황경식 교수는 이 책 한 권을 통해 깊은 애정과 열정을 가지고 오랫동안 수집해 온 고미술 작품들을 소개하는 한편,

수집된 작품들에 대한 다양한 촌평을 통해 고미술에 대해서 잘 모르는 사람들도 흥미진진한 이야기와 빛나는 스토리에 빠져들 수 있도록 돕고 있습니다.

'3원 3재'로서 조선 최고의 화가로 꼽힌 여섯 화가의 이야기, 디지털 카메라에도 뒤떨어지지 않는다는 평가를 받는 조선 초상화의 가치와 지향점, 단순히 해와 달, 산을 그린 그림 정도로만 보일 수 있는 '일월오봉도'가 가진 진정한 의미, '성모 마리아'와 '관세음보살'의 조각상에서 발견되는 동서양을 아우르는 모성의 힘, 서양이 주도하는 현대미술에 남겨진 과제 등 예리한 시각으로 담아내는 흥미진진한 미술 이야기들은 독자들에게 자연스럽게 인문학적인 지식과 사유를 배양해 줍니다.

저자 황경식 교수는 서울대학교에서 박사학위를 취득한 후 철학과 교수를 역임하였으며 존 롤스의 『정의론』등 다양한 인문학서적을 번역하였고 「사회정의의 철학적 기초」(열암학술상 수상)「개방사회의 사회윤리」등 40여권의 철학서적을 저술하였습니다. 또한 2016년 발간된 저서 『마리아 관음을 아시나요』는 '모성애와 미술'이라는 주제를 통한 역사, 문화, 인류에 대한 깊은 관심과 통찰로 2017년 한국출판문화진흥원 추천도서로 선정된 바 있습니다.

『마리아 관음을 아시나요』, 『고미술의 매력에 빠지다』 이후『미술관 옆 박물관』에 이르기까지 꾸준히 고미술에 대한 애정과 열정을 더 많은 이들에게 전파하는 데에 힘쓰고 있는 황경식 교수의 행보를 응원합니다!